KB113716

四體를 붓으로 쓰고 한·영·중·일어로
해석한 다국적 인이 공유하는 별난 천자문

★ 별난 천자문

박상현

㈜이화문화출판사

四體를 붓으로 쓰고 한·영·중·일어로 해석한 다국적 인이 공유하는 별난 천자문을 펴내며

한자 한문을 공부하고 서예를 배우는 과정에서 대부분 천자문을 접해 보았을 것이다. 이렇게 우리에게 친숙한 천자문을 서예가들이 다수 시중에 펴내고 있으나 글로벌시대에 다국적 인들이 천자문을 이해 하기 쉽게 한글, 영어, 중어, 일어로 해석하고 4체로 쓴 서예 한자 한문을 공부할 수 있는 별난 천자문을 심혈을 기울여 출간하게 되었다.

이번 제가 기획한 천자문은 여느 천자문과 차별화된 내용으로

첫째 : 50여 년간 서예와 한문학에 정진하여 쌓은 열정과 정성을 다해 천자문을 해서, 예서, 행서, 간체자 등 4체를 붓으로 써서 교재로 활용할 수 있도록 하였고,

둘째 : 한글, 영어, 중국어, 일본어로 해석을 하여 글로벌시대에 우리 국민을 비롯하여 다국적 인들이 공부할 수 있게 배려하였고, 천자문을 이해하기 쉽게 각종 자료 들을 인용하여 해설하였기에 한자 한문 및 인성 교육에 초석이 되길 바라며,

셋째 : 해서와 행서는 한호 한석봉체를 예서는 일중 김충현체의 筆意를 감안하였고 한 문권 국가들이 중국의 간체자를 습득하도록 간체자 천자문을 쓰고 글자마다 중 국어로 발음을 붙여 활용하도록 하여 학습효과를 기하도록 차별화 했고, 8旬이 되도록 쌓은 경륜과 터득한 지혜가 독자들에게 도움이 되고자 했다.

천자문은 중국 梁나라 武帝때 周興嗣가 지었다고 전한다. 이 천자문은 천지자연의 섭 리와 역사, 인물, 지명, 교육 수양 등을 포괄하는 다양한 내용으로 구사한, 넉자로 구성 된 250구의 시로 만들어진 1,000자로서 배워 익히는데 유익한 한자 한문, 서예의 교재로 활용되기를 소망하며 운봉 이재우 박사님의 자문과 도연 윤태보 선생의 번역, 출간해주 신 이화문화출판사 직원 여러분과 이홍연 사장님께 감사드리고 응원해준 가족에게 고 마움을 표한다.

<div align="center">2017 丁酉 孟春 研塾齋에서　友村 朴商賢 識</div>

天	地	玄	黃
天	地	玄	黃
天	地	玄	黃
天	地	玄	黃
하늘 천 天 tiān	땅 지 地 dì	어질 현 玄 xuán	누를 황 黃 huáng

하늘은 검고, 땅은 누르다

The sky is black and the earth(land) of the yellow.

天の色は黒く, 地の色は黄色であり.

宇	宙	洪	荒
宇	宙	洪	荒
宇	宙	洪	荒
宇	宙	洪	荒
집우 宇 yǔ	집주 宙 zhòu	넓을홍 洪 hóng	거칠황 慌 huāng

하늘과 땅 사이는 넓고 크다

Between heaven and earth, the big spacious

空間や 時間は広大 で, 茫漠としている

日	月	盈	昃
日	月	盈	昃
日	月	盈	昃
日	月	盈	昃
날 일 日 yuē	달 월 月 yuè	찰 영 盈 yíng	기울 측 昃 zè

해와 달은 차고 기울며

The sun rises and sets and the moon is regularly round,

ジシグエシのひ, つきはエイショクとみち, かく.

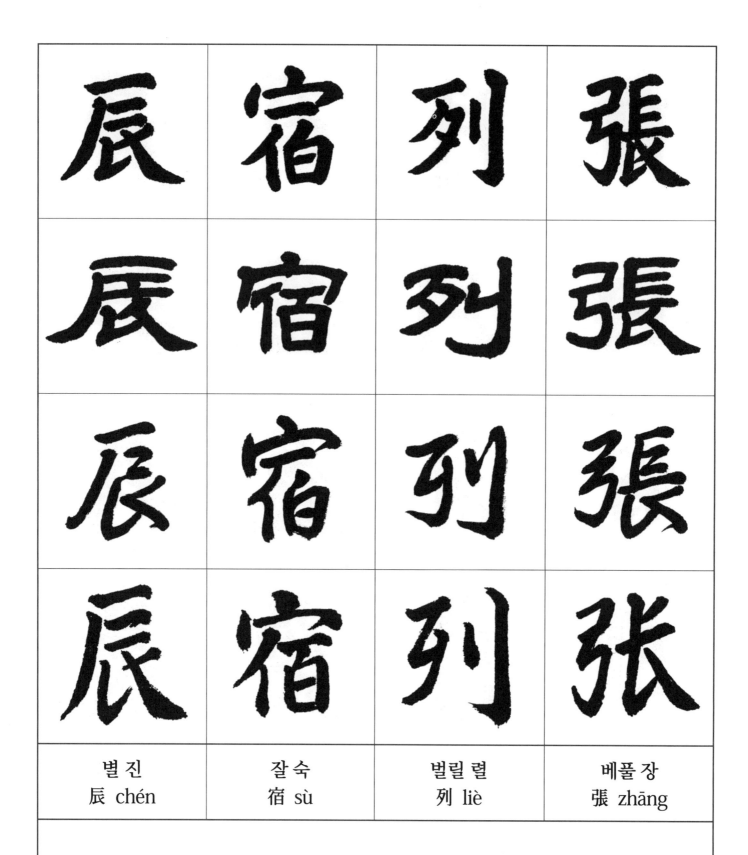

| 별 진
辰 chén | 잘 숙
宿 sù | 벌릴 렬
列 liè | 베풀 장
張 zhāng |

별은 벌려있다.

Stars spread high above without a toll.

シンシウのほしのやどりは レシチヤウとつらなり, はる.

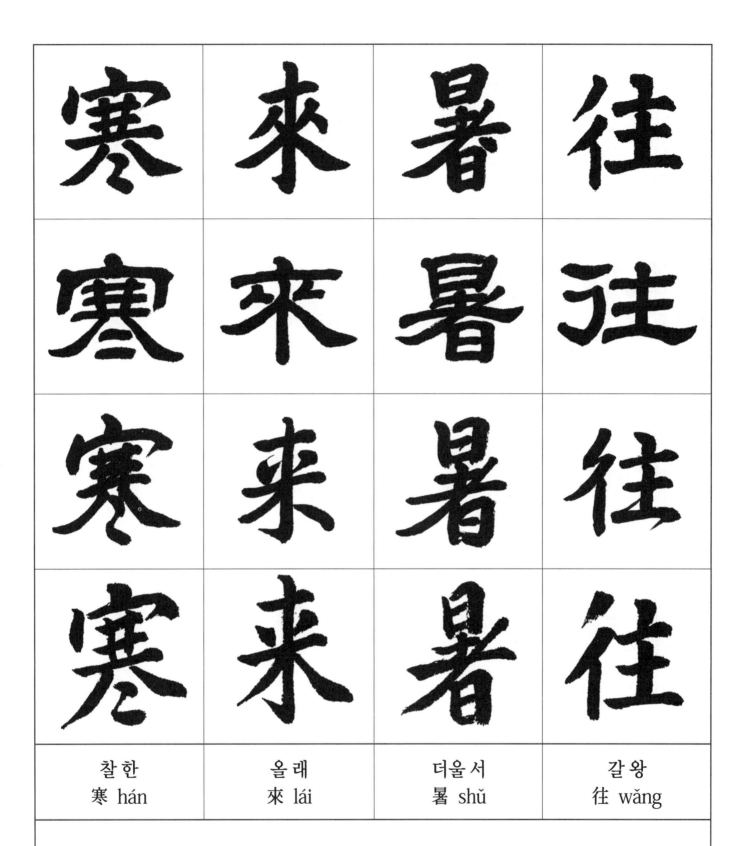

| 찰한
寒 hán | 올래
來 lái | 더울서
暑 shǔ | 갈왕
往 wǎng |

추위가 오면 더위는 가며

Cold and heat com and go,

カンライとさむこときれば ショフウとあつきこといぬ.

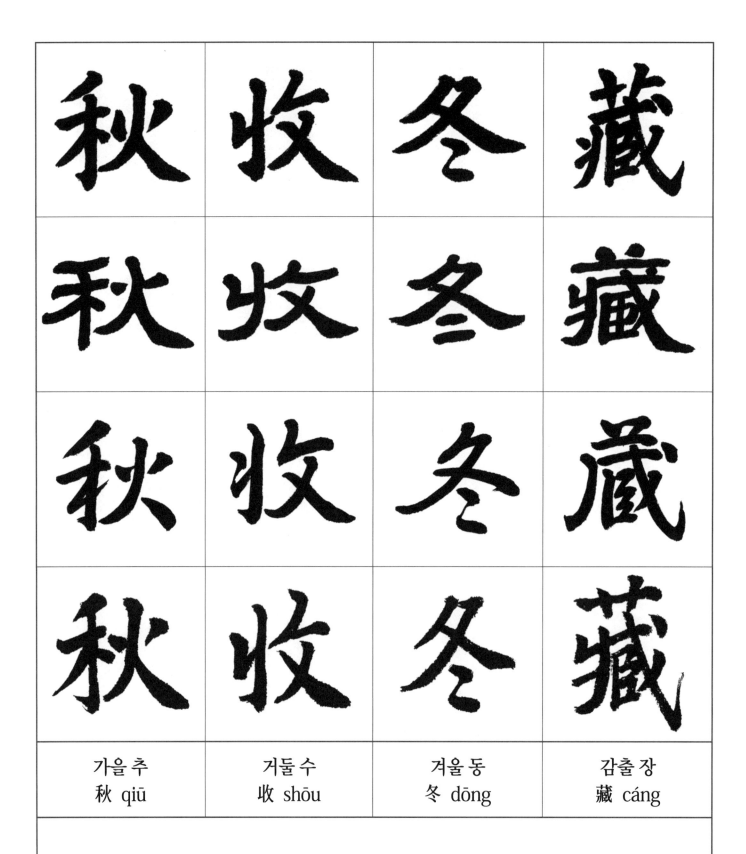

| 가을 추
秋 qiū | 거둘 수
收 shōu | 겨울 동
冬 dōng | 감출 장
藏 cáng |

가을에는 거두어들이고 겨울에는 갈무리 한다.

Fall harvest and storing for winter people know.

シウシウとあきはとりをさめ トウサウとふゆはをさむ.

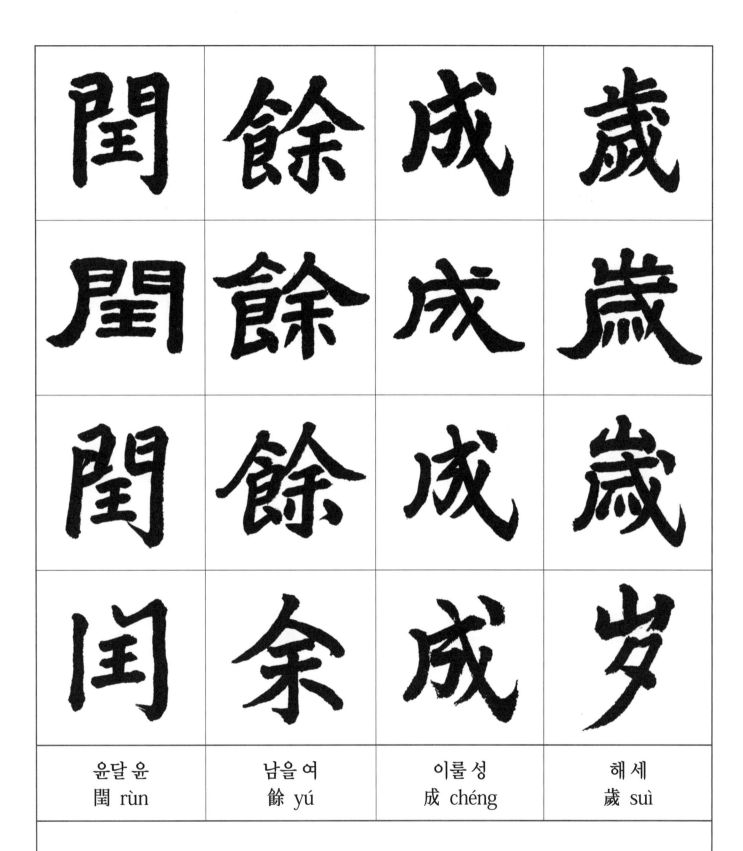

| 윤달 윤
閏 rùn | 남을 여
餘 yú | 이룰 성
成 chéng | 해 세
歲 suì |

남는 윤달로 한해를 완성하며

Intercalary days and months are fixed to make a year.

ジェン ヨのうるふ月のあまりは セイととしをなす.

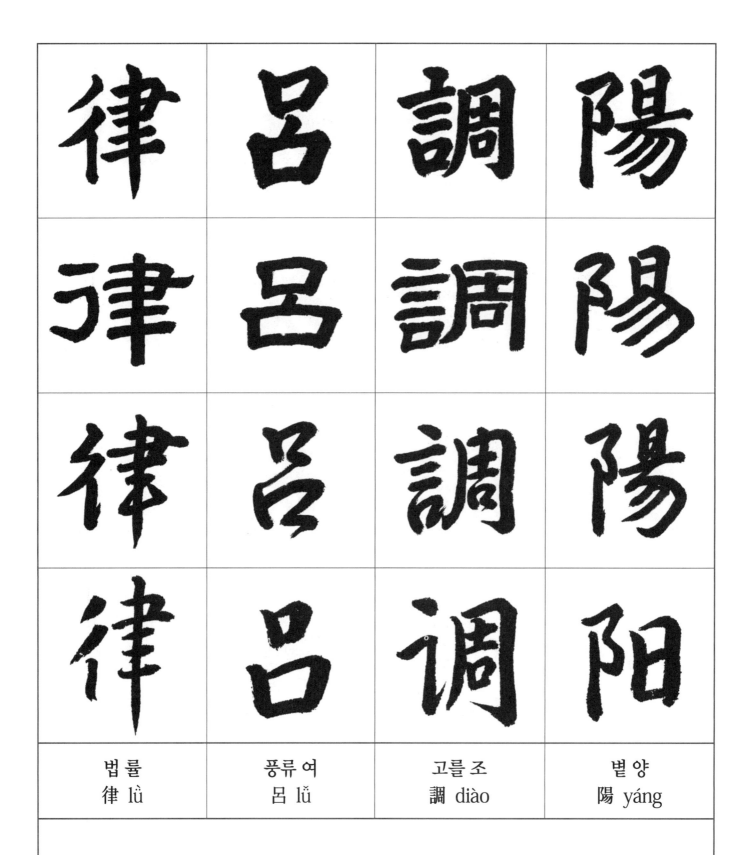

| 법률
律 lǜ | 풍류여
呂 lǚ | 고를조
調 diào | 볕양
陽 yáng |

음율로 음양을 조화시킨다.

The calender is so regulated as music by a tuner.

リシリヨのふえのこゑは テウヤウとひじきをととのふ.

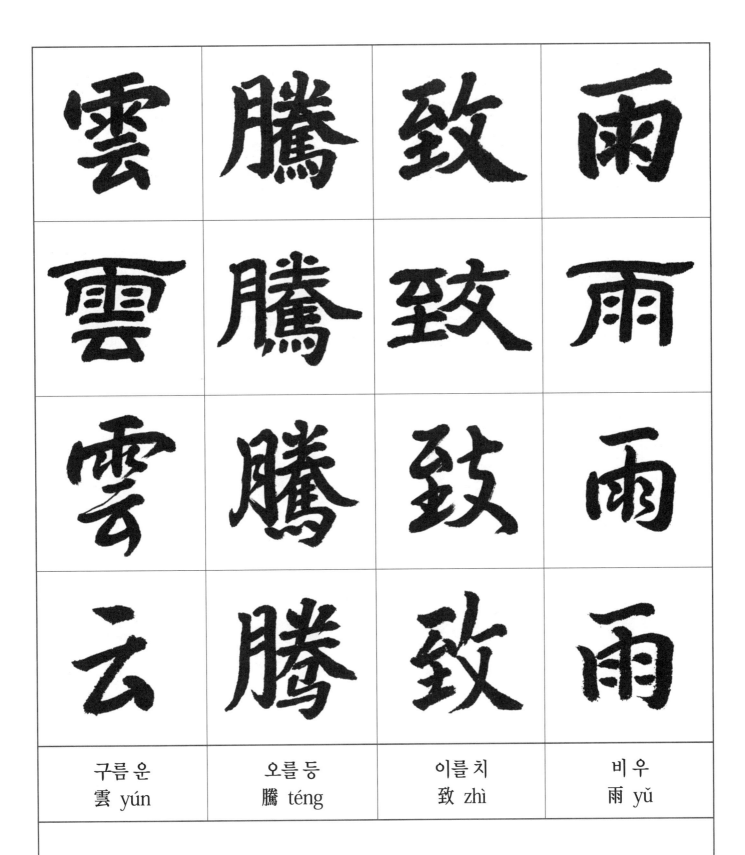

구름 운 雲 yún	오를 등 騰 téng	이를 치 致 zhì	비 우 雨 yǔ

구름이 날아올라 비가 되고

When clouds rise and meet cold, there will soon be a rain.

ウントウとくものぼつて チウとあめをいたす.

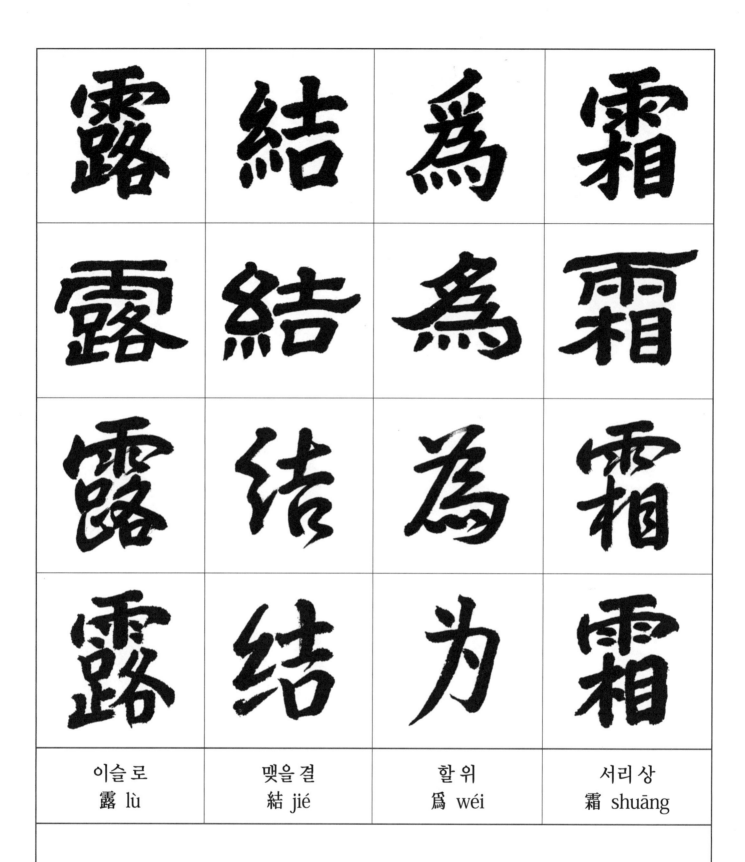

이슬로 露 lù	맺을결 結 jié	할위 爲 wéi	서리상 霜 shuāng

이슬이 맺혀 서리가 된다

When dew drops congeal, they become frost in the main.

ロケシとつゆむすんで ヰサウとしもとなる.

金	生	麗	水
金	生	麗	水
金	生	麗	水
金	生	丽	水
쇠 금 金 jīn	날 생 生 shēng	고을 려 麗 lì	물 수 水 shuǐ

금은 여수에서 나오고 (※여수 : 절강성에 있는 하천의 명칭)

Gold is found in the Li Shui River,

キムシヤウのこがねは レイスイのみづより なり.

玉	出	崑	崗
玉	出	崐	岡
玉	出	崑	崗
玉	出	崑	冈
구슬 옥 玉 yù	날출 出 chū	메곤 崑 kūn	메강 岡 gāng

옥(玉)은 곤강(崑崙山)에서 난다.(※곤강 : 중국 서쪽에 있는 전설상의 산)

Jade ls found in the Kunlun Mountains.

ギョクシユツのたまは コンかウのみねより いでたり

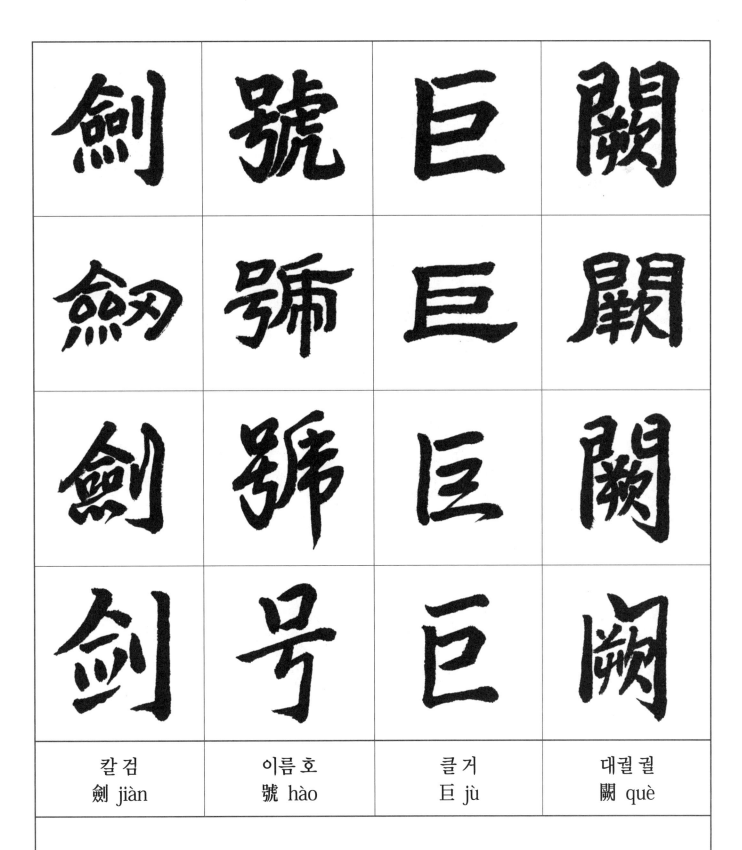

| 칼검
劍 jiàn | 이름호
號 hào | 클거
巨 jù | 대궐궐
闕 què |

칼에는 거궐(巨闕)이 있고 (※거궐 : 칼의 명칭)

The best-known sword is called Juque,

つるぎをば キョクユシと なづけ.

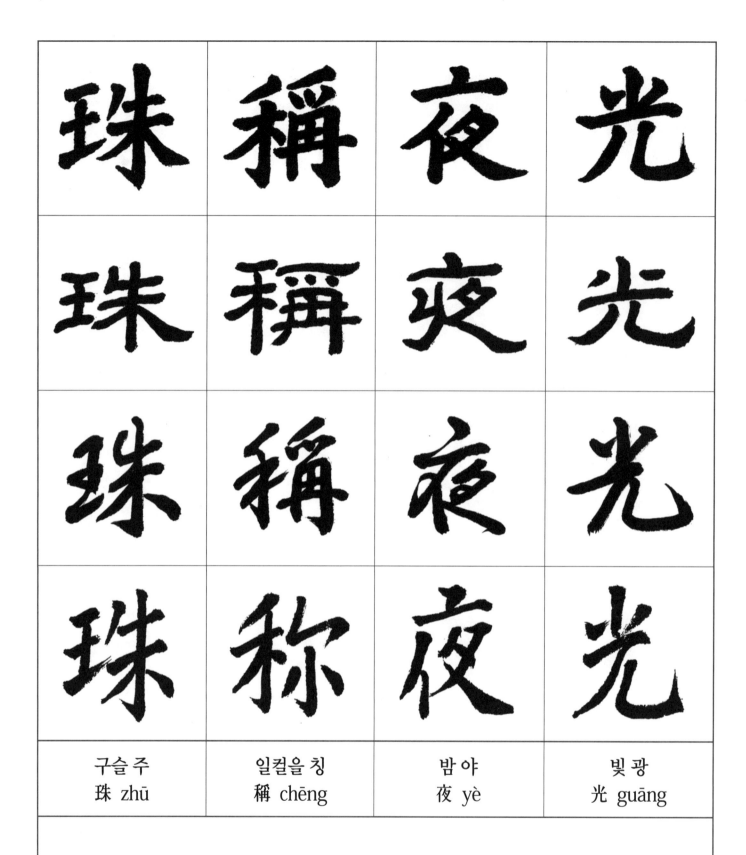

구슬 주 珠 zhū	일컬을 칭 稱 chēng	밤 야 夜 yè	빛 광 光 guāng

구슬에는 야광주(夜光珠)가 있다 (※야광 : 진주의 명칭)

The most famous pearl is known as Yeguang.

たまをば ヤクワウと なづく.

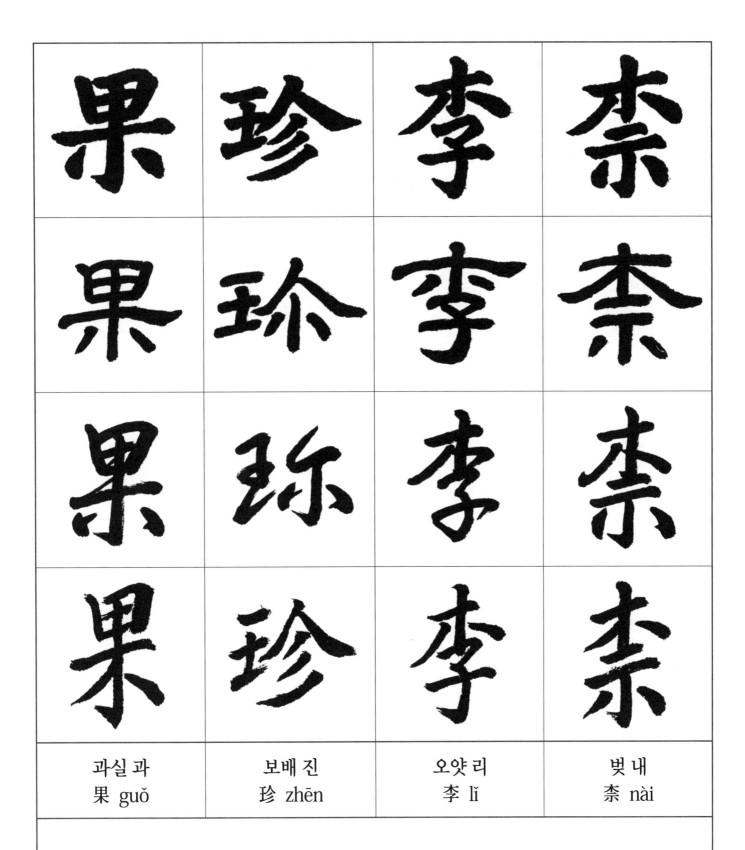

과실 과	보배 진	오얏 리	벗 내
果 guǒ	珍 zhēn	李 lǐ	柰 nài

과일 중에서는 오얏과 벚이 보배스럽고

Plum and a certain kind of apple are among best fruits,

クワチンのくだもののめづらしきは リダイのすもン, からなし,

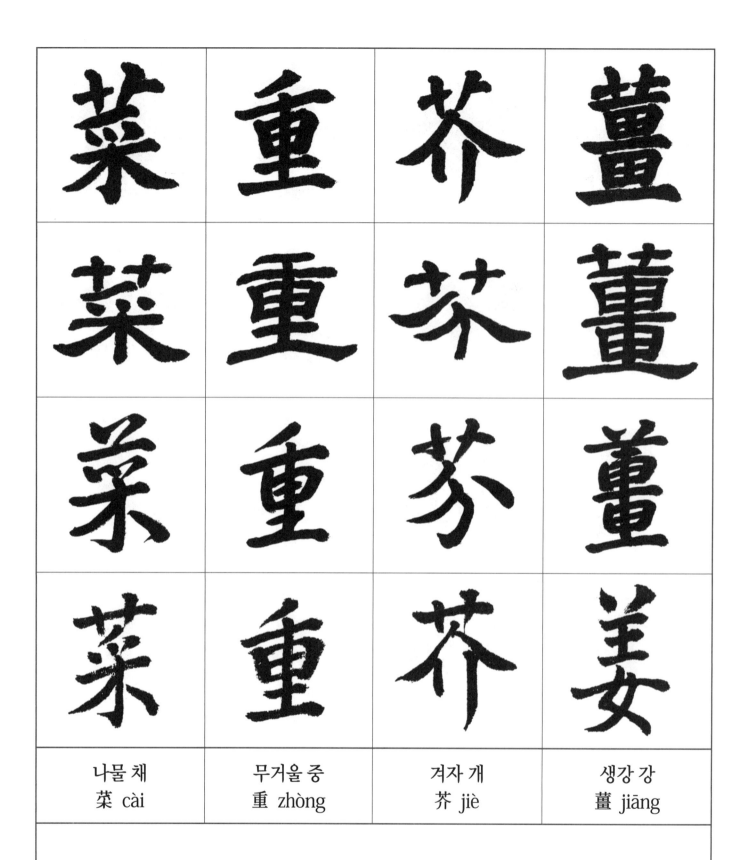

나물 채	무거울 중	겨자 개	생강 강
菜 cài	重 zhòng	芥 jiè	薑 jiāng

채소 중에서는 겨자와 생강을 소중히 여긴다.

Important vegetables include mustard and ginger.

サイチョウのくさびらのよきは カイキヤウのからし, はじかみ.

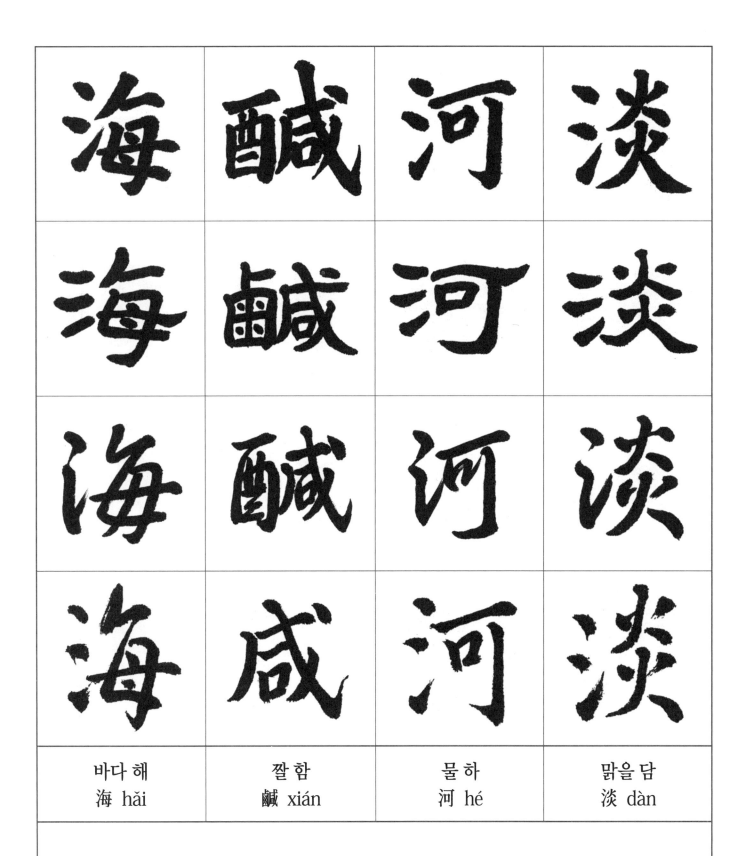

바다 해	짤 함	물 하	맑을 담
海 hǎi	鹹 xián	河 hé	淡 dàn

바닷물은 짜고 민물은 싱거우며

Sea water is salty while river water is fresh,

カイカムとうみはしマゆく カタムとかははあ はし.

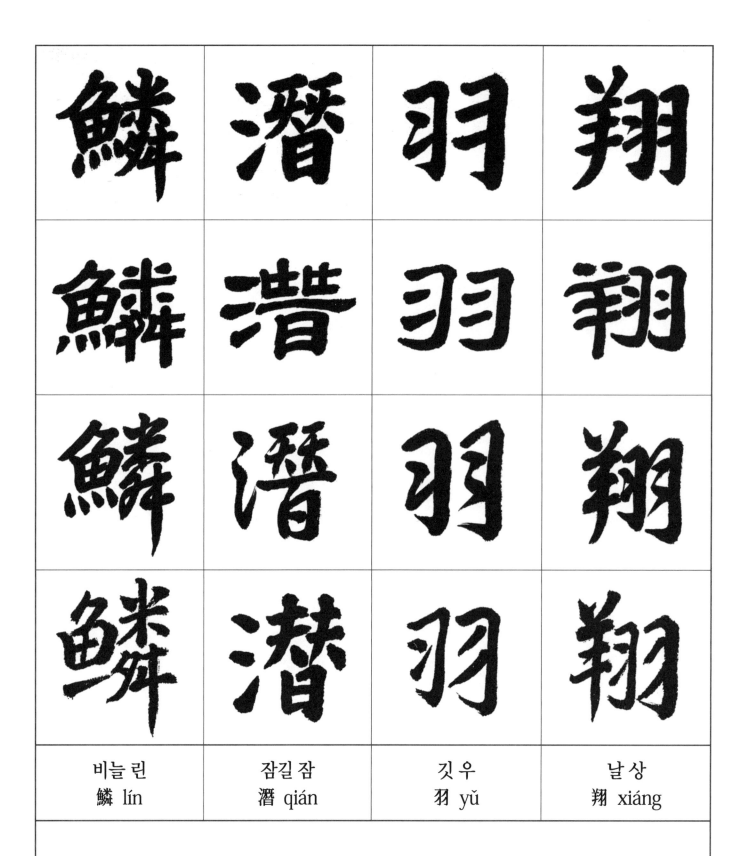

비늘 린	잠길 잠	깃 우	날 상
鱗 lín	潛 qián	羽 yǔ	翔 xiáng

비늘 달린 고기는 물에 잠기고 날개 있는 새는 날아다닌다.

Fishes swim in water while birds fly in the air.

リンセムとうろくづあるものはしづみ ウシヤウとつばさあるものはかける.

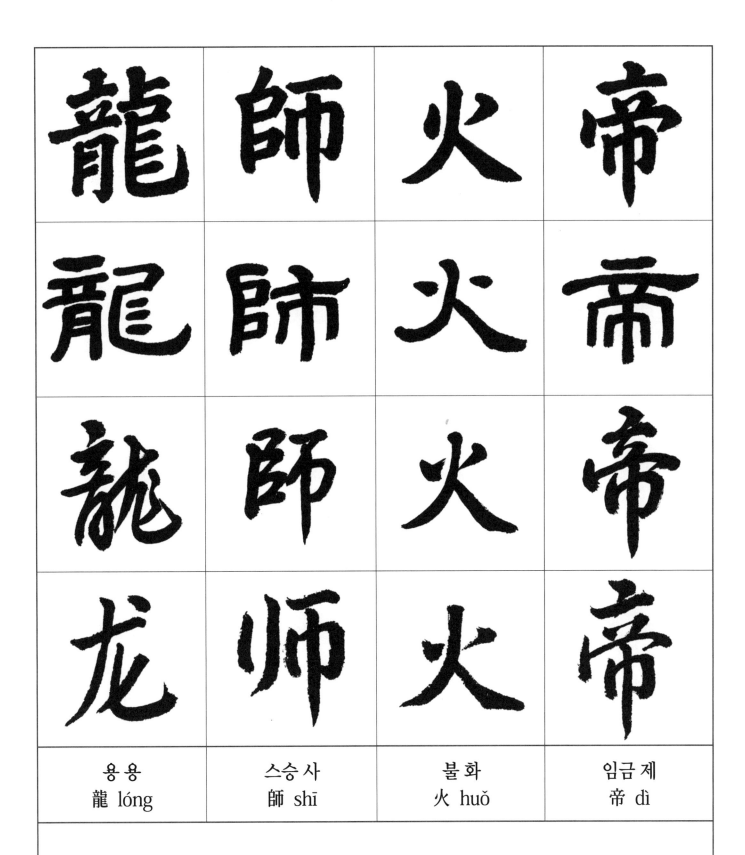

용용 龍 lóng	스승 사 師 shī	불 화 火 huǒ	임금 제 帝 dì

관직을 용으로 나타낸 복희씨와 불을 숭상한 신농씨가 있고

Longshi, Huodi, Niaouguan and Renhuang, as legend goes,

リョウシのたつのつかさクワテイのひのみかど,

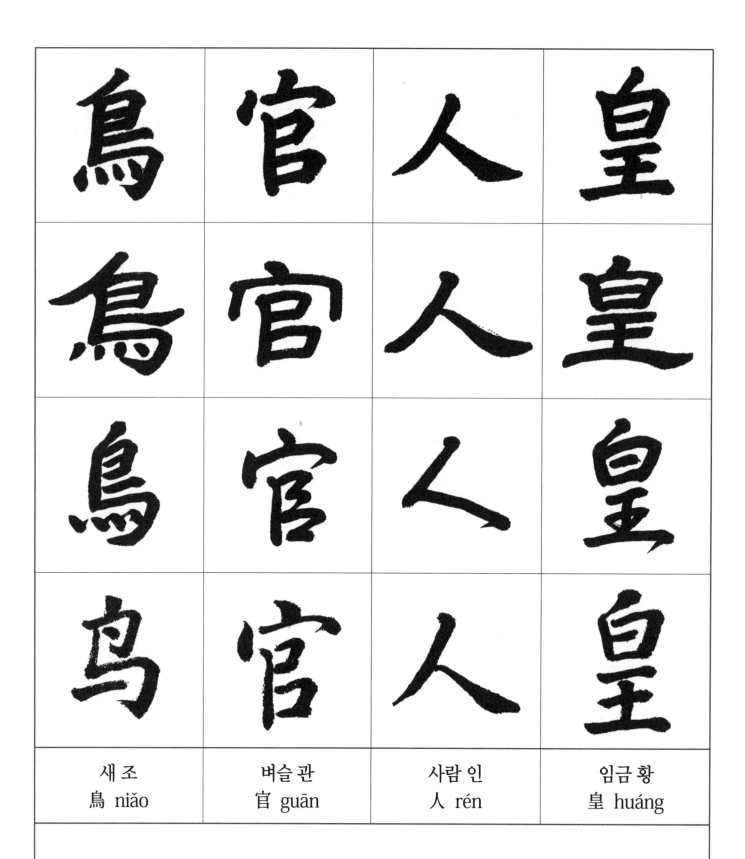

새 조 鳥 niǎo	벼슬 관 官 guān	사람 인 人 rén	임금 황 皇 huáng

관직을 새로 기록한 소호씨와 인문을 개명한 인황씨가 있다.

Were celebribrities of China's remote ages.

テウクワンのとりのつかさ ジンクワウのひとのおほきみなり.

始	制	文	字
始	制	文	字
始	制	文	字
始	制	文	字
비로소 시 始 shǐ	지을 제 制 zhì	글월 문 文 wén	글자 자 字 zì

비로소 문자를 만들고

Cang Jie created Chinese characters,

シセイとはじめてモンジのふみをつくり,

乃	服	衣	裳
乃	服	衣	裳
乃	服	衣	裳
乃	服	衣	裳
이에 내 乃 nǎi	입을 복 服 fú	옷 의 衣 yī	치마 상 裳 cháng

옷을 만들어 입게 했다.

And some other people began to make clothes.

ナイフクとすなはちイシヤウのころもをきせしむ.

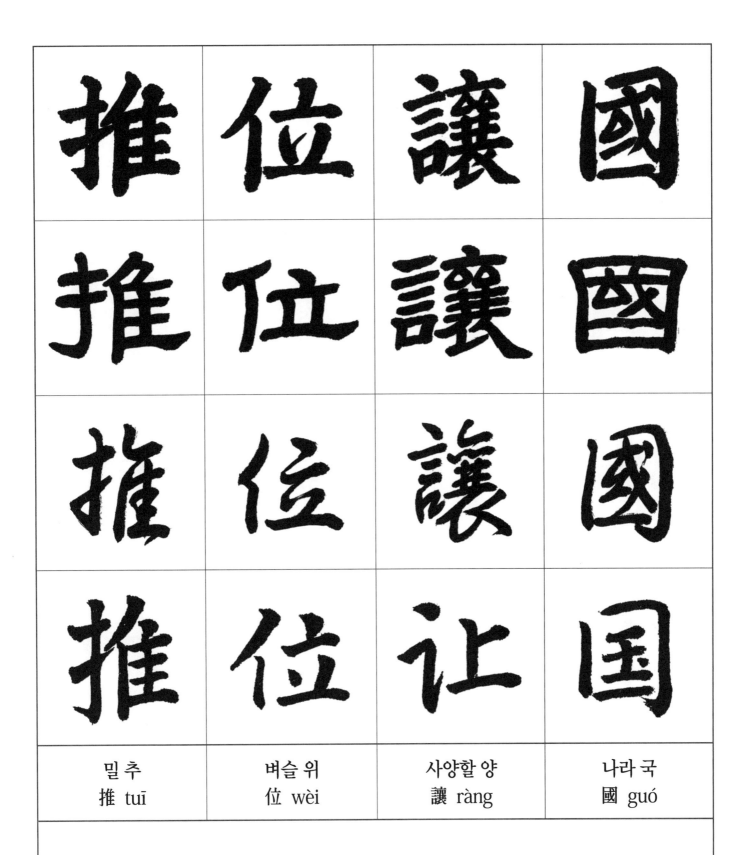

밀 추	벼슬 위	사양할 양	나라 국
推 tuī	位 wèi	讓 ràng	國 guó

자리를 물려주어 나라를 양보한 것은

Abdicated willingly,

スイ キ とくらるをおし ジヤウ コク とく にを ゆづるは,

有	虞	陶	唐
有	虞	陶	唐
有	虞	陶	唐
有	虞	陶	唐
있을 유 有 yǒu	나라 우 虞 yú	질그릇 도 陶 táo	나라 당 唐 táng

도당 요(堯)임금과 유우 순(舜) 임금이다. (※도당 : 전설상의 요의 성왕)

Good empreors Yao and Shun.

イウグのみかど タウタウのみかどあり.

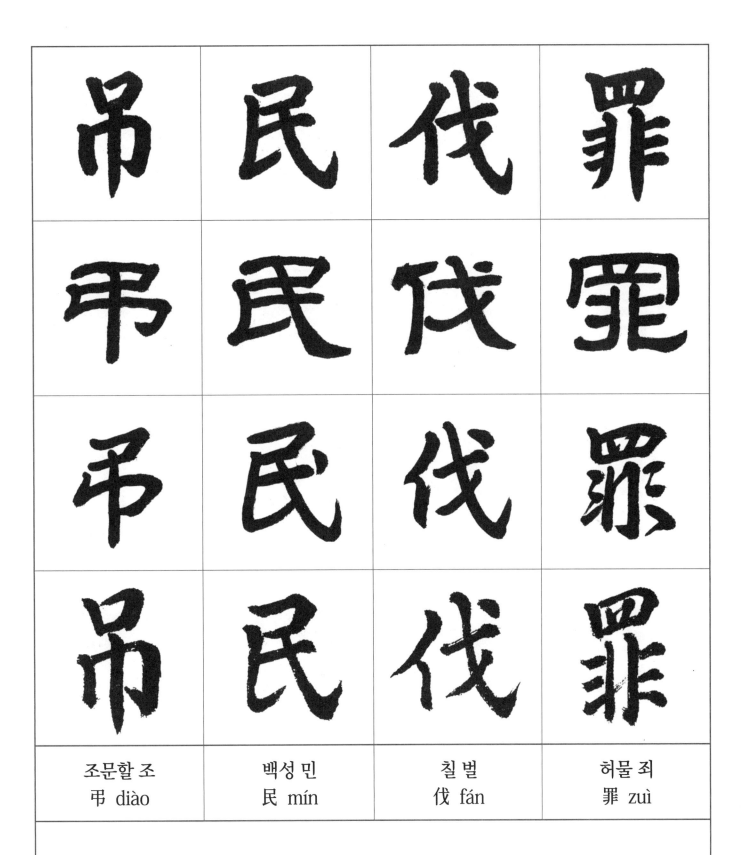

조문할 조 弔 diào	백성 민 民 mín	칠 벌 伐 fán	허물 죄 罪 zuì

백성들을 위로하고 죄지은 이를 친 사람은

Were the emperors who loved common people and punished criminals severely,

テウミンとたみをとむらって バシサイとつみをきりしは,

周	發	殷	湯
周	發	殷	湯
周	發	殷	湯
周	发	殷	汤
두루 주 周 zhōu	필 발 發 fā	나라 은 殷 yīn	끓을 탕 湯 tāng

주나라 무왕(武王) 발(發)과 은나라 탕왕(湯王)이다.

(※탕 : 은나라의 왕의 이름)

The Zhou Dynasty's Wu and the Shang Dynasty's Tang.

シウハツのみかど インとタウとのみかどなり.

坐	朝	問	道
坐	朝	問	道
坐	朝	問	道
坐	朝	问	道
앉을 좌 坐 zuò	아침 조 朝 cháo	물을 문 問 wèn	길 도 道 dào

조정에 앉아 다스리는 도리를 물으니

A wise emperor was often consulted his good officials to administer his empire,

サテウといでますみかどにブンタウとみちをとひ,

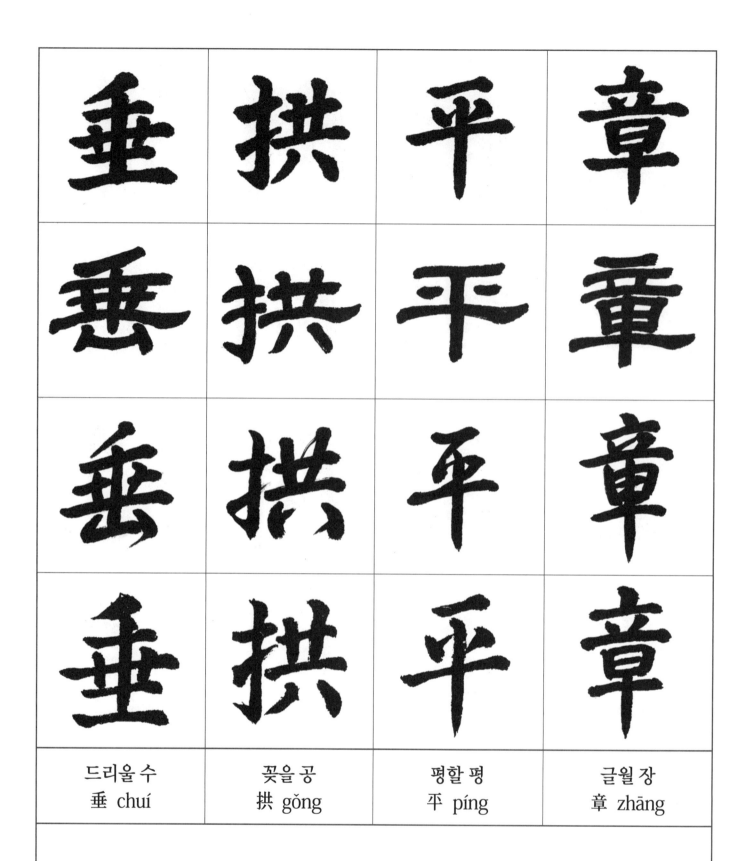

| 드리울 수
垂 chuí | 꽂을 공
拱 gǒng | 평할 평
平 píng | 글월 장
章 zhāng |

옷 드리우고 팔짱 끼고 있지만 공평하고 밝게 다스려진다.

And the emperor was governed in peace.

スイキョウとこまぬきをたれて ヘイシヤウとあきらかなり.

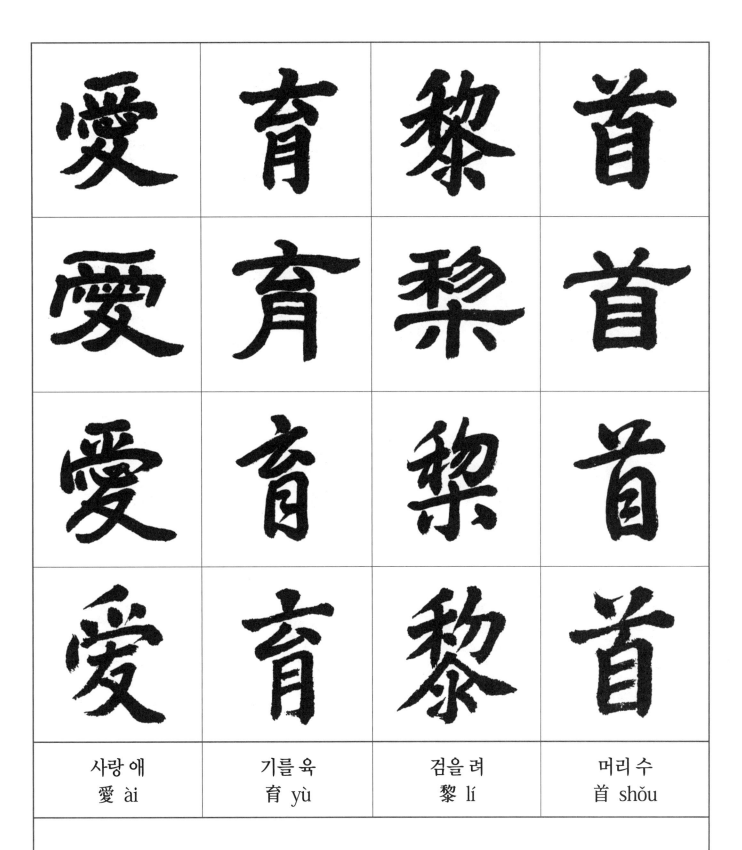

사랑 애 愛 ài	기를 육 育 yù	검을 려 黎 lí	머리 수 首 shǒu

백성을 사랑하고 기르니 (※여수 : 국민을 지칭)

He loved his subjects and tended the multitude,

レイシユのたみを アイイクとめぐみ, やしなひ,

臣	伏	戎	羌
臣	伏	戎	羌
臣	伏	戎	羌
臣	伏	戎	羌
신하 신 臣 chén	엎드릴 복 伏 fú	오랑캐 융 戎 róng	오랑캐 강 羌 qiāng

오랑캐들까지도 신하로서 복종한다.

The minority nationalities like Rong and Qiang could be ruled with ease.

ジウキヤウのえびすを シンフクとやつことふせたり.

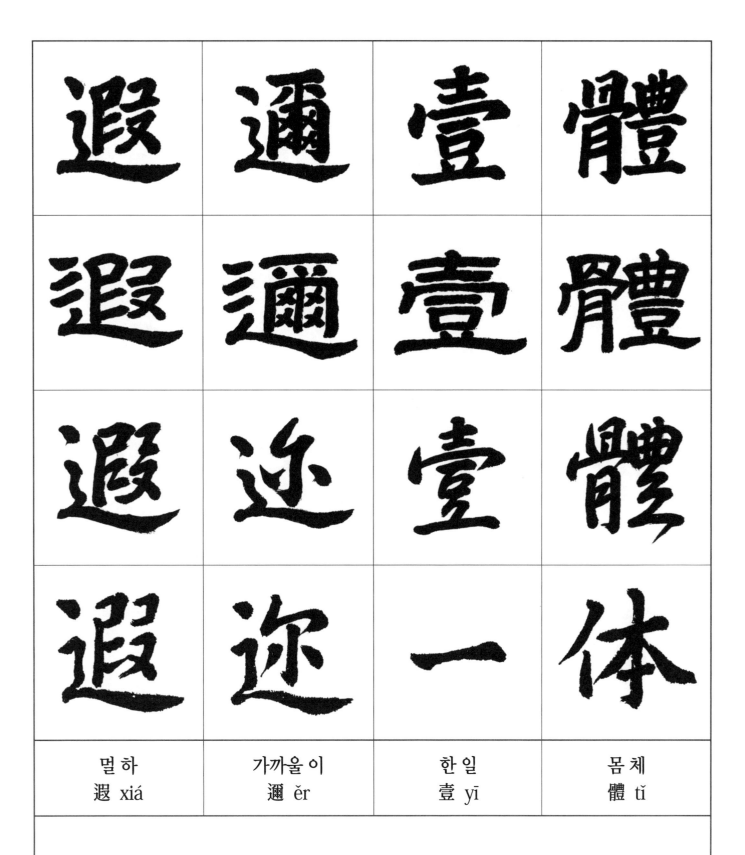

멀 하	가까울 이	한 일	몸 체
遐 xiá	邇 ěr	壹 yī	體 tǐ

먼 곳과 가까운 곳이 똑같이 한 몸이 되어

Places far and near come to be under one ruler,

カジのとほきもちかきも イシテイとかたちをもはらにす,

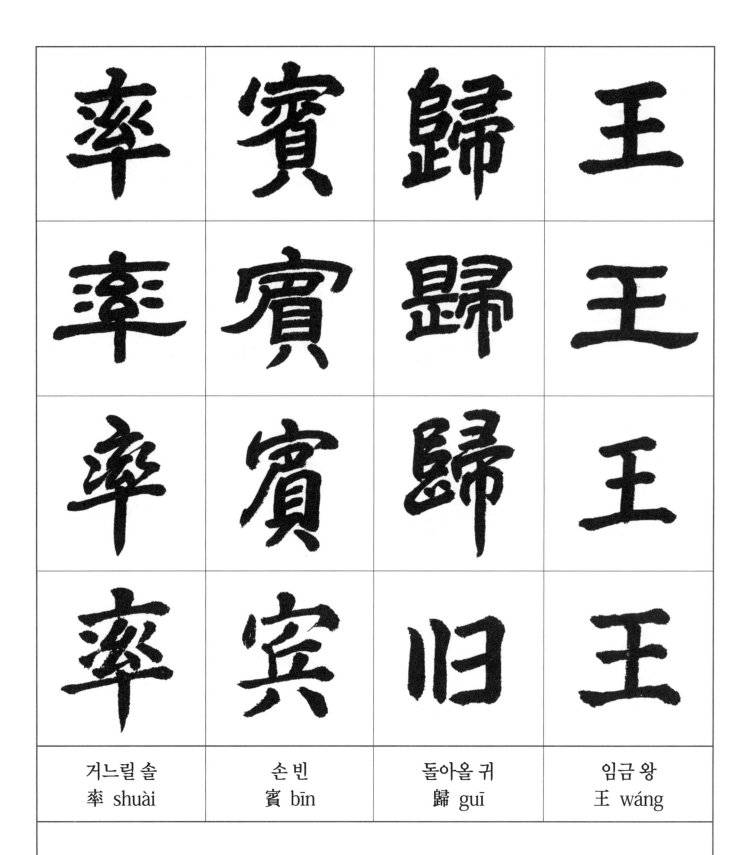

거느릴 솔 率 shuài	손 빈 賓 bīn	돌아올 귀 歸 guī	임금 왕 王 wáng

서로 이끌고 복종하여 임금에게로 돌아온다.

All the people voluntarily submitted to the authority of the emperor.

ソツヒンとともがらをひきゐてクヰフウとおほきみによる.

鳴	鳳	在	樹
鳴	鳳	在	樹
鳴	鳳	在	樹
鳴	凤	在	树
울 명 鳴 mí	새 봉 鳳 fèng	있을 재 在 zài	나무 수 樹 shù

봉황새는 울며 나무에 깃들어 있고 (※봉황 : 전설상의 새)

Phoenixes are singing merrily among bamboos,

メイホウのなけるとりは サイシユときにあり,

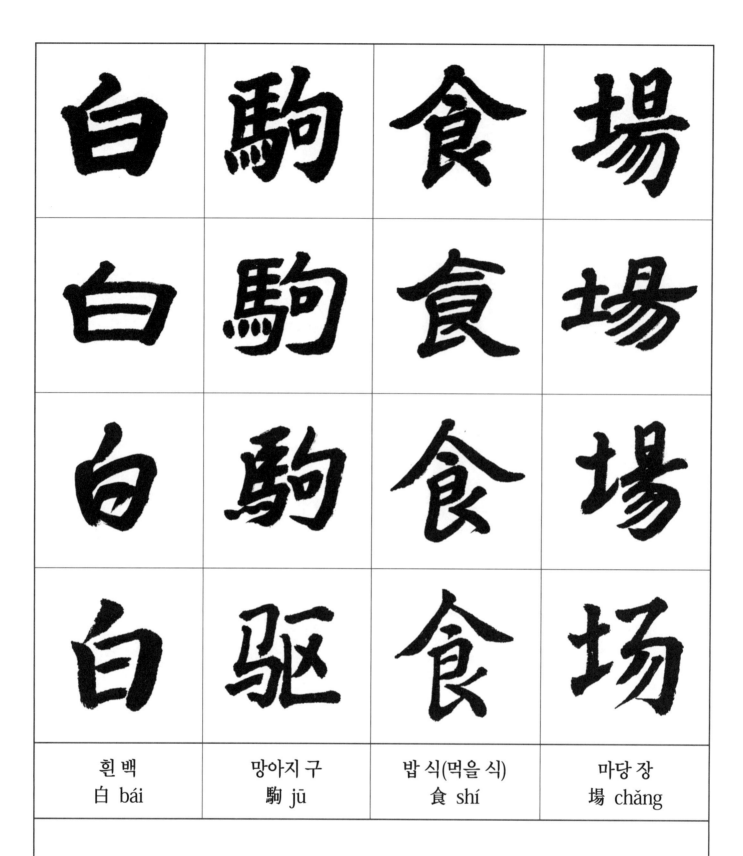

| 흰 백
白 bái | 망아지 구
駒 jū | 밥 식(먹을 식)
食 shí | 마당 장
場 chǎng |

흰 망아지는 마당에서 풀을 뜯는다.

White colts are grazing on grasslands.

ハククのしろきこまは ショクチヤウとにはにはむ.

化	被	草	木
化	被	草	木
化	被	草	木
化	被	草	木
될 화 化 huà	입을 피 被 bèi	풀 초 草 cǎo	나무 목 木 mù

밝은 임금의 덕화가 풀이나 나무까지 미치고

The grace of a virtuous monarch will nourish the grass and trees,

サウモクのくさきにクフヒとうつくしみ, かうむらしむ,

賴	及	萬	方
頼	及	萬	方
賴	及	萬	方
賴	及	万	方
힘입을 뢰 賴 lài	미칠 급 及 jí	일만 만 萬 wàn	모 방 方 fāng

만방에 어진 덕이 고르게 미치게 된다.

And benefit the whole empire on many hands.

バンハウのくぐに ライきフとかうむり, およぼす.

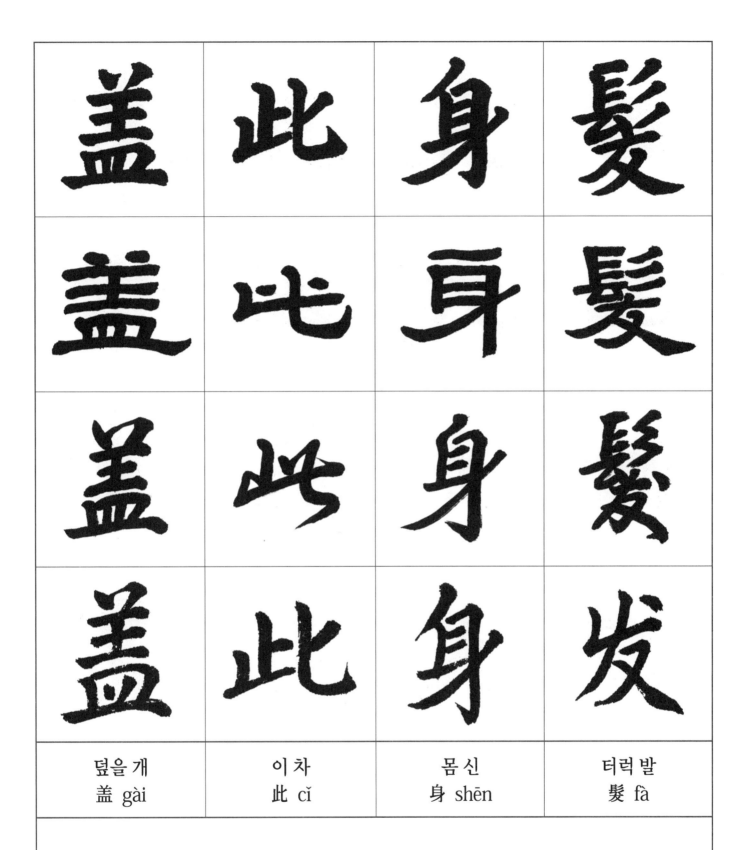

덮을개 盖 gài	이차 此 cǐ	몸신 身 shēn	터럭발 髮 fà

대개 사람의 몸과 터럭은

Human bodies are from the four main substance,

カイシとけだしこの シンハシのみとかみは,

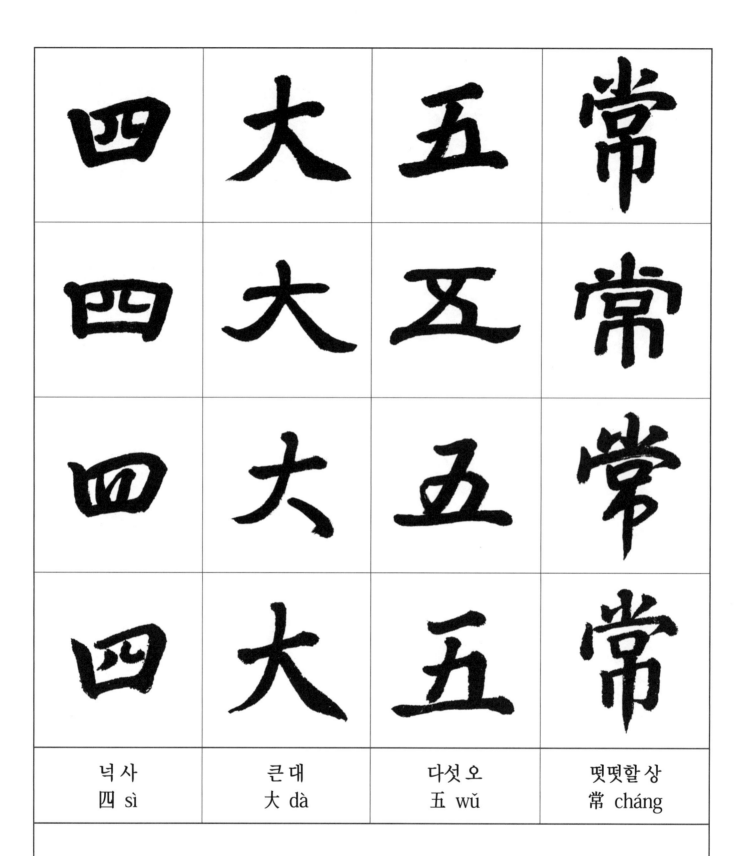

四	大	五	常
넉사 四 sì	큰대 大 dà	다섯오 五 wǔ	떳떳할상 常 cháng

사대(地水火風)와 오상(仁義禮智信)으로 이루어졌다.

Man's minds should cherish the five virtues or principles.

シタイのよつのえだも ゴシヤウのいつゝののりあり.

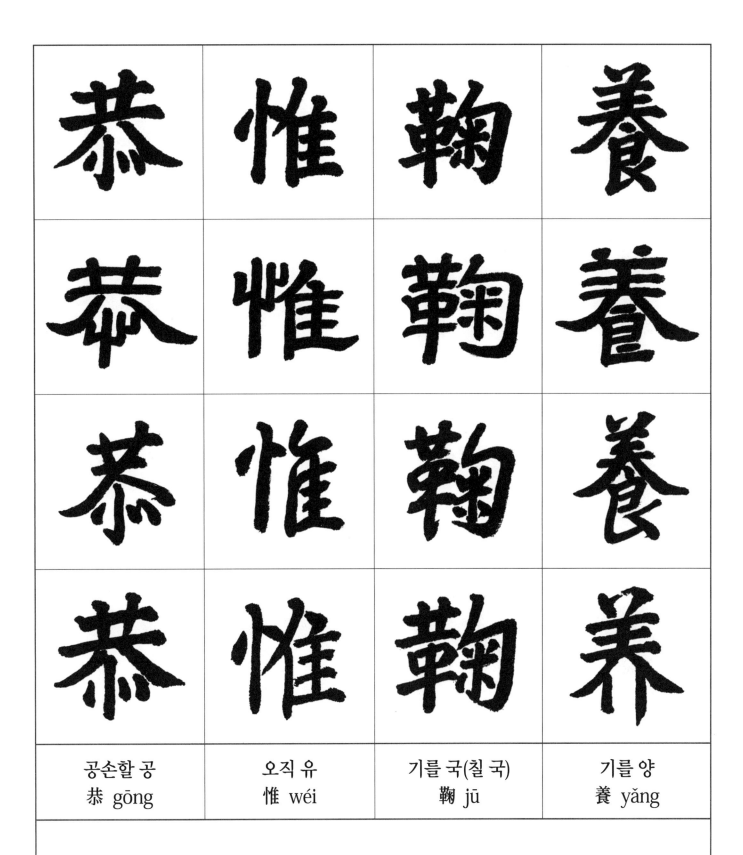

공손할 공 恭 gōng	오직 유 惟 wéi	기를 국(칠 국) 鞠 jū	기를 양 養 yǎng

부모가 길러주신 은혜를 공손히 생각한다면

Every person should remember the parents' benevolence of rearing them,

キョウヰとつゝしんでおもうて キクヤウとやしなひ. やしなふべし.

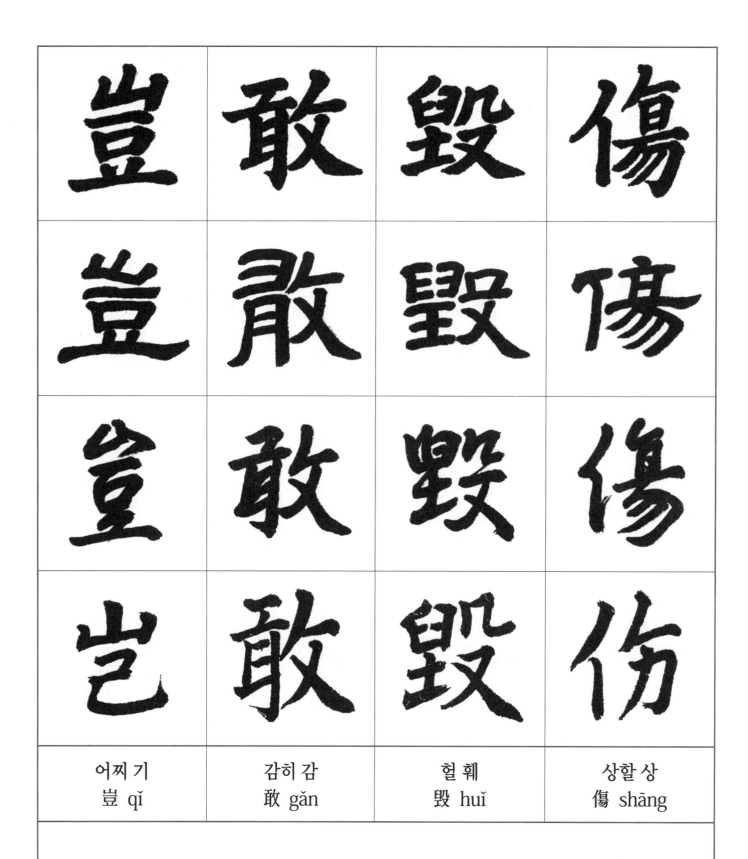

| 어찌 기
豈 qǐ | 감히 감
敢 gǎn | 헐 훼
毁 huǐ | 상할 상
傷 shāng |

어찌 함부로 이 몸을 헐게 하거나 상하게 할까.

And never hearm or hurt their own bodies.

キカムとあにあへて クヰシヤウとそこなひ. やぶらんや.

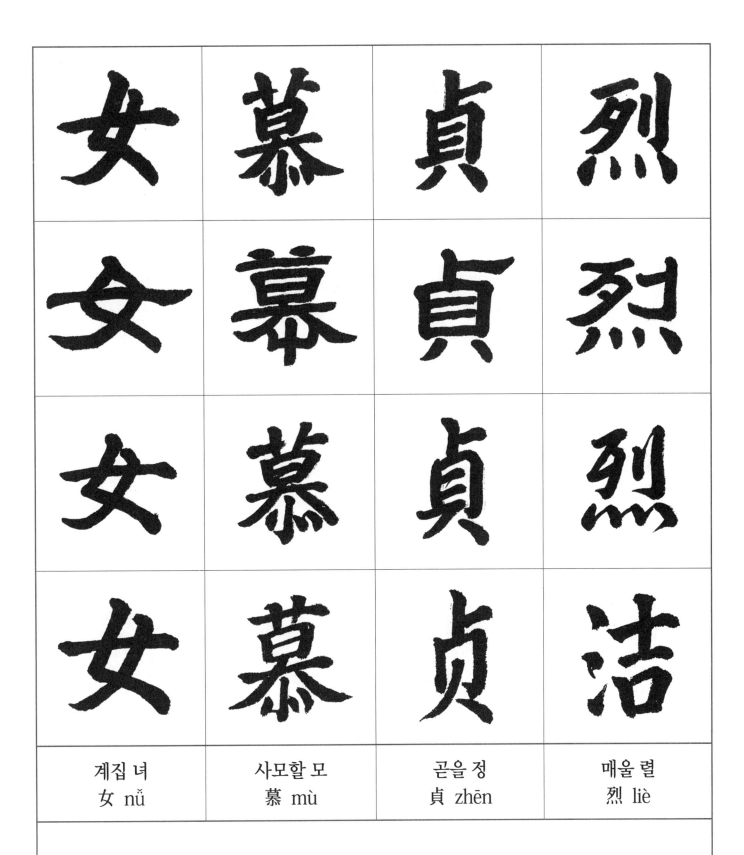

계집 녀 女 nǚ	사모할 모 慕 mù	곧을 정 貞 zhēn	매울 렬 烈 liè

여자는 정조를 지키고 행실을 단정히 해야 하고

Women who are pure and virtuous are to be admired and respected,

をんなはテイケツといさぎよきことをねがひ,

男	效	才	良
男	效	才	良
男	效	才	良
男	效	才	良
사내 남 男 nán	본받을 효 效 xiào	재주 재 才 cái	어질 량 良 liáng

남자는 재능을 닦고 어진 것을 본받아야한다.

Men should learn from the people who are both talented and morally good.

をのこは サイリヤウとしわざのよからんことを ならへ.

知	過	必	改
知	遍	必	改
知	過	必	改
知	过	必	改
알 지 知 zhī	허물 과 過 guò	반드시 필 必 bì	고칠 개 改 gǎi

자기의 허물을 알면 반드시 고치고

You should correct your mistake as soon as you know it,

あやまりをしつては かならずあらためよ,

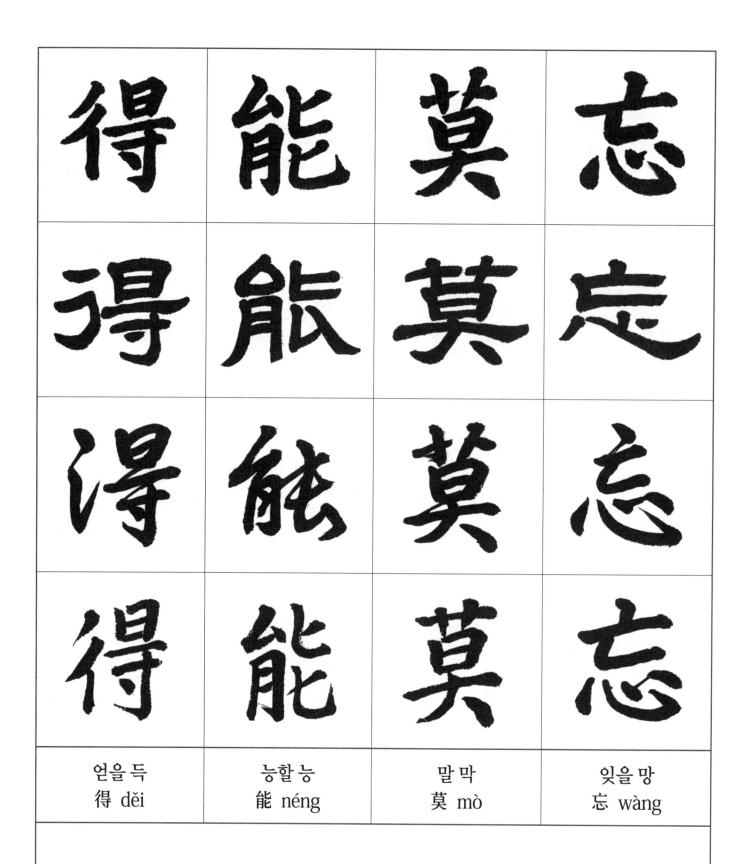

| 얻을득
得 děi | 능할능
能 néng | 말막
莫 mò | 잊을망
忘 wàng |

능히 실행할 것을 얻었거든 잊지 말아야한다.

And do not forget what you have learned.

ノウをえては わするゝことなかれ.

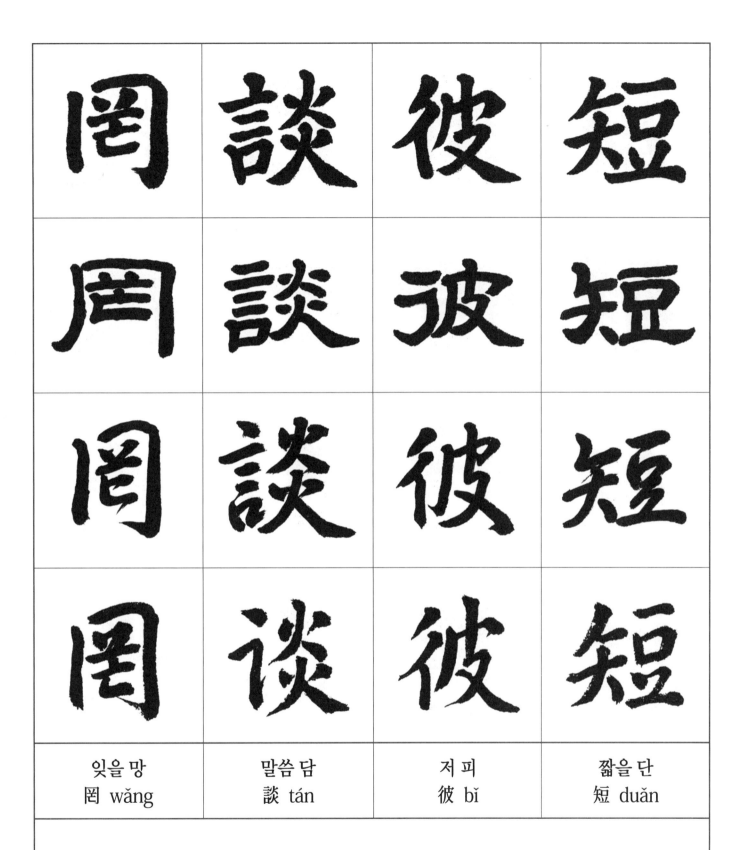

잊을 망 罔 wǎng	말씀 담 談 tán	저 피 彼 bǐ	짧을 단 短 duǎn

남의 단점을 말하지 말고

When you talk, Neither other people's shortcomings,

かれがとがを かたることながれ,

靡	恃	己	長
靡	恃	己	長
靡	恃	己	長
靡	恃	己	長
아닐 미 靡 mǐ	믿을 시 恃 shì	몸 기 己 jǐ	긴 장 長 zhǎng

나의 장점을 믿지 말라.

nor your own strong points should be mentioned.

をのれがまされることを たのむことながれ.

信	使	可	覆
信	使	可	覆
信	使	可	覆
信	使	可	覆
믿을 신 信 xìn	하여금 사 使 shǐ	옳을 가 可 kě	덮을 복 覆 fù

믿음 가는 일은 거듭해야 하고

A person's honesty must withstand the test of time,

まことをぱ カフクとかへさうずべからしむ,

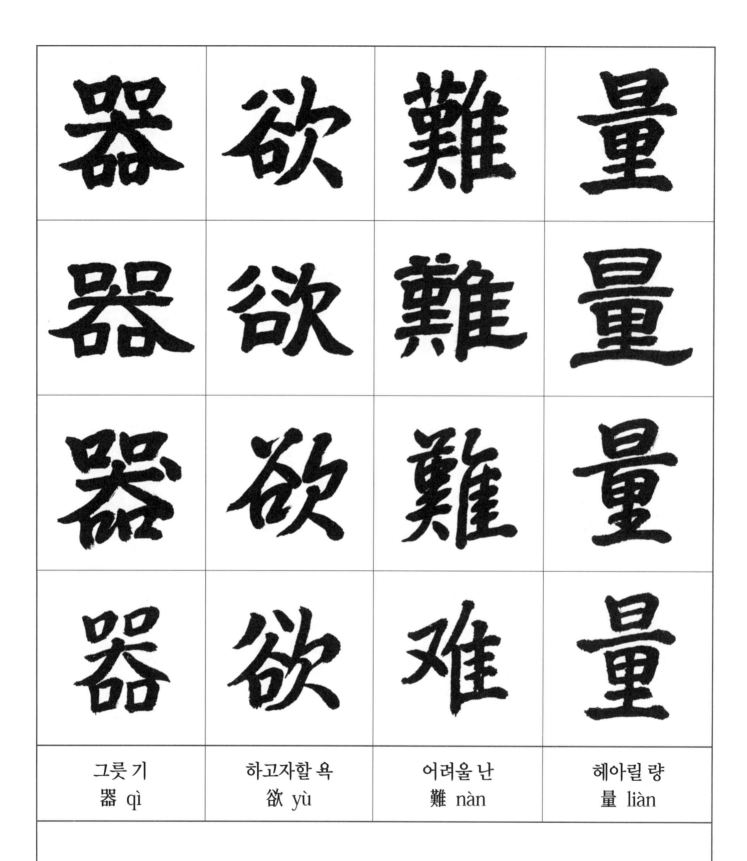

그릇 기	하고자할 욕	어려울 난	헤아릴 량
器 qì	欲 yù	難 nàn	量 liàn

그릇됨은 헤아리기 어렵도록 키워야 한다.

And it is better for one to be tolerant and generous towards others.

うつはものは ナンリヤウとはかりがたからんことをほつせよ.

墨	悲	絲	染
墨	悲	絲	染
墨	悲	絲	染
墨	悲	絲	染
먹 묵 墨 mò	슬플 비 悲 bēi	실 사 絲 sī	물들일 염 染 rǎn

묵자(墨子)는 실이 물들여지는 것을 슬퍼했고 (※묵자 : 전국시대 사상가)

Mozi lamented that the white silk had been dyed,

ボクと云し人はシ ゼムといとのそむこどをか なしむ,

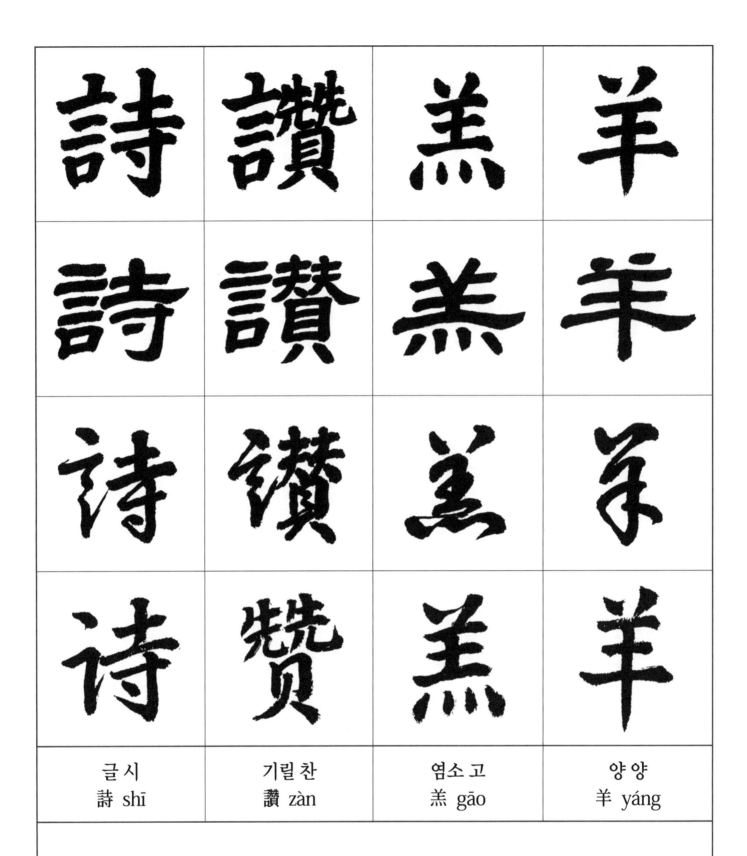

글 시	기릴 찬	염소 고	양 양
詩 shī	讚 zàn	羔 gāo	羊 yáng

시경(詩經)에서는 고양편(羔羊編)을 찬미했다.

The book of poetry commends pure lambs.

シと云ふみには カウヤウのひつじを ほめたり.

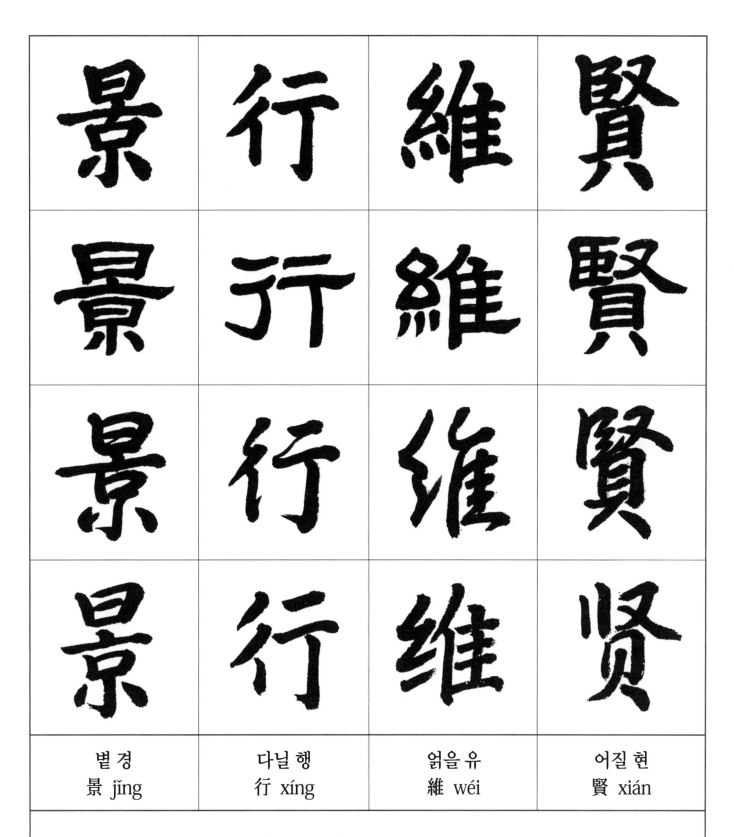

볕 경 景 jǐng	다닐 행 行 xíng	얽을 유 維 wéi	어질 현 賢 xián

행동을 빛내게 하는 사람이 어진 사람이요

If you keep following the examples of good people and good deeds, and restrain yourself properly,

ケイカウとおほきなるふるまひある人は ヰケンとこれさかしき人なり,

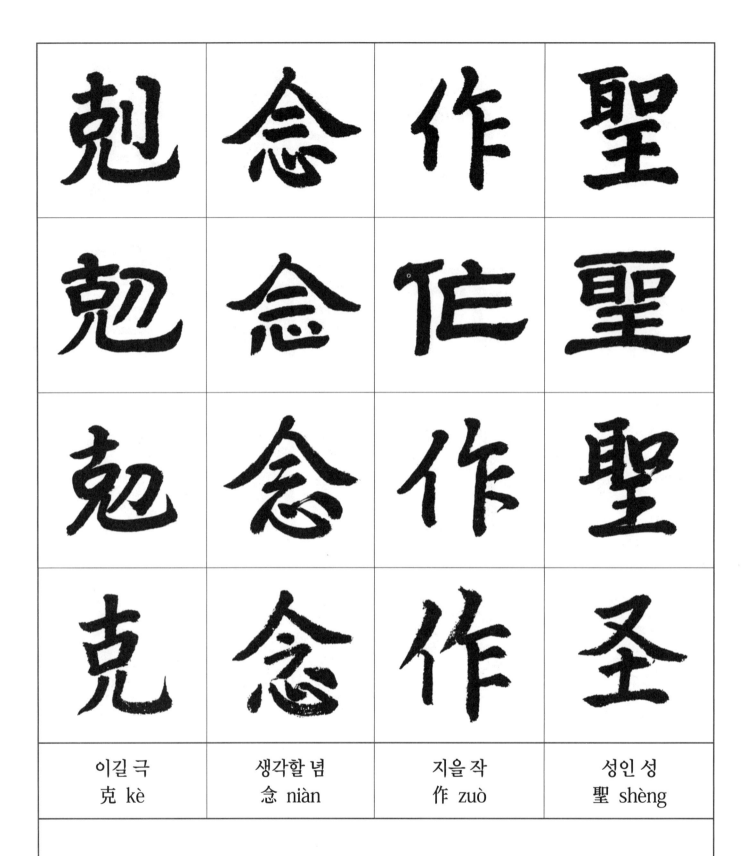

이길 극 克 kè	생각할 념 念 niàn	지을 작 作 zuò	성인 성 聖 shèng

힘써 마음에 생각하면 성인이 된다.

You can surely become virtuous and saintly.

コクネムとたゞしぅおもへぱ サクセイのひじりとなる.

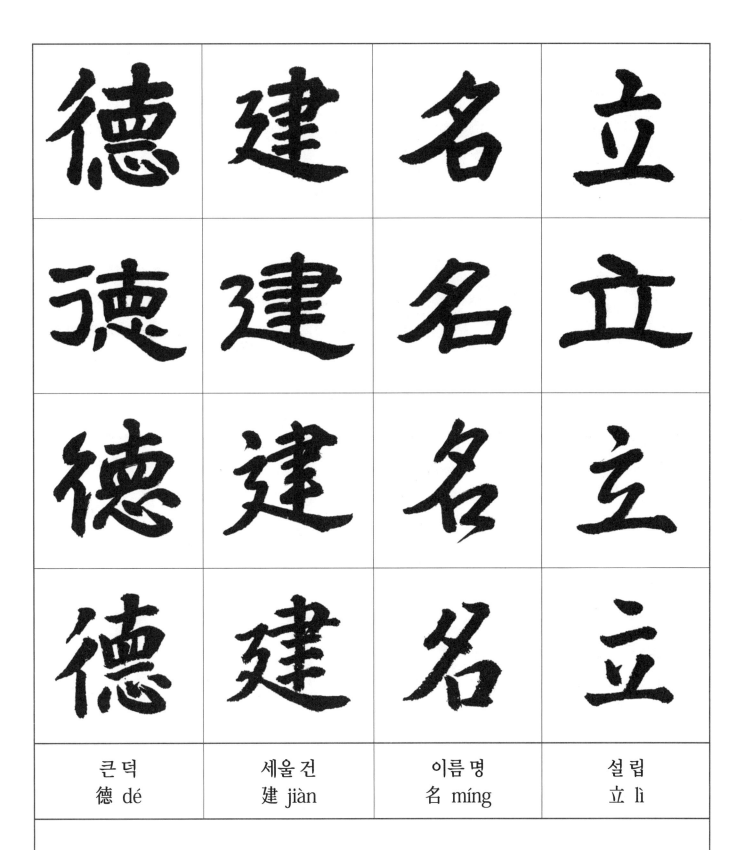

큰 덕	세울 건	이름 명	설 립
德 dé	建 jiàn	名 míng	立 lì

덕이 서면 명예가 서고

Good name can only be made on the basis of your virtues,

トクケンとトクたつことは メイリフとなたつ,

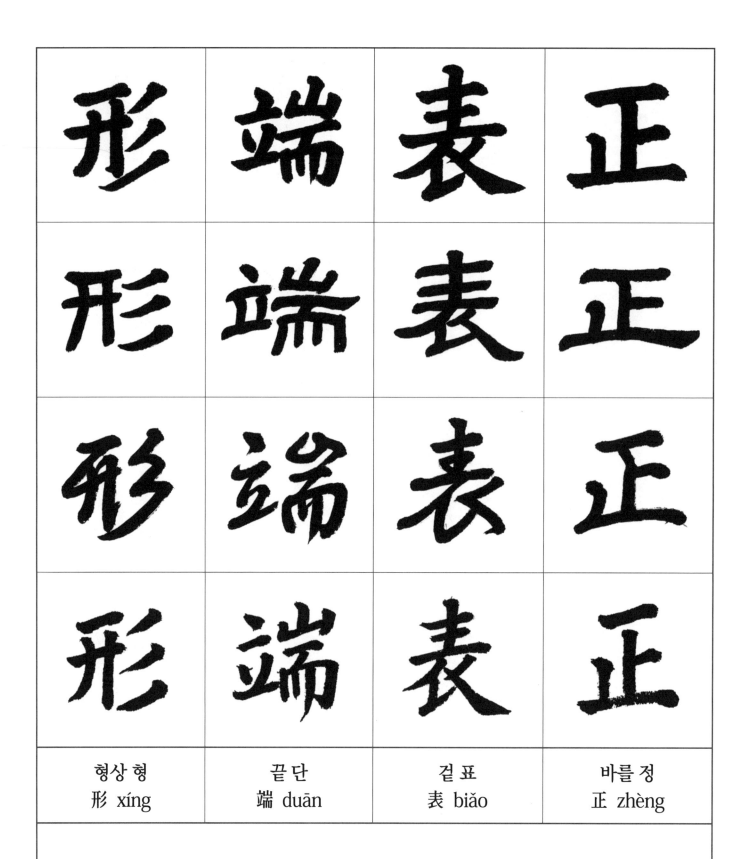

형상 형 形 xíng	끝 단 端 duān	겉 표 表 biǎo	바를 정 正 zhèng

형모(形貌)가 단정하면 의표(儀表)도 바르게 된다.

And similarly, if you stand upright, you can have an upright appearance.

ケイタンとかたちたゞしき時は ヘウセイとほかたゞし.

空	谷	傳	聲
空	谷	傳	聲
空	谷	傳	聲
空	谷	传	声
빌공 空 kōng	골곡 谷 gǔ	전할 전 傳 chuán	소리 성 聲 shēng

성현의 말은 마치 빈 골짜기에 소리가 전해지듯이 멀리 퍼져나가고

In an empty vale hall, a sound can reach far,

クウコクのむなしきたにに テンセイとこゑをつたへ,

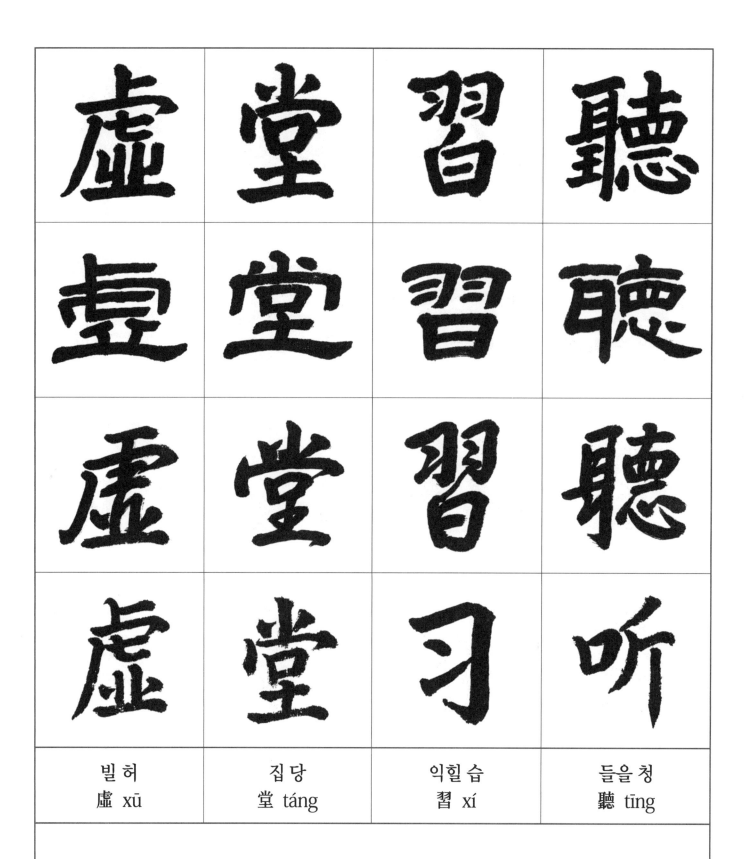

| 빌 허
虛 xū | 집 당
堂 táng | 익힐 습
習 xí | 들을 청
聽 tīng |

사람의 말은 아무리 빈집에서라도 신은 익히 들을 수가 있다.

In an empty hall, a sound can easily have echoes.

キヨタウのむなしきねやに シフテイとき〉をならふ.

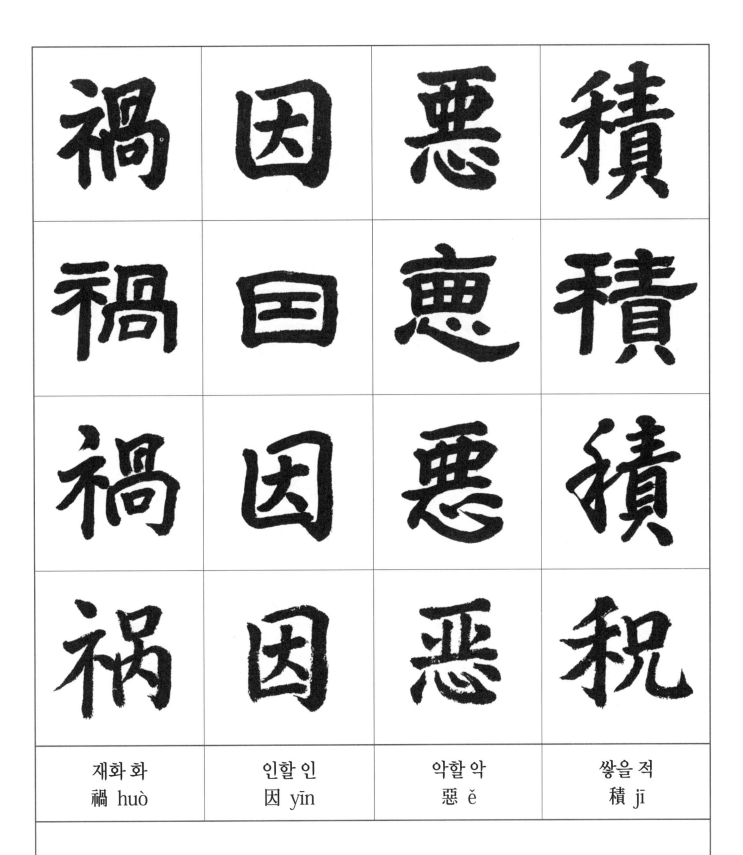

재화 화 禍 huò	인할 인 因 yīn	악할 악 惡 ě	쌓을 적 積 jī

악한 일을 하는 데서 재앙은 쌓이고

Misfortunes and disasters result from the accumulation of evil deeds,

わざはひは あしきによつてつみ,

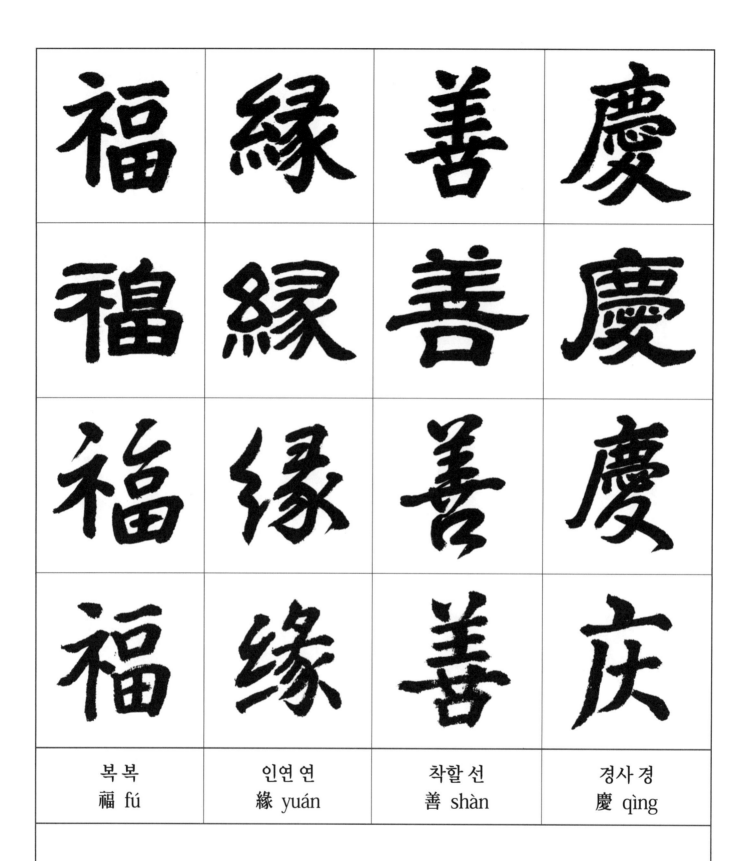

복복 福 fú	인연 연 緣 yuán	착할 선 善 shàn	경사 경 慶 qìng

착하고 경사스러운 일로 인해서 복은 생긴다.

Happiness and blessings are the result of good deeds and virtues.

ざいはひは よきによつてよろこびあり.

尺	璧	非	寶
尺	璧	非	寶
尺	璧	非	寶
尺	璧	非	宝
자 척 尺 chǐ	구슬 벽 璧 bì	아닐 비 非 fēi	보배 보 寶 bǎo

한 자되는 큰 구슬이 보배가 아니다.

A piece of jade, big as it is, is by now means as precious as,

セキヘキのたまは ヒハウとたからにあらず.

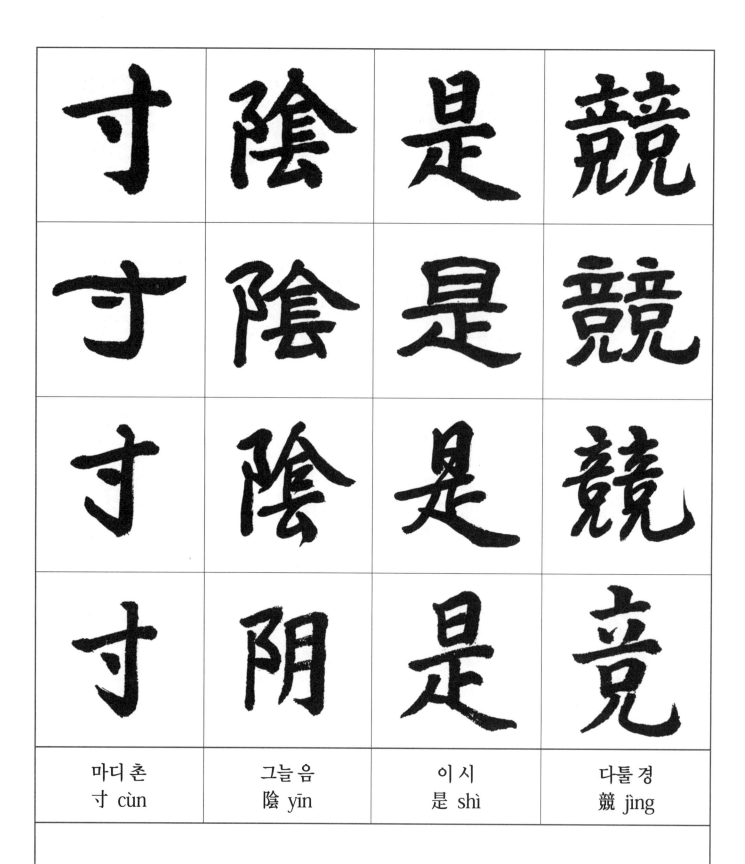

| 마디 촌
寸 cùn | 그늘 음
陰 yīn | 이 시
是 shì | 다툴 경
競 jìng |

한 치의 짧은 시간이라도 다투어야 한다.

Time, no matter how short the time is.

ソンイムのみじかきかげは シケイとこれきほふ.

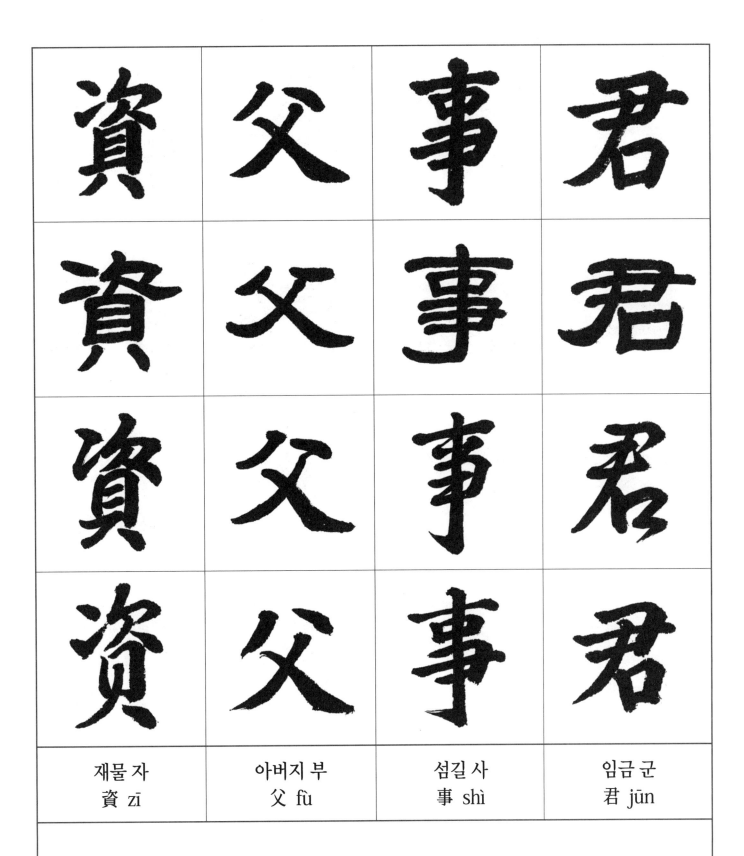

재물 자	아버지 부	섬길 사	임금 군
資 zī	父 fù	事 shì	君 jūn

아버지 섬기는 마음으로 임금을 섬겨야하니

When treating your parents and serving your monarch,

シフとちゝにとつては シクンときみにつかふまつる.

曰	嚴	與	敬
曰	嚴	與	敬
曰	嚴	與	敬
曰	严	与	敬
가로 왈 曰 yuē	엄할 엄 嚴 yán	더불 여 與 yǔ	공경 경 敬 jìng

그것은 존경하고 공손이하는 것뿐이다.

You should be separately filial and loyal, solemnly and respectfully.

これいつくし(ン)ずるとうやまふと.

孝	當	竭	力
孝	當	竭	力
孝	當	竭	力
孝	当	竭	力
효도 효 孝 xiào	마땅 당 當 dāng	다할 갈 竭 jié	힘 력 力 lì

효도는 마땅히 있는 힘을 다하고

To be filial, you ought to spare no effort,

カウにはまさ ケツリョクのちからをつくすぺし,

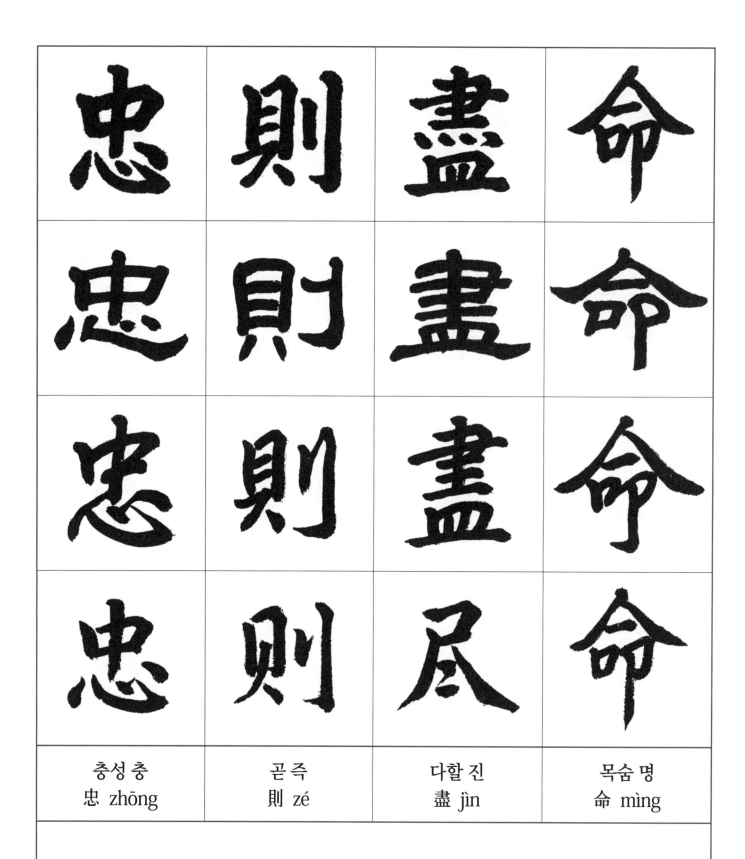

충성 충	곤 즉	다할 진	목숨 명
忠 zhōng	則 zé	盡 jìn	命 mìng

충성은 곧 목숨을 다해야한다.

To be loyal, you should sacrifice your life willingly.

チウにはすなはち ジンメイといのちをつく.

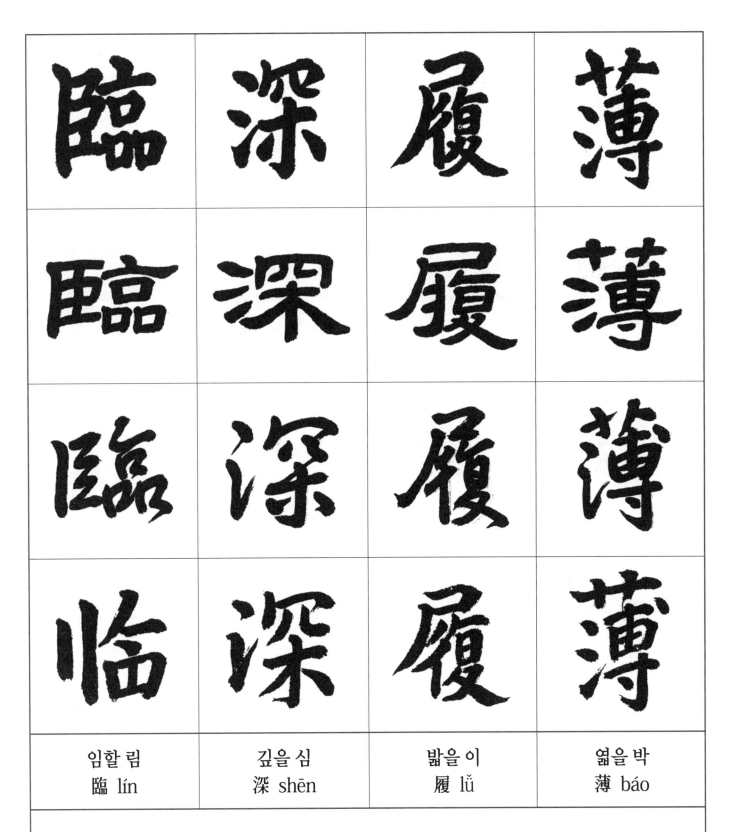

| 임할 림
臨 lín | 깊을 심
深 shēn | 밟을 이
履 lǚ | 엷을 박
薄 báo |

깊은 물가에 다다른 듯 살얼음 위를 걷듯이 하고

Serving your monarch is like walking along an abyss and on thin ice – you must
act carefully,

ふかきにのぞんで うすきをふむが如せよ,

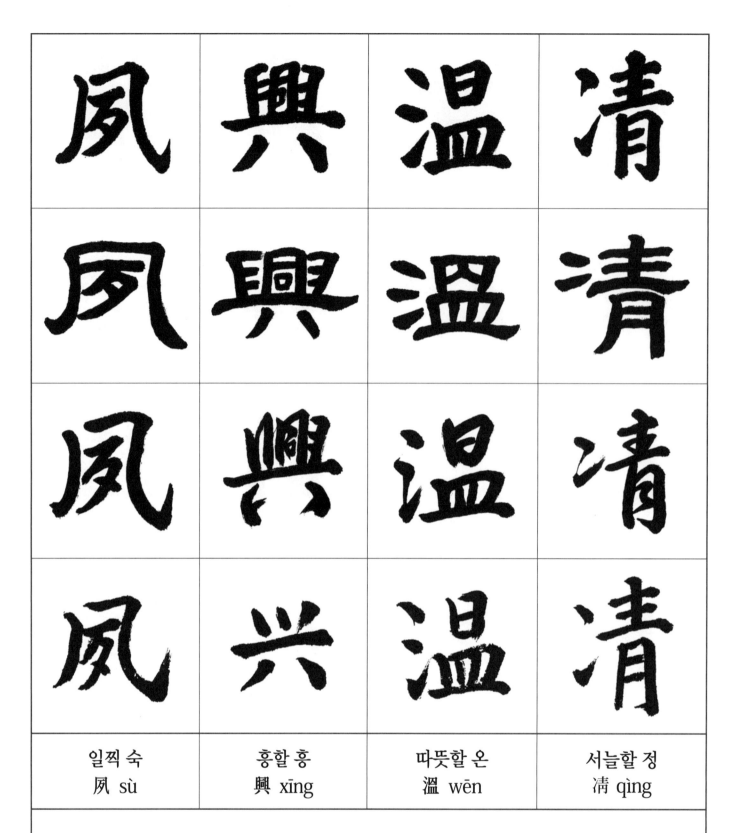

| 일찍 숙
夙 sù | 흥할 흥
興 xīng | 따뜻할 온
溫 wēn | 서늘할 정
清 qìng |

일찍 일어나 부모님이 따뜻한가 서늘한 가를 보살핀다.

Treating your parents, from morning till night, during hot days and cold days, you should do your best to make them live comfortably.

つとにおきて あたゝかにすゞしくせよ.

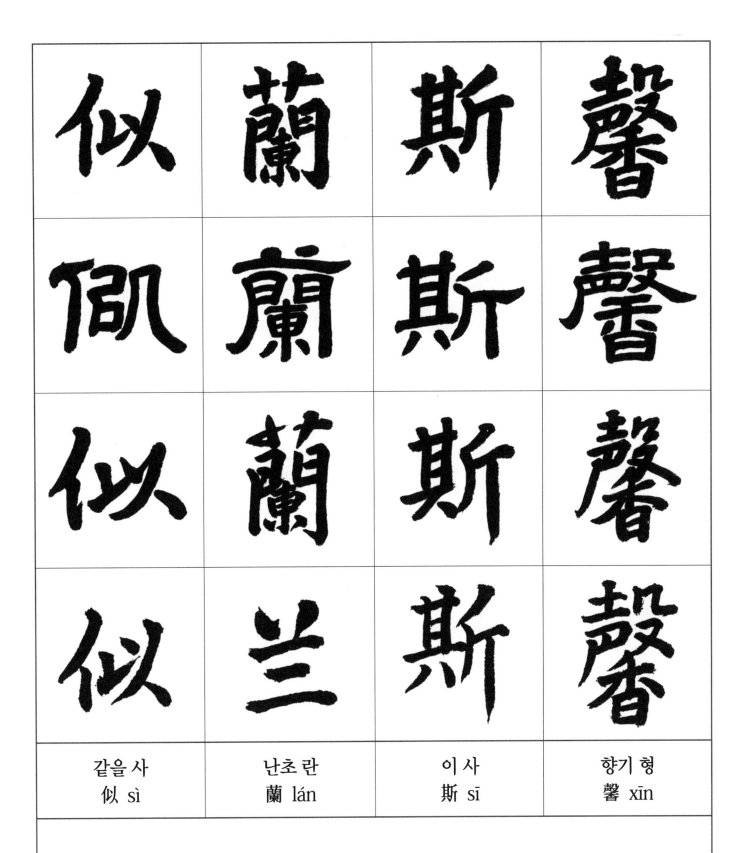

| 같을 사
似 sì | 난초 란
蘭 lán | 이 사
斯 sī | 향기 형
馨 xīn |

난초같이 향기롭고(군자의 지조를)

In so doing, your moral integrity can be compared to an orchid elegant and fragrant,

ランのこれかうばしきにに,

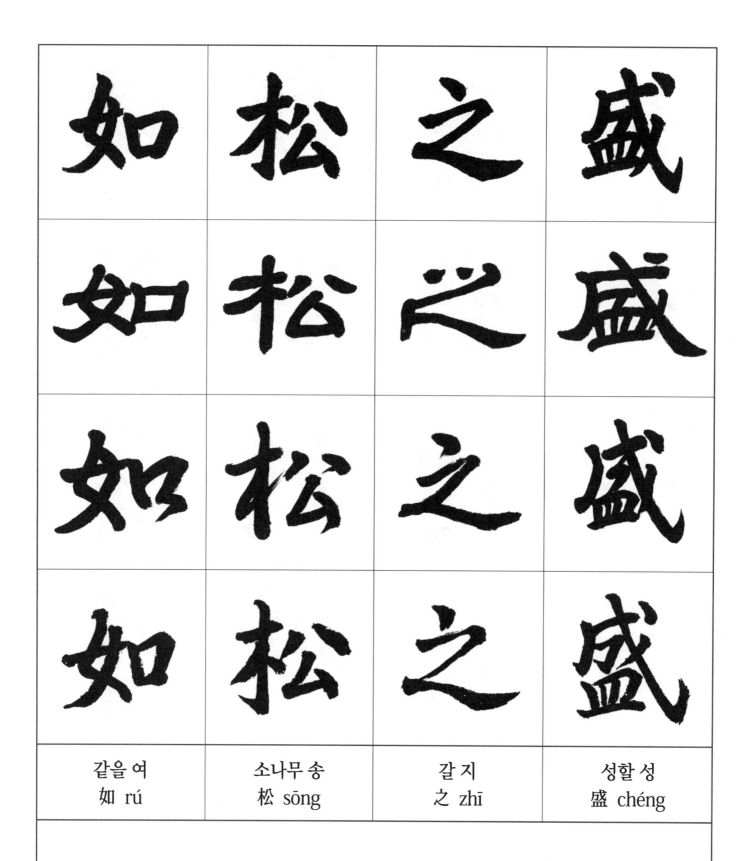

같을 여	소나무 송	갈 지	성할 성
如 rú	松 sōng	之 zhī	盛 chéng

소나무처럼 무성하다.(군자의 절개를)

And to a pine − grow thrivingly.

まつのこれさかんなるがごとし.

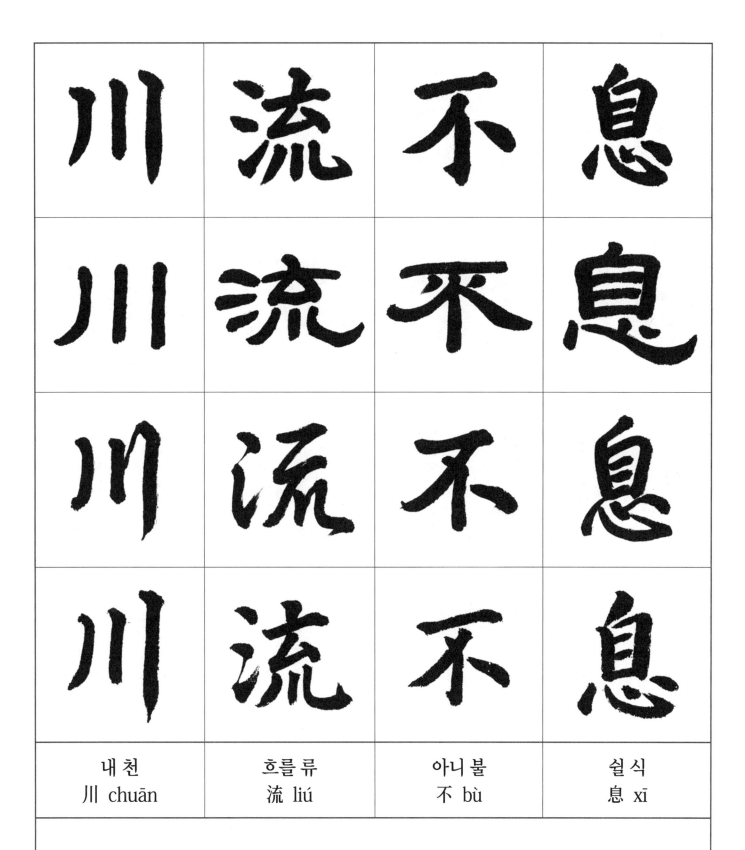

내 천 川 chuān	흐를 류 流 liú	아니 불 不 bù	쉴 식 息 xī

냇물은 흘러 쉬지 않고

Your morality and conduct are like rivers − flow without a stop,

センリウとかははながれてフンクとやまず,

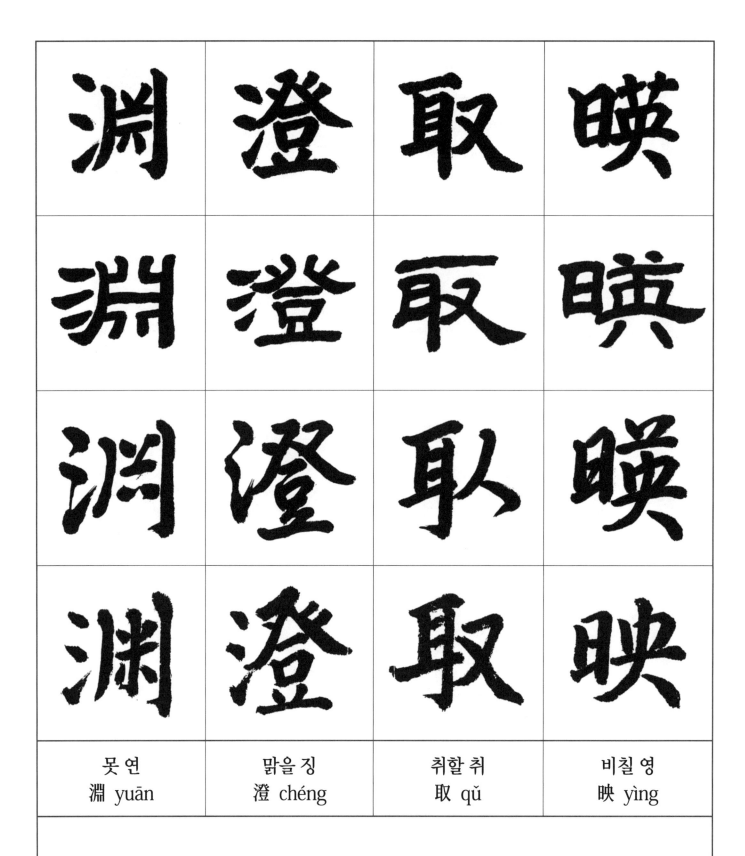

| 못 연
淵 yuān | 맑을 징
澄 chéng | 취할 취
取 qǔ | 비칠 영
映 yìng |

연못 물은 맑아서 온갖 것을 비친다.

And are also like clear deep water which is mirroring.

エンチョウとふちはすんでシユエイとひかりをとる.

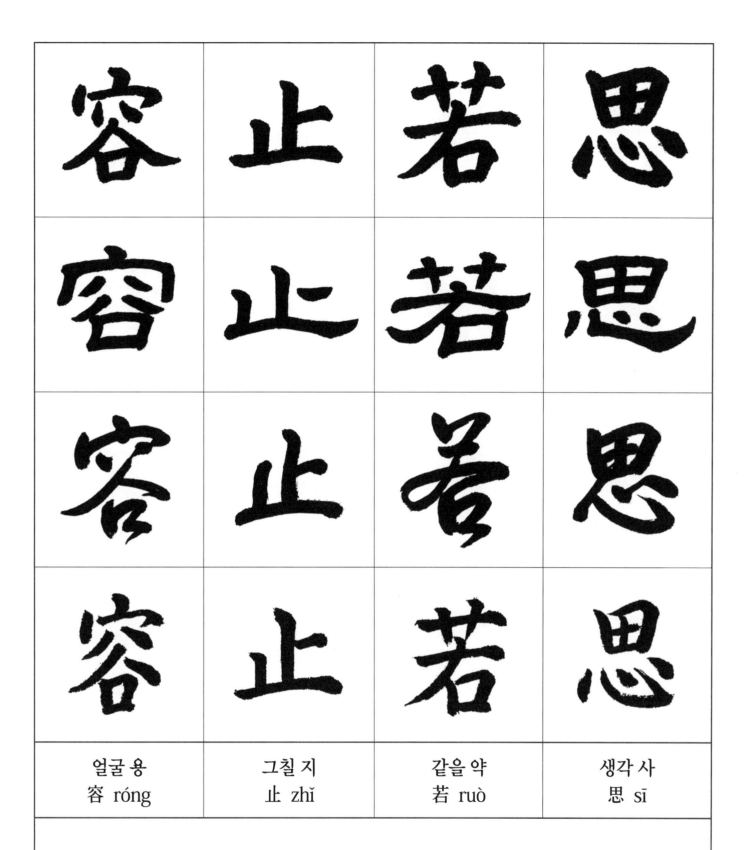

| 얼굴 용
容 róng | 그칠 지
止 zhǐ | 같을 약
若 ruò | 생각 사
思 sī |

얼굴과 거동은 생각하듯 하고

Your appearance and manner should be composed like brooding,

ヨウシのかほばせはジヤクシとものおもへるがごとくし,

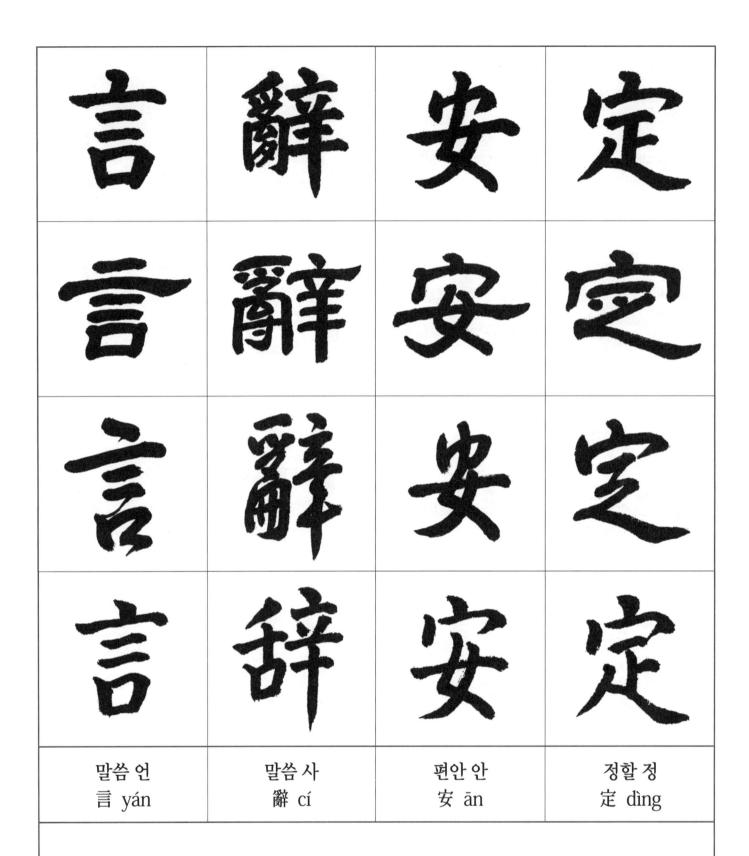

말씀 언 言 yán	말씀 사 辭 cí	편안 안 安 ān	정할 정 定 dìng

말은 안정되게 해야 한다.

When talking, you should be calm with no hasting.

ゲンシのことばは アンテイとしづかなり.

篤	初	誠	美
篤	初	誠	美
篤	初	誠	美
篤	初	诚	美
도타울 독 篤 dǔ	처음 초 初 chū	정성 성 誠 chéng	아름다울 미 美 měi

처음을 독실하게 하는 것이 참으로 아름답고

It is good to be a good person at an early age,

はじめをあつくする時は まことによし.

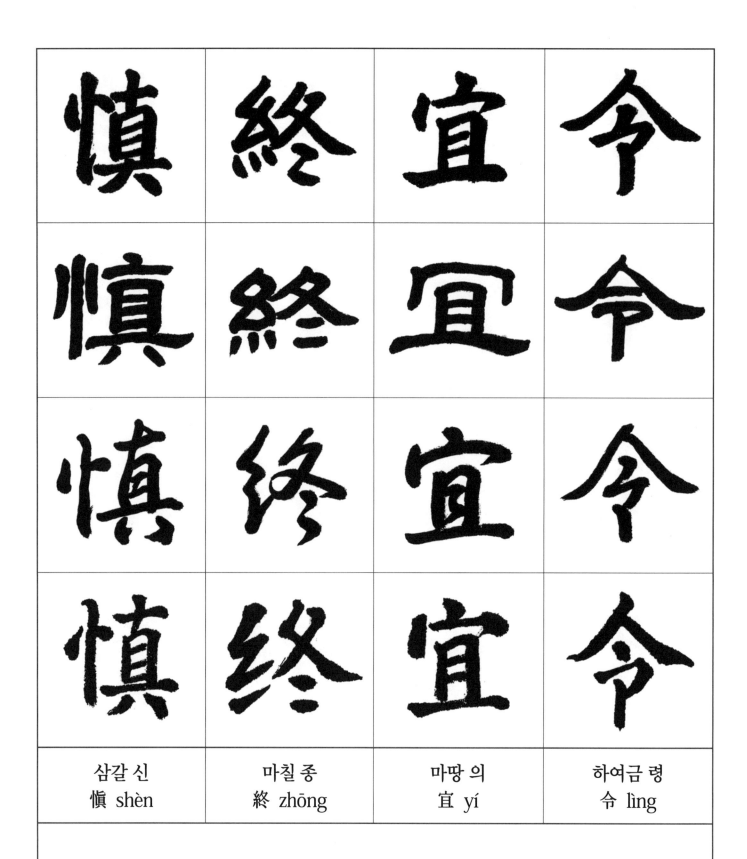

삼갈 신	마칠 종	마땅 의	하여금 령
愼 shèn	終 zhōng	宜 yí	令 lìng

끝맺음을 조심하는 것이 마땅하다.

It is better, even perfect to be good all the time.

をはりをつゝしめば よろしくよかるぺし.

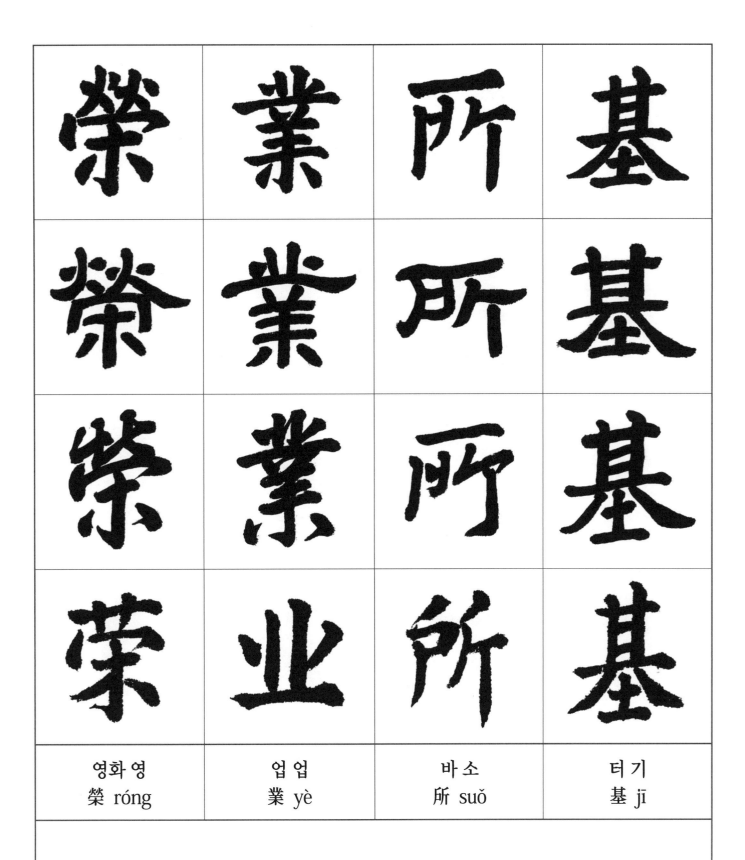

| 영화 영
榮 róng | 업 업
業 yè | 바 소
所 suǒ | 터 기
基 jī |

영달과 사업에는 반드시 기인하는 바가 있게 마련이며

This is the foundation of one's achievements and fame,

エイゲフとさかうるときは ジヨキのもとゐとするところなり,

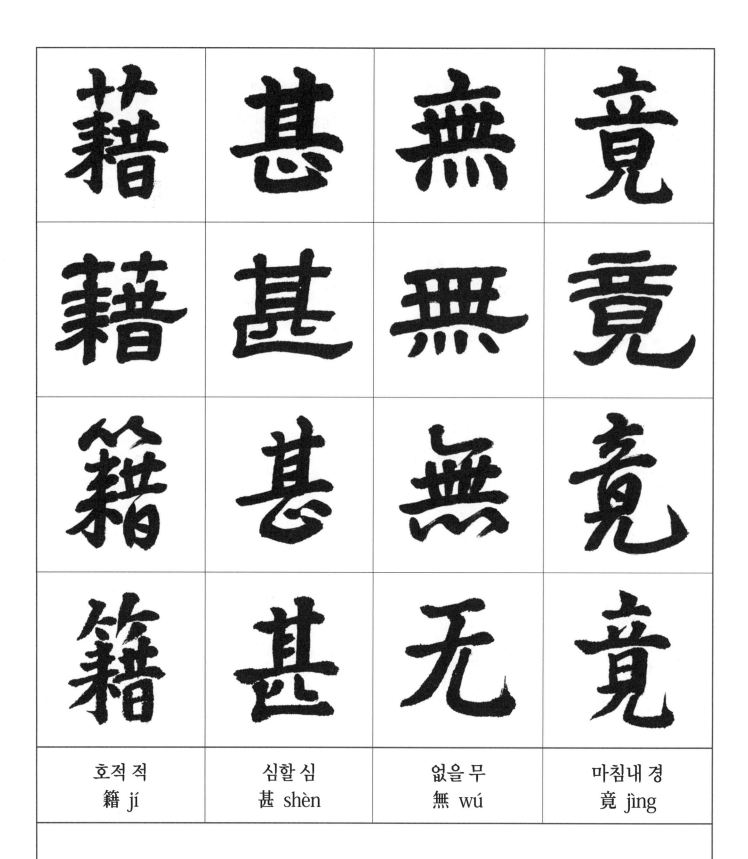

호적 적 籍 jí	심할 심 甚 shèn	없을 무 無 wú	마침내 경 竟 jìng

그래야 명성이 끝이 없을 것이다.

With this foundation, one's success will be greater and sublime.

セキシとさかりにはなはだしき時は ブケイときはまりなし.

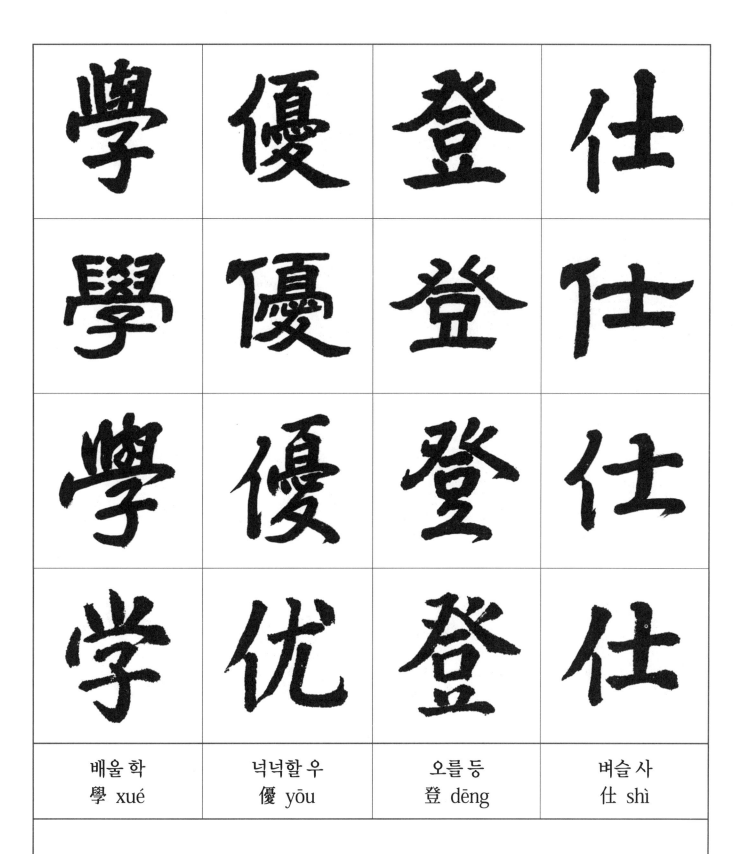

| 배울 학
學 xué | 넉넉할 우
優 yōu | 오를 등
登 dēng | 벼슬 사
仕 shì |

배움이 넉넉하면 벼슬에 오르면

Study well to be promoted to an official position,

まなんでゆたかまる時は のぼりつかふ,

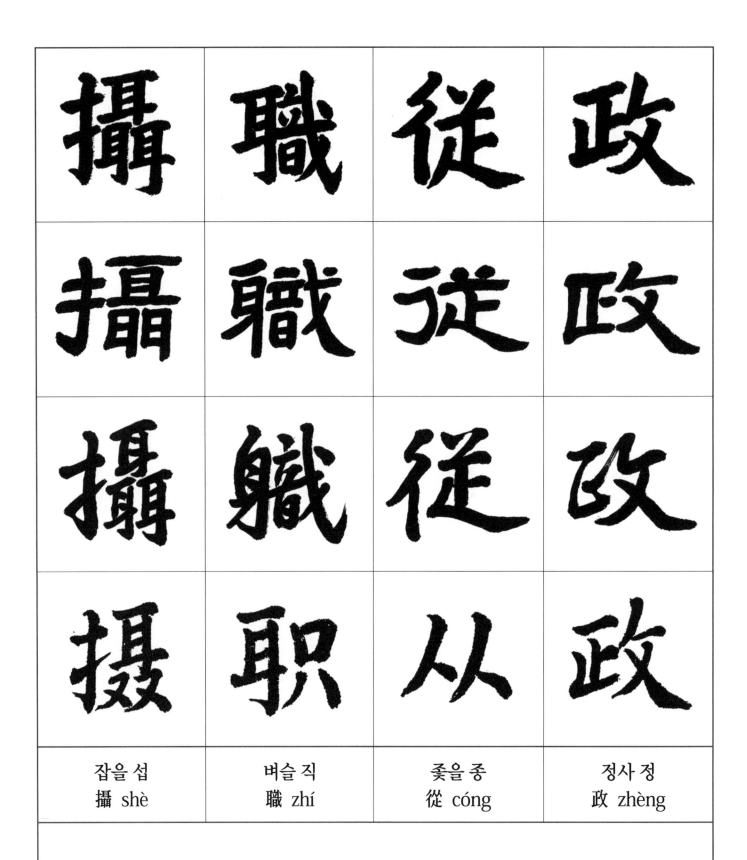

잡을 섭	벼슬 직	좇을 종	정사 정
攝 shè	職 zhí	從 cóng	政 zhèng

직무를 맡아 정사에 종사할 수 있다.

With the position, one can participate in political administration.

つかさををさめては まつりごとにしたがふ.

存	以	甘	棠
存	以	甘	棠
存	以	甘	棠
存	以	甘	棠
있을 존 存 cún	써 이 以 yǐ	달 감 甘 gān	아가위 당 棠 táng

주나라 소공(召公)이 감당나무 아래서 백성을 교화시키고

A Zhou Dynasty official, under a tree, fulfilled well his political obligation,

いける時は あまきなしを もつてす,

去	而	益	詠
去	而	益	詠
去	而	益	詠
去	而	益	詠
갈 거 去 qù	말이을 이 而 ér	더할 익 益 yì	읊을 영 詠 yǒng

소공이 떠난 뒤엔 그의 덕을 감당 시로 더욱 추모하여 읊었다.

The people after his death kept the tree and praised him with even greater admiration.

しゝてはしのびらる＞ことをます.

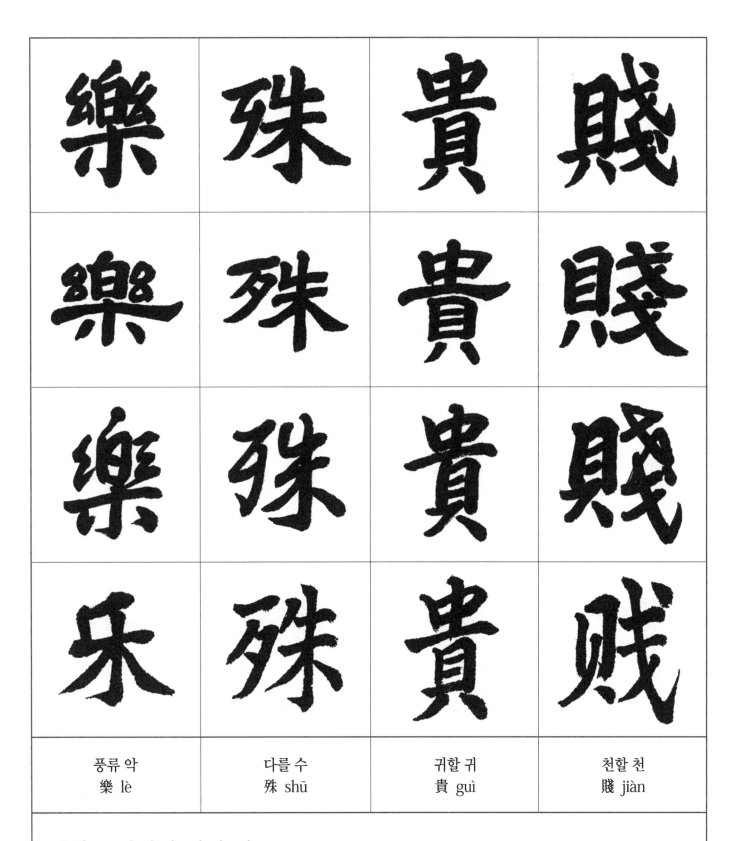

풍류 악 樂 lè	다를 수 殊 shū	귀할 귀 貴 guì	천할 천 賤 jiàn

풍류는 귀천에 따라 다르고

Musical notes and instruments are used according to the rank of the people listening to them,

ガクは クキセンとたつとくいやしきを ことにし,

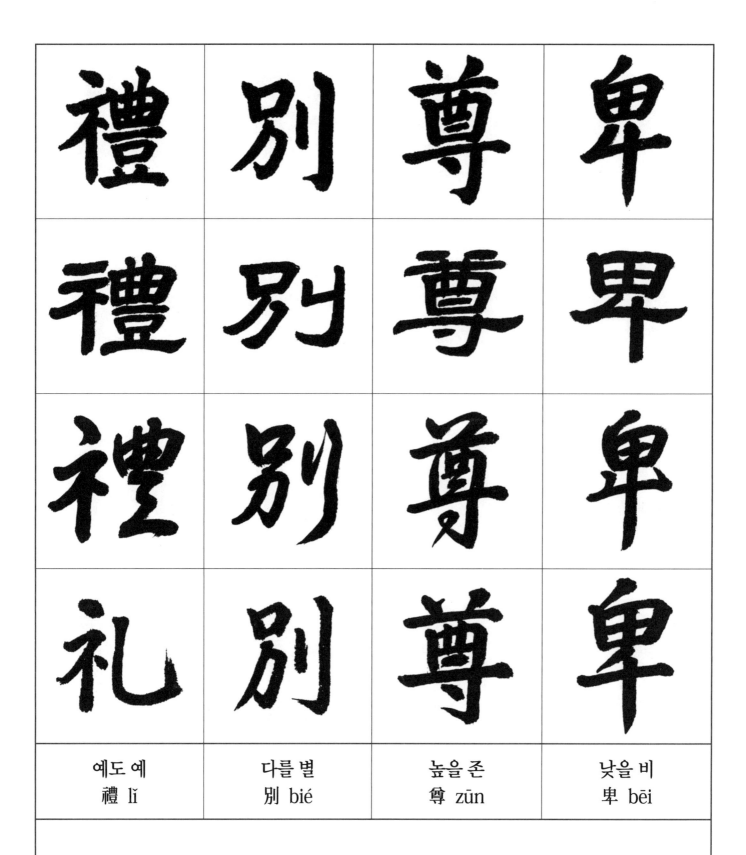

| 예도 예
禮 lǐ | 다를 별
別 bié | 높을 존
尊 zūn | 낮을 비
卑 bēi |

예의도 높낮음에 따라 다르다.

Different etiquette is used to distinguish classes,

レイは ソンヒとたかくひきゝを わかつ.

上	和	下	睦
上	和	下	睦
上	和	下	睦
上	和	下	睦
윗 상 上 shàng	화할 화 和 hé	아래 하 下 xià	화목할 목 睦 mù

윗사람이 온화하면 아랫사람도 화목하고

One should be in harmony with one's superiors and inferiors,

シヤウクワとかみやはらいで カボクとしもむつまじ,

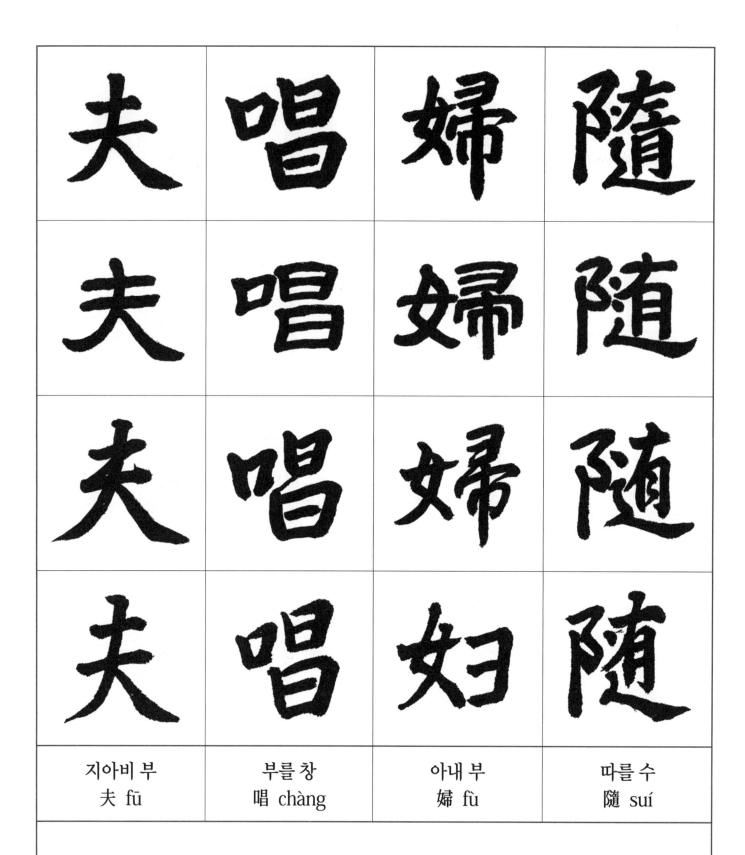

지아비 부 夫 fū	부를 창 唱 chàng	아내 부 婦 fù	따를 수 隨 suí

지아비는 이끌고 지어미는 따른다.

The wife follows and supports whatever the husband advocates and does.

フシヤウとをつとよんで フスイとめはしたがふべし.

外	受	傅	訓
外	受	傅	訓
外	受	傅	訓
外	受	傅	訓
바깥 외 外 wài	받을 수 受 shòu	스승 부 傅 fù	가르칠 훈 訓 xùn

밖에 나가서는 스승의 가르침을 받고,

Away from home, heed what your master instructs,

ほかには フキンのかしづきのをしへを うけ,

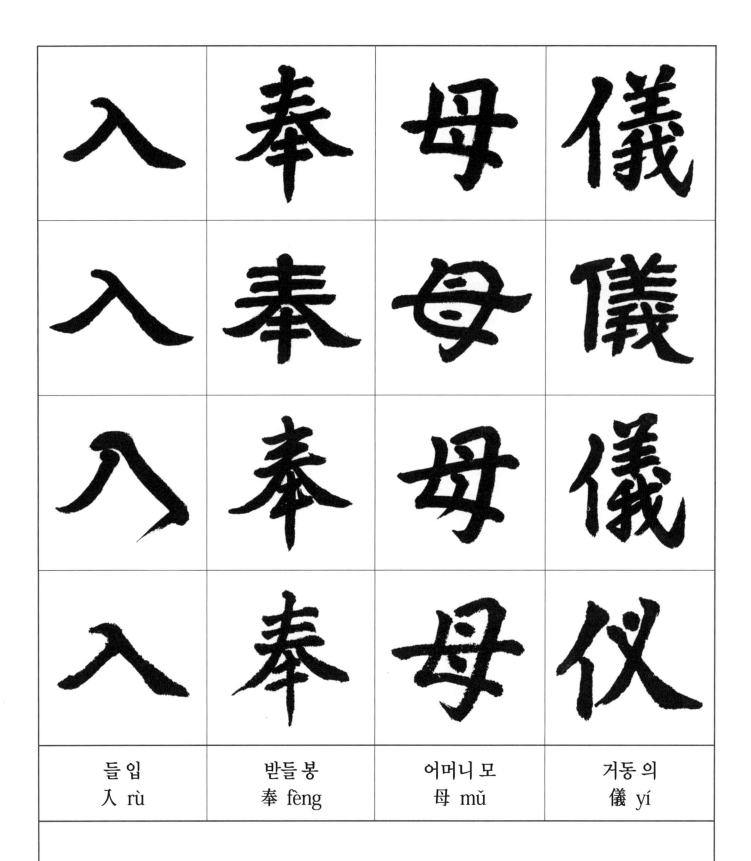

| 들 입
入 rù | 받들 봉
奉 fèng | 어머니 모
母 mǔ | 거동 의
儀 yí |

안에 들어와서는 어머니의 거동을 받든다.

At home, follow the rules your parents

うちにしては ボギのは〻ののりを うけ玉はる.

諸	姑	伯	叔
諸	姑	伯	𣶒
諸	姑	伯	叔
诸	姑	伯	叔
모두 제 諸 zhū	고모 고 姑 gū	만 백 伯 bó	아저씨 숙 叔 shū

모든 고모와 아버지의 형제들은

To your uncles and aunts, you should be as respectful as to your parents,

ショコのもろくのをば ハクシユクのをぢあり,

猶	子	比	兒
猎	子	比	兒
猶	子	比	兒
犹	子	比	儿
오히려 유 猶 yóu	아들 자 子 zǐ	견줄 비 比 bǐ	아이 아 兒 ér

조카를 자기 아이처럼 생각하고

To your brothers'children, you should be as kind as to your children indeed.

イウシのをひ ヒジとちごにならへよ

孔	懷	兄	弟
孔	懷	兄	弟
孔	懷	兄	弟
孔	怀	兄	弟
구멍 공 孔 kǒng	품을 회 懷 huái	맏 형 兄 xiō	아우 제 弟 dì

가장 가깝게 사랑하여 잊지 못하는 것은 형제간이니

Brothers should be concerned about each other,

はなはだむつまじきは ケイテイのこのかみ. おとゝなり,

同	氣	連	枝
同	氣	連	枝
同	氣	連	枝
同	气	连	枝
한가지 동 同 tóng	기운 기 氣 qì	연할 련 連 lián	가지 지 枝 zhī

동기간은 한 나뭇가지에서 이어진 가지와 같기 때문이다.

For they are of the same blood lineage like branches of a tree.

キをおなじくしえだをつらねたればなり.

交	友	投	分
交	友	投	分
交	友	投	分
交	友	投	分
사귈교 交 jiāo	벗우 友 yǒu	던질투 投 tóu	나눌분 分 fēn

벗을 사귐에는 분수를 지켜 의기를 투합해야 하며

One should make friends with the people of one's same character,

カウイウとともにまじはらんにはトウフンとわかつことをいたせ,

切	磨	葴	規
切	磨	葴	規
切	磨	箴	規
切	磨	箴	規
간절 절 切 qiē	갈 마 磨 mó	경계할 잠 箴 zhēn	법 규 規 guī

학문과 덕행을 갈고 닦아 서로경계하고 바르게 인도해야 한다.

And friends should advise one another, seeing a friend go wrong, they should not let it be.

セツバととぎ.みがいて シムクヰとたゞす.

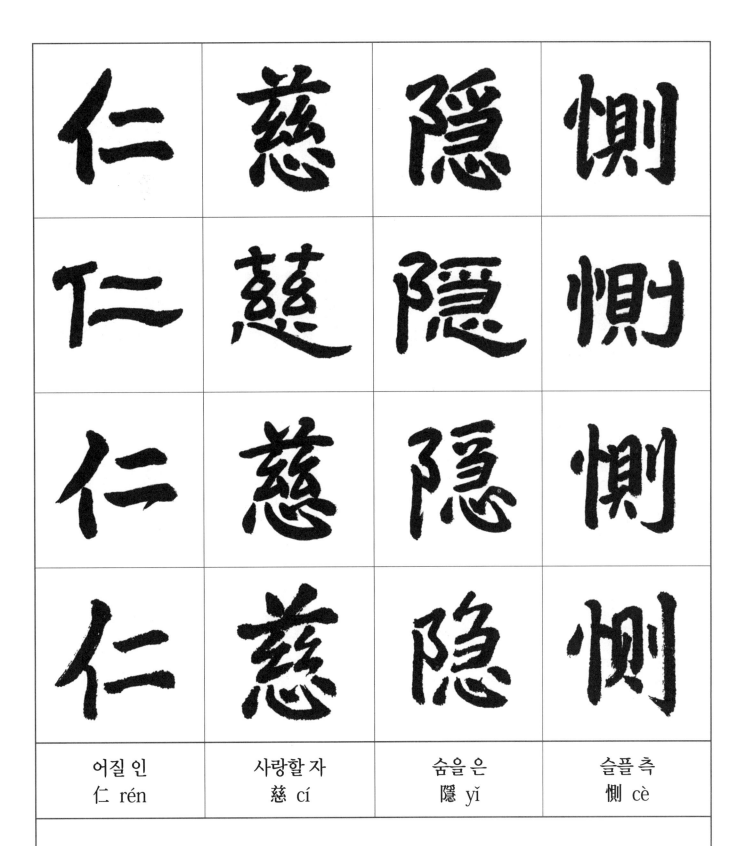

| 어질 인
仁 rén | 사랑할 자
慈 cí | 숨을 은
隱 yǐ | 슬플 측
惻 cè |

어질고 사랑하며 측은히 여기는 마음이

People should have in their hearts kindness and sympathy,

ジンシのいつくしみインソクといたみて、

지을 조 造 zào	버금 차 次 cì	아닐 불 弗 fú	떠날 리 離 lí

잠시라도 마음속에서 떠나서는 안 된다.

They should not ignore the others who are in difficulty.

サウシとたちまちにすれどもフシリとはなれず.

마디 절	옳을 의	청렴할 염	물러날 퇴
節 jié	義 yì	廉 lián	退 tuì

절의와 청렴과 물러감은

People's virtues include fidelity, loyalty, modesty, and forgiveness,

セシギのみさをよくして レムタイといさぎよくす,

| 엎어질 전
顛 diān | 자빠질 패
沛 pèi | 아닐 비
匪 fěi | 이지러질 휴
虧 kuī |

어려운 가운데에서도 이지러져서는 안 된다.

Which must be kept even when a person suffers setbacks in adversity.

テンハイとたふれふすにも ヒクヰとかけざれ.

性	靜	情	逸
性	靜	情	逸
性	靜	情	逸
性	靜	情	逸
성품 성 性 xìng	고요 정 靜 jìng	뜻 정 情 qíng	편안할 일 逸 yì

성품이 고요하면 마음이 편안하고

When people are calm, their emotions peaceful,

セイセイとたましひしかかなる時は セイイツとこゝろやすし,

心	動	神	疲
心	動	神	疲
心	動	神	疲
心	动	神	疲
마음 심 心 xīn	움직일 동 動 dòng	귀신 신 神 shén	피로할 피 疲 pí

마음이 흔들리면 정신이 피로해진다.

When people are attracted by material, they are liable to become tired spiritually.

シムトウとこゝろうごく時は シンヒとたましひつかる.

지킬 수	참 진	뜻 지	가득할 만
守 shǒu	眞 zhēn	志 zhì	滿 mǎn

참됨을 지키면 뜻이 가득해지고

Sick to the truth and their ambition will be content,

シユシンとまことをまばれば シマンとこゝろざしみつ,

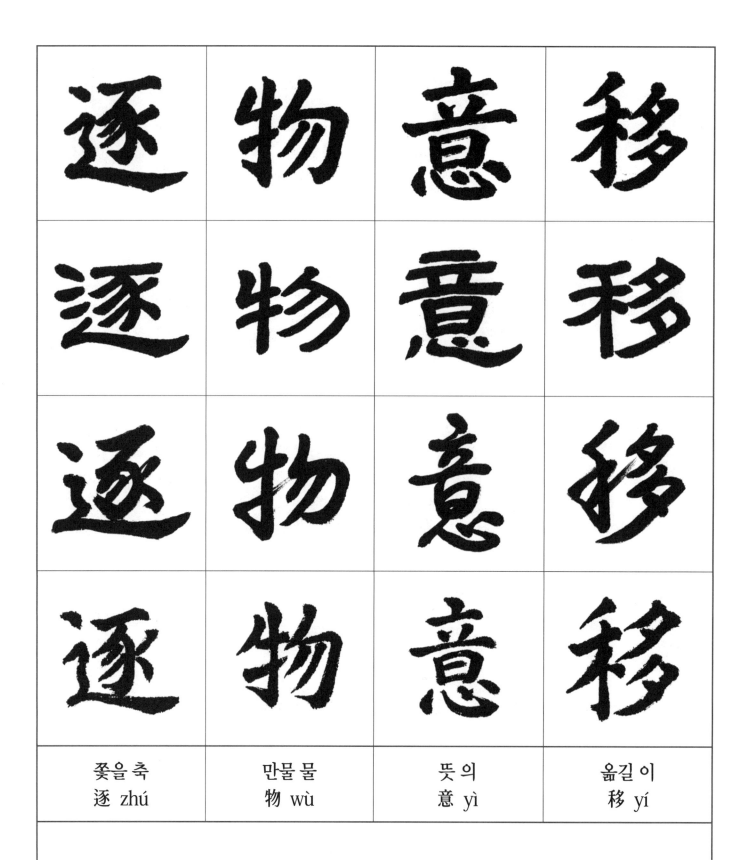

逐	物	意	移
逐	物	意	移
逐	物	意	移
逐	物	意	移
쫓을 축 逐 zhú	만물 물 物 wù	뜻 의 意 yì	옮길 이 移 yí

물욕을 좇으면 생각도 이리저리 옮겨진다.

Pursuing material gains will shake people's will and worsen the people morally.

チクブツとものにしたがへば イイとこゝろうつる.

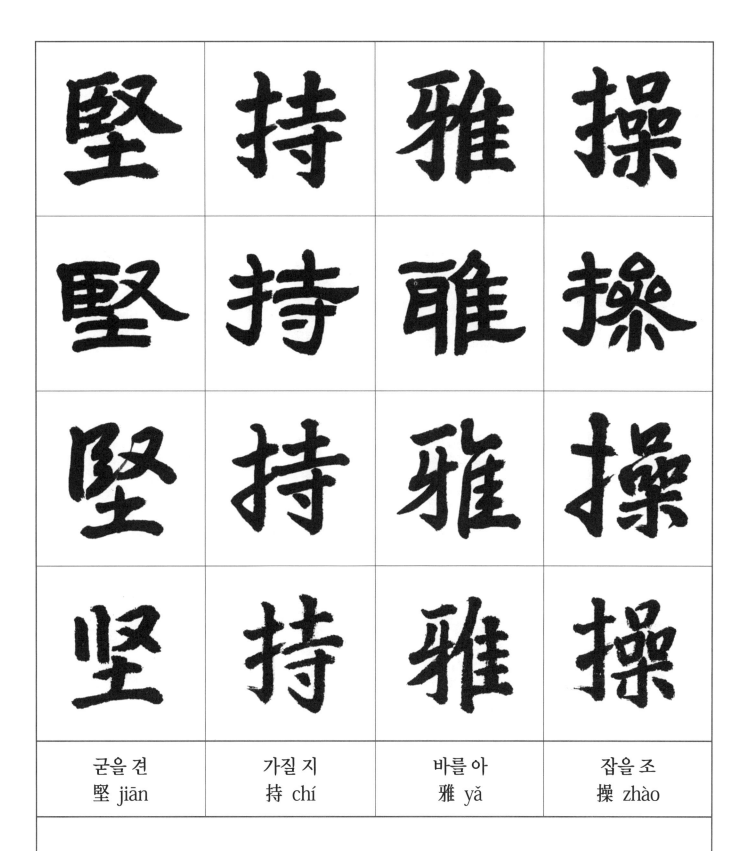

| 굳을 견
堅 jiān | 가질 지
持 chí | 바를 아
雅 yǎ | 잡을 조
操 zhào |

올바른 지조를 굳게 가지며

If there keep their noble ideas and elegant sentiments,

かたくガサウのたゞしきこゝろばせをた もつ時は,

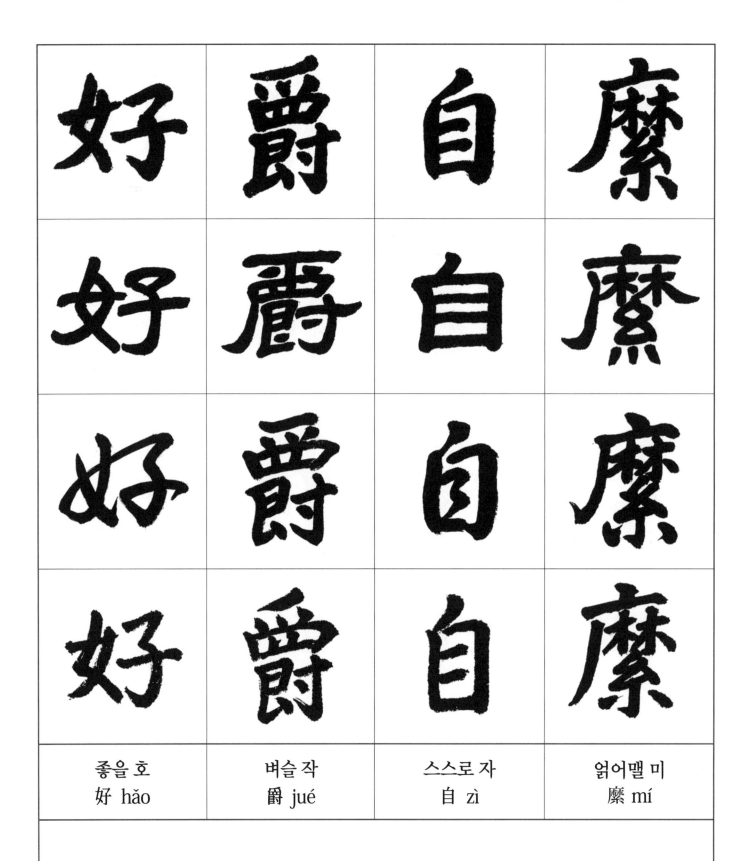

좋을 호 好 hǎo	벼슬 작 爵 jué	스스로 자 自 zì	얽어맬 미 縻 mí

높은 지위는 스스로 얽히어 이른다.

The will get high position and high pay naturally.

カウシヤクのよきつかさ シビとおのづからかゝりぬ.

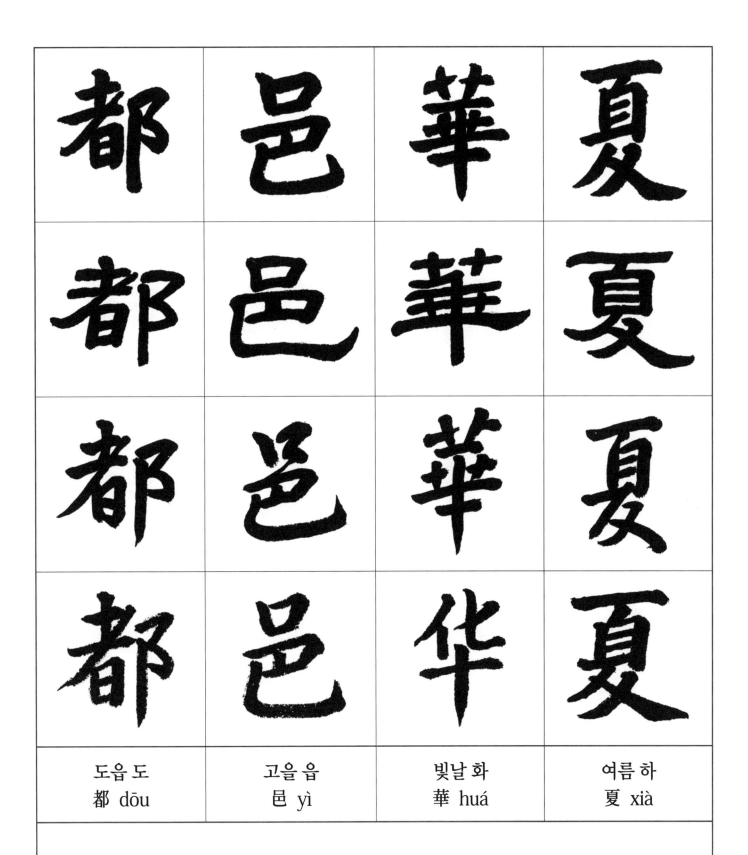

都	邑	華	夏
都	邑	華	夏
都	邑	華	夏
都	邑	华	夏
도읍 도 都 dōu	고을 읍 邑 yì	빛날 화 華 huá	여름 하 夏 xià

화하의 도읍에는

Among the cities of ancient China. There were two capitals,

トイフのみかどのむらさと クウカのみやこ,

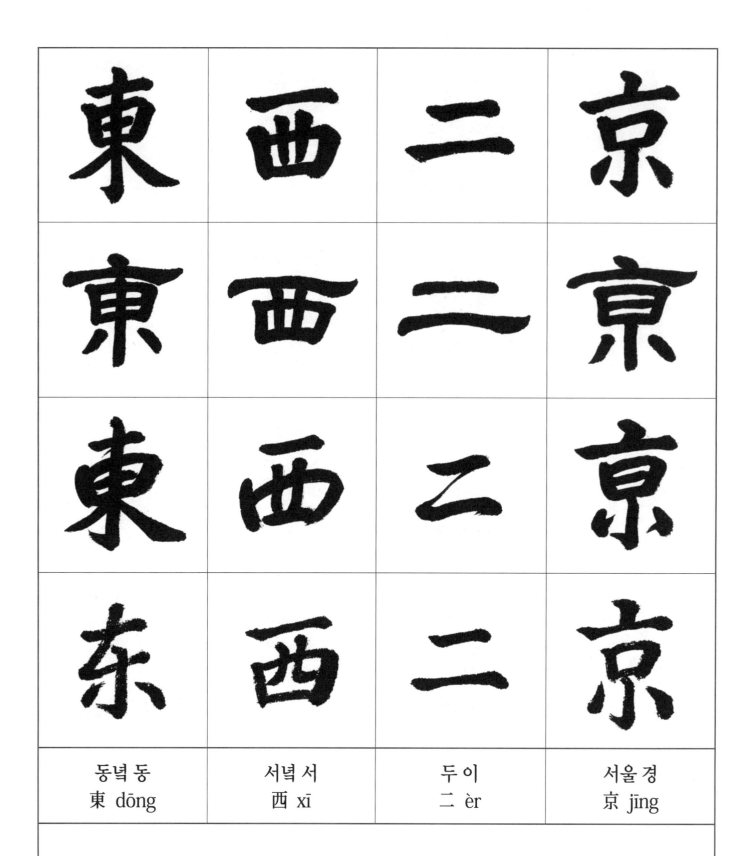

동녘 동 東 dōng	서녘 서 西 xī	두 이 二 èr	서울 경 京 jīng

동경(洛陽)과 서경(長安)이 있다.

One in the east is (luo yang) and the other in the west is (chang an)

トウセイのひがし. にしの 二ケイとふたつのみやこあり.

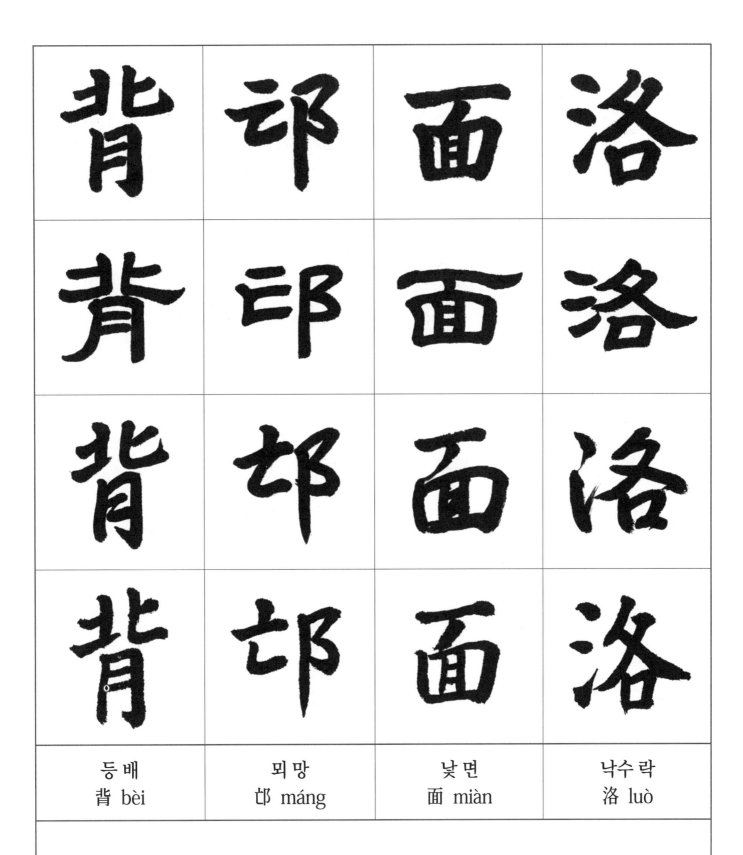

| 등배
背 bèi | 뫼망
邙 máng | 낮면
面 miàn | 낙수락
洛 luò |

낙양은 북망산을 등 뒤로 하여 낙수를 앞에 두고

The eastern capital, facing the 'lou' river was in front of mount mang.

バウの山をうしろにし ラクのみづをむかひにす.

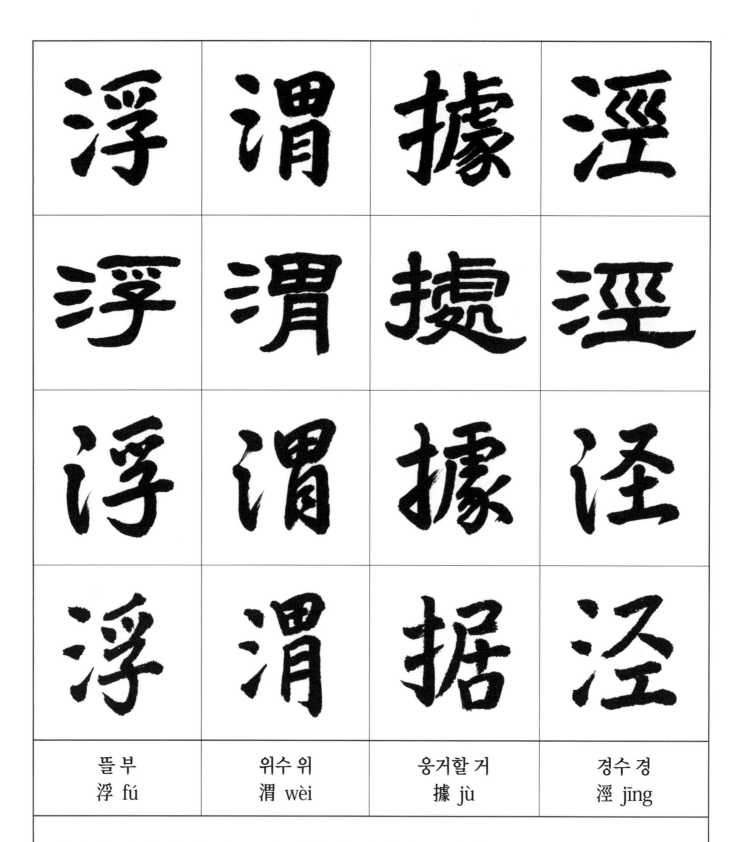

| 뜰 부
浮 fú | 위수 위
渭 wèi | 웅거할 거
據 jù | 경수 경
涇 jīng |

장안은 위수에 떠 있는 듯 경수를 의지하고 있다.

The western capital was siuated in a place were the 'wei' river and the 'jing' river passed.

�£のみづにうかび ケイのみづによる.

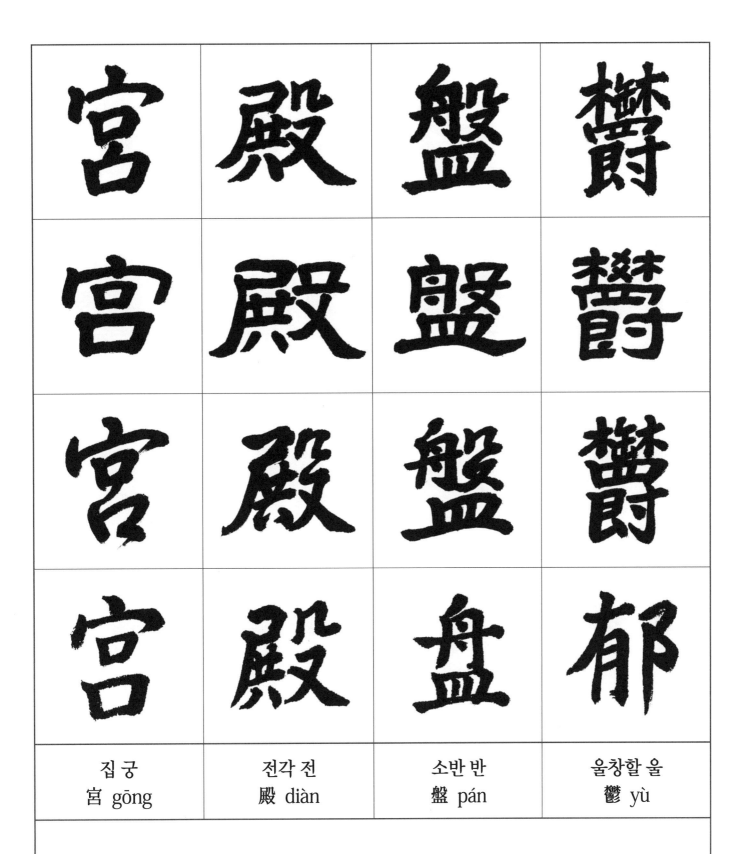

집 궁 宮 gōng	전각 전 殿 diàn	소반 반 盤 pán	울창할 울 鬱 yù

궁(宮)과 전(殿)은 빽빽하게 들어찼고

The two capitals palaces looked winding and sprawling.

キウテンのおほとの ハンウツとめぐつていよやかに,

樓	觀	飛	驚
樓	觀	飛	驚
樓	觀	飛	驚
楼	观	飞	惊
다락 루 樓 lóu	볼 관 觀 guān	날 비 飛 fēi	놀랄 경 驚 jīng

누(樓)와 관(觀)은 새가 하늘을 나는 듯 솟아 놀랍다.

There were towering so high and astonishing as if they were flying.

ロウクワンのたかどの ヒケイととびおどろくがごとし.

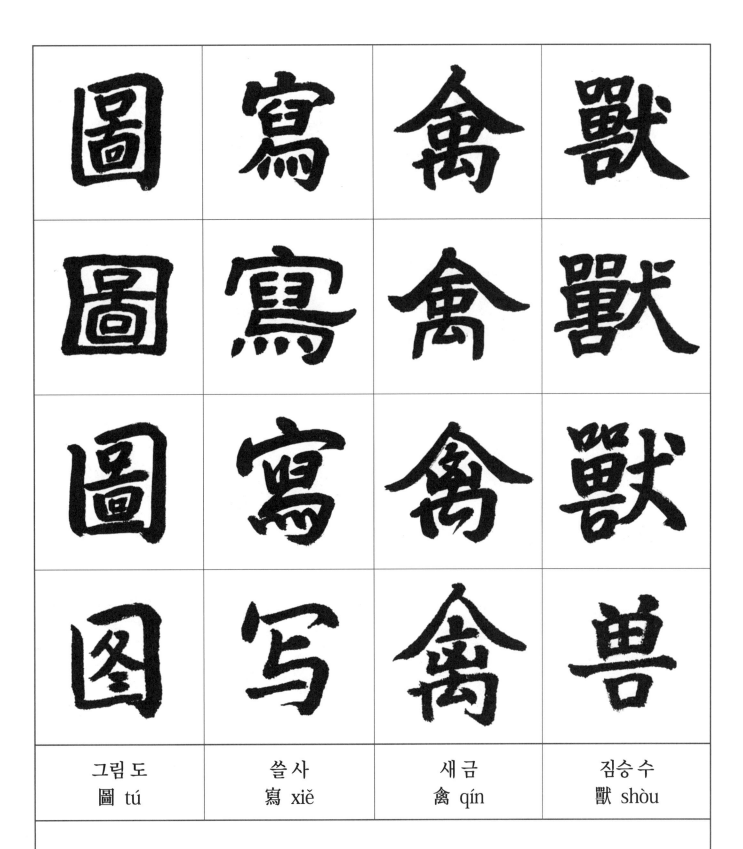

그림 도	쓸 사	새 금	짐승 수
圖 tú	寫 xiě	禽 qín	獸 shòu

새와 짐승을 그린 그림이 있고

Birds and animals were painted on the buildings,

キムシウのとり. けだものをトシヤとあらはし. うつして,

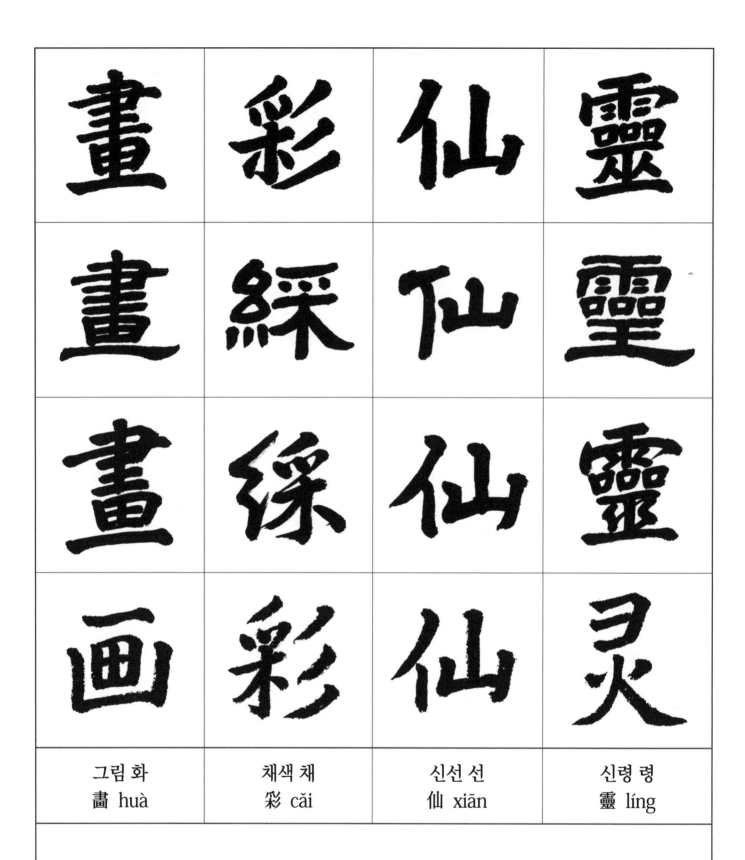

| 그림 화
畫 huà | 채색 채
彩 cǎi | 신선 선
仙 xiān | 신령 령
靈 líng |

신선들의 모습도 채색하여 그렸다.

On which, painted also were immortals and many a spiritual being.

センレイのあやしきものを クワクサイと ゑがき. いろへたり.

丙	舍	傍	啓
丙	舍	傍	啓
丙	舍	傍	啓
丙	舍	傍	启
남녘 병 丙 bǐng	집 사 舍 shè	곁 방 傍 bàng	열 계 啓 qǐ

신하들이 쉬는 병사의 문은 정전(正殿) 곁에 있고

One both sides of the main palace were side palaces with side doors,

ヘイシヤのうちとつぼねかたはらにひらく,

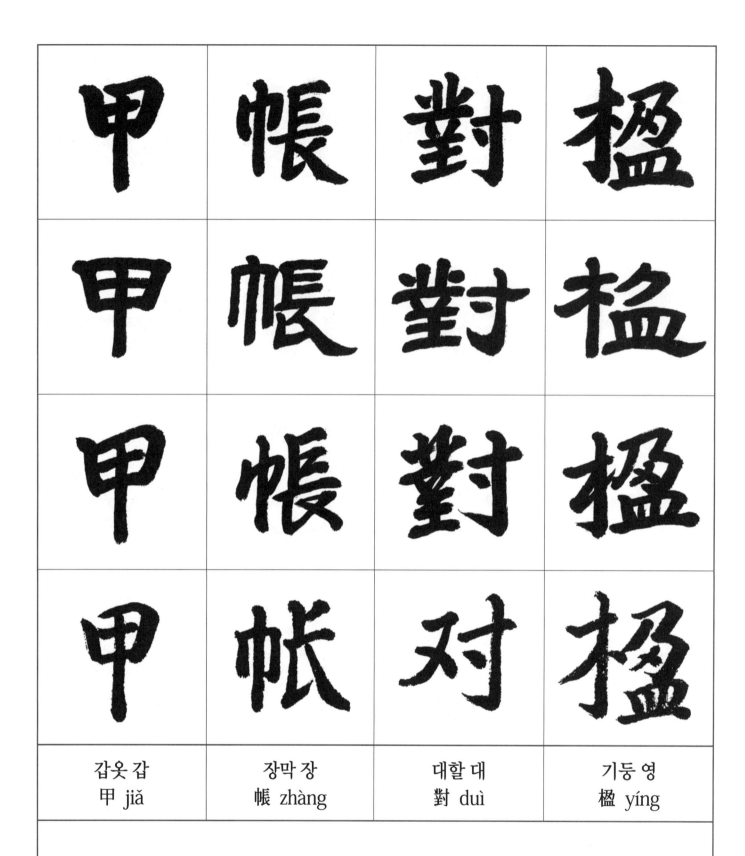

| 갑옷 갑
甲 jiǎ | 장막 장
帳 zhàng | 대할 대
對 duì | 기둥 영
楹 yíng |

화려한 휘장이 큰 기둥에 들려 있다.

Among the halls' columns were curtains which were gaily decorated.

カフチヤウのすだれたるかたびらを はしらにむかふ.

肆	筵	設	席
肆	筵	設	席
肆	筵	設	席
肆	筵	設	席
베풀 사 肆 sì	자리 연 筵 yán	베풀 설 設 shè	자리 석 席 xí

자리를 만들고 돗자리를 깔고서

Feast and banquet were well prepared in the palace,

エンのむしろをつらね セキのしきゐをまうけて,

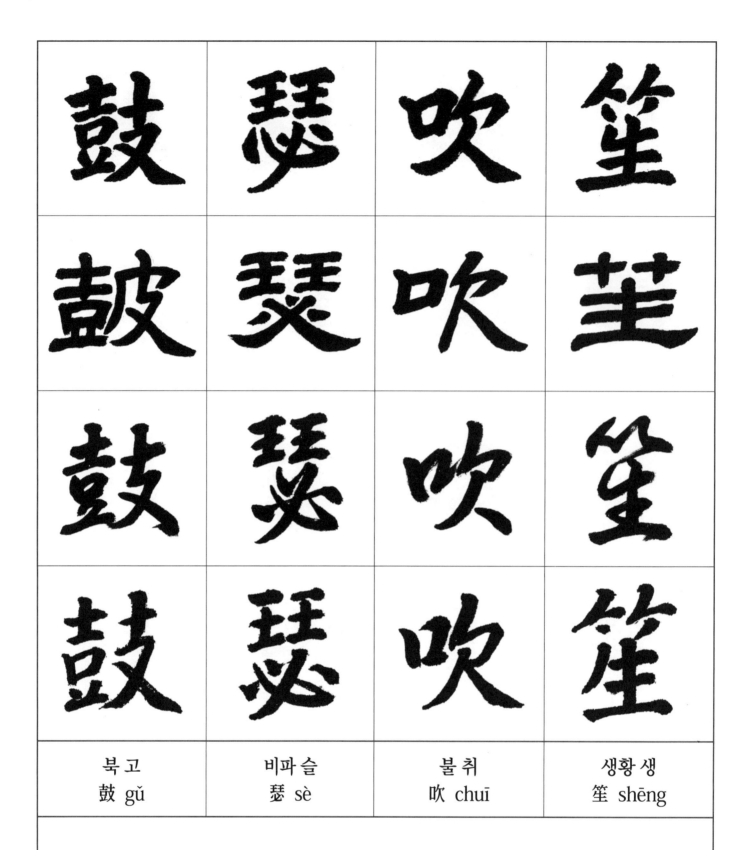

북고	비파슬	불취	생황 생
鼓 gǔ	瑟 sè	吹 chuī	笙 shēng

비파를 뜯고 생황저를 분다.

Where music was played, which made people happy and delighted.

シツのことをひき セイのふえをふく.

陞	階	納	陛
陞	階	納	陛
陞	階	納	陛
升	阶	纳	陛
오를승 陞 shēng	섬돌 계 階 jiē	들일 납 納 nà	뜰 폐 陛 bì

섬돌을 밟으며 궁전에 들어가니

Getting on the steps and entering the palace, the emperor's subjects were busy celebrating at a feast,

はしにのぼり きざはしにいる時,

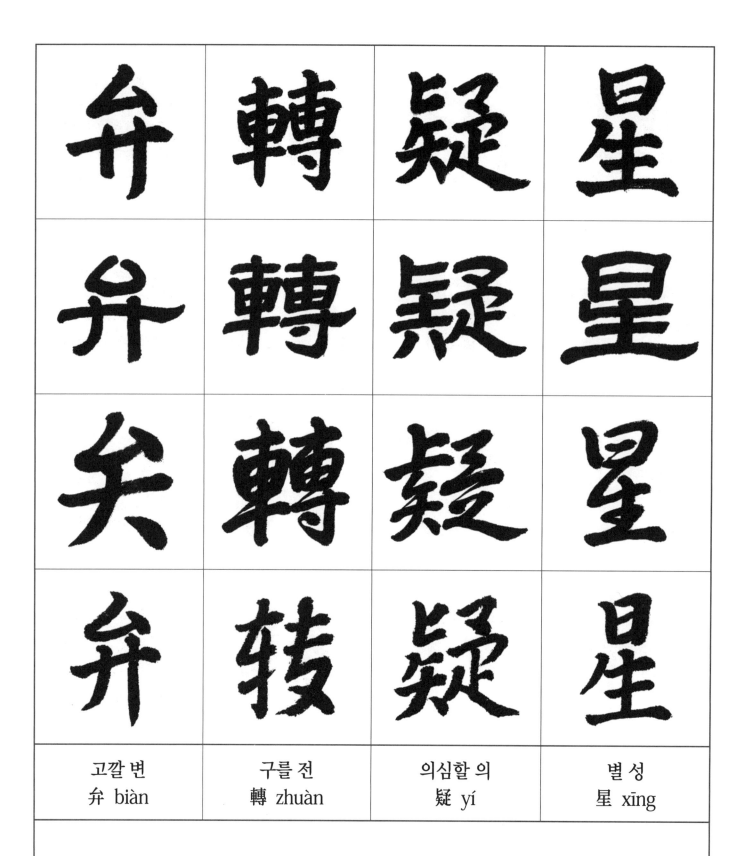

고깔 변	구를 전	의심할 의	별 성
弁 biàn	轉 zhuàn	疑 yí	星 xīng

관(冠)에 단 구슬들이 돌고 돌아 별이 아닌가 의심스럽다.

The pearl-filled hats worn by the subjects moved and dazzled like stars.

かのこかはのかんむりめぐつて ほしのをるかとうたがふ.

右	通	廣	內
右	通	廣	內
右	通	廣	內
右	通	广	内
오른 우 右 yòu	통할 통 通 tōng	넓을 광 廣 guǎng	안 내 內 nèi

오른 쪽으로는 광내전에 통하고 (※광내전 : 한나라의 궁전의 도서실)

The right corridor led to the palace called Guangnei,

みぎはクワウダイのおほとのまちに かよひ,

左	達	承	明
左	達	承	明
左	達	承	明
左	达	承	明
왼 좌 左 zuǒ	통달 달 達 dá	이을 승 承 chéng	밝을 명 明 míng

왼쪽으로는 승명전에 다다른다. (※승명전 : 한나라의 궁전)

The left corridor led to Chengming Palace.

ひだりは ショウメイの かどやまでに いたる.

旣	集	墳	典
旣	集	墳	典
旣	集	墳	典
旣	集	坟	典
이미 기 旣 jì	모을 집 集 jí	무덤 분 墳 fén	법 전 典 diǎn

이미 삼분(三墳)과 오전(五典) 같은 책들을 모으고

(※삼분과 오전 : 중국 고대 서적)

Classics of many centuries were collected here,

すでに フンテンのふるきふみを あつめて,

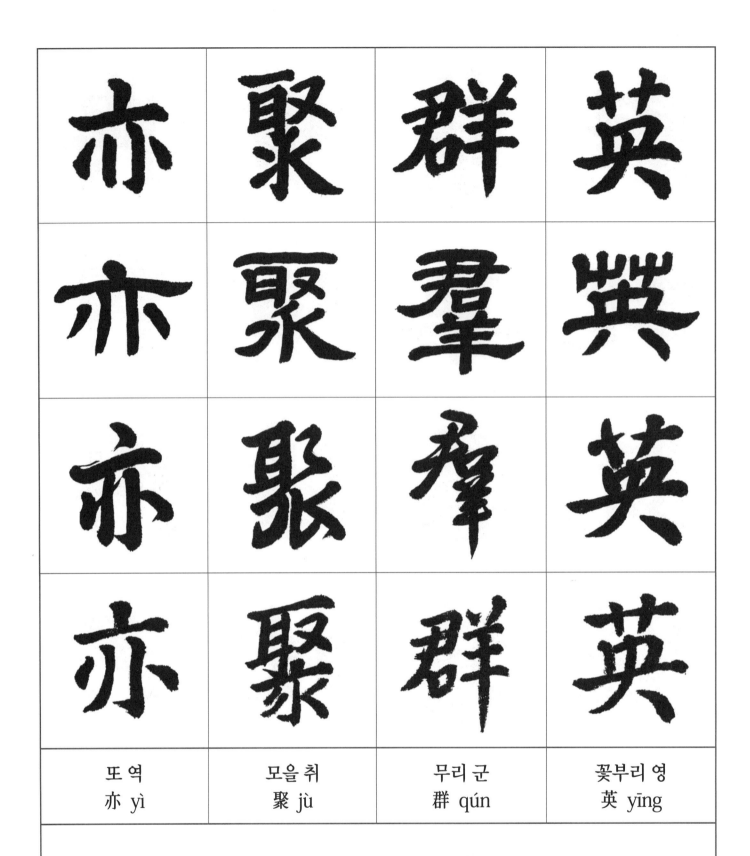

| 또 역
亦 yì | 모을 취
聚 jù | 무리 군
群 qún | 꽃부리 영
英 yīng |

뛰어난 뭇 영재들도 모았다.

And here was also a place for the gatherings of outstanding persons.

また クンエイのかしこきはかせを あつめたり.

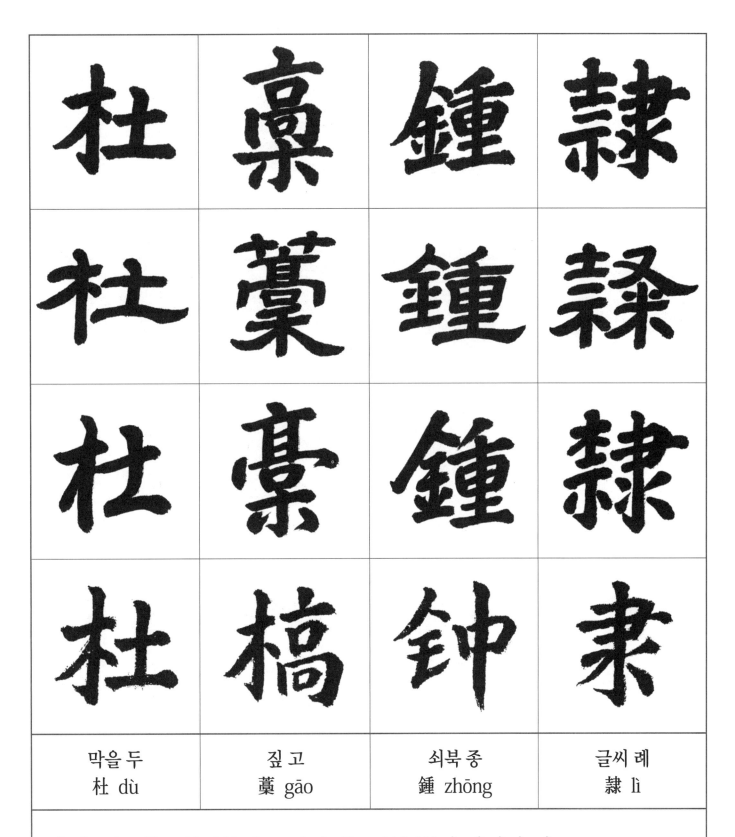

막을 두 杜 dù	짚고 藁 gāo	쇠북 종 鍾 zhōng	글씨 례 隷 lì

글씨로는 두조(杜操)의 초서와 종요(鍾繇)의 예서가 있고

Kept here were the precious Chinese handwritings Du Du's cursive script and Zhong Yao's official script,

トと云人はわらふでをゆひ ショウと云人は レイの字つくり,

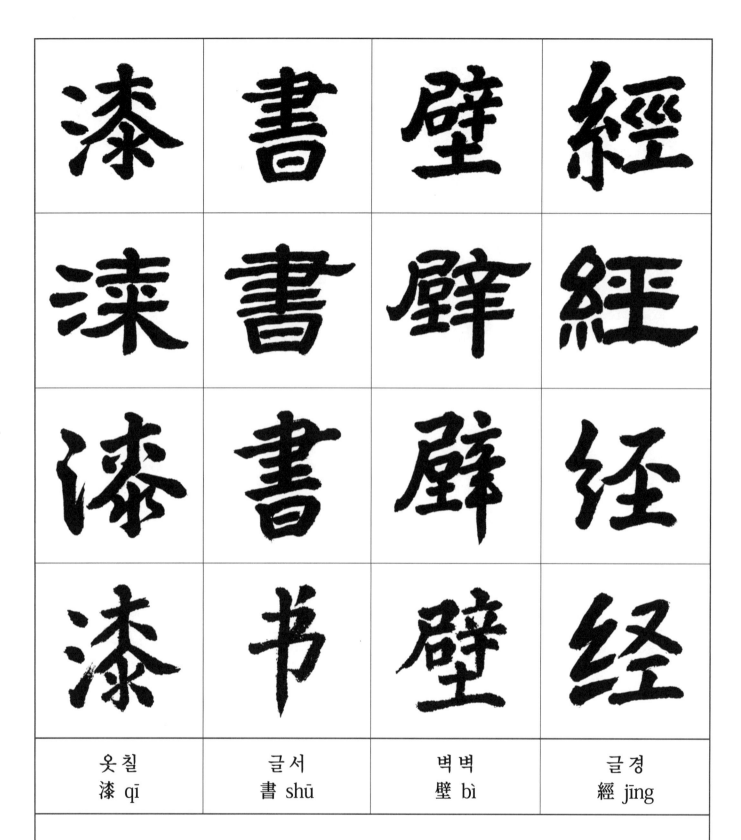

옷 칠 漆 qī	글 서 書 shū	벽 벽 壁 bì	글 경 經 jīng

글로는 과두의 글과 공자의 옛집 벽속에서 나온 경서가 있다.

As well as the books written long before and the classics found in the residence of Confucius.

うるしがき かべのケイあり.

府	羅	將	相
府	羅	將	相
府	羅	將	相
府	罗	將	相
마을 부 府 fǔ	벌릴 라 羅 luó	장수 장 將 jiāng	서로 상 相 xiāng

관부에는 장수와 정승들이 벌려 있고

The palace was lined with ministers on both sides,

フにはシヤウシヤウのきんだちをつらね,

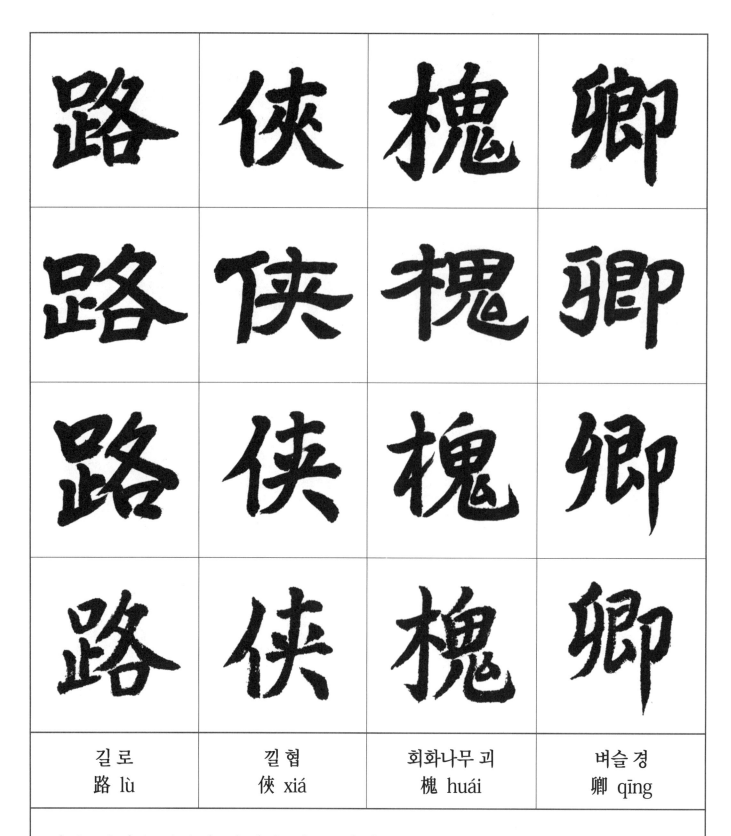

길 로	낄 협	회화나무 괴	벼슬 경
路 lù	俠 xiá	槐 huái	卿 qīng

길은 공경(公卿)의 집들을 끼고 있다.

When the emperor went out, he was protected by the officials alongside him, who were highranking.

ロのみちには クワイケイのをぅきみを はさめり.

户	封	八	縣
户	封	八	縣
户	封	八	縣
户	封	八	县
지게 호 戶 hù	봉할 봉 封 fēng	여덟 팔 八 bā	고을 현 縣 xuán

귀척(貴戚)이나 공신에게 호(户)와 현(縣)을 봉하고

The ministers or the officials were given by the emperor eight prefecture,

へには ハツケンのやつのさとを とぢ,

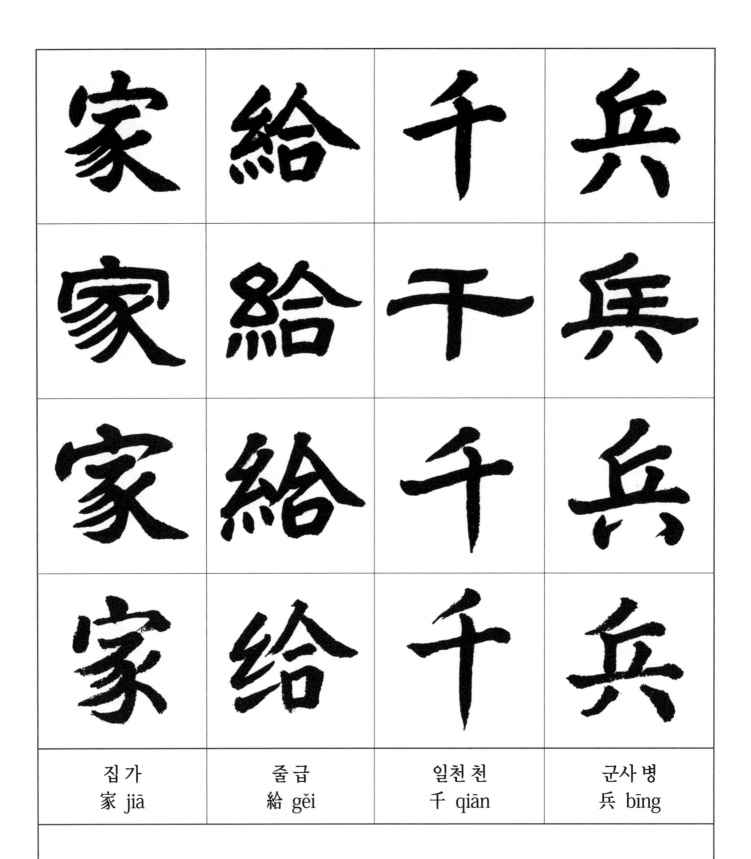

집가 家 jiā	줄급 給 gěi	일천 천 千 qiān	군사 병 兵 bīng

그들의 집에는 많은 군사(천명의 군사)를 주었다.

And a thousand soldiers who were ready to fight for their home protecting.

いへには センヘイのちゞのつはものを たまふ.

高	冠	陪	輦
高	冠	陪	輦
高	冠	陪	輦
高	冠	陪	輦
높을 고 高 gāo	갓 관 冠 guàn	모실 배 陪 péi	수레 련 輦 niǎn

높은 갓(冠)을 쓰고 임금의 수레를 모시니

Accompanied by the officials wearing tall hats,

たかきかぶりある人は てぐるまにはんべり,

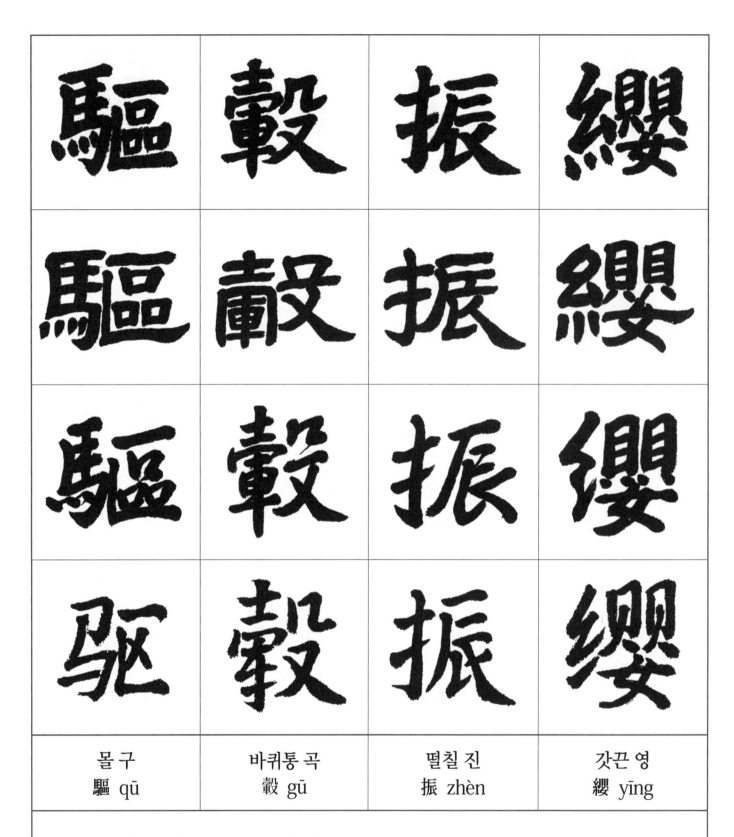

몰 구 驅 qū	바퀴통 곡 轂 gū	떨칠 진 振 zhèn	갓끈 영 纓 yīng

수레를 몰 때마다 갓끈이 흔들린다.

The emperor rode on his carriage whose wheels rolled on and on with ornamental tassels fluttering.

こしきをかりて エイをふるふ.

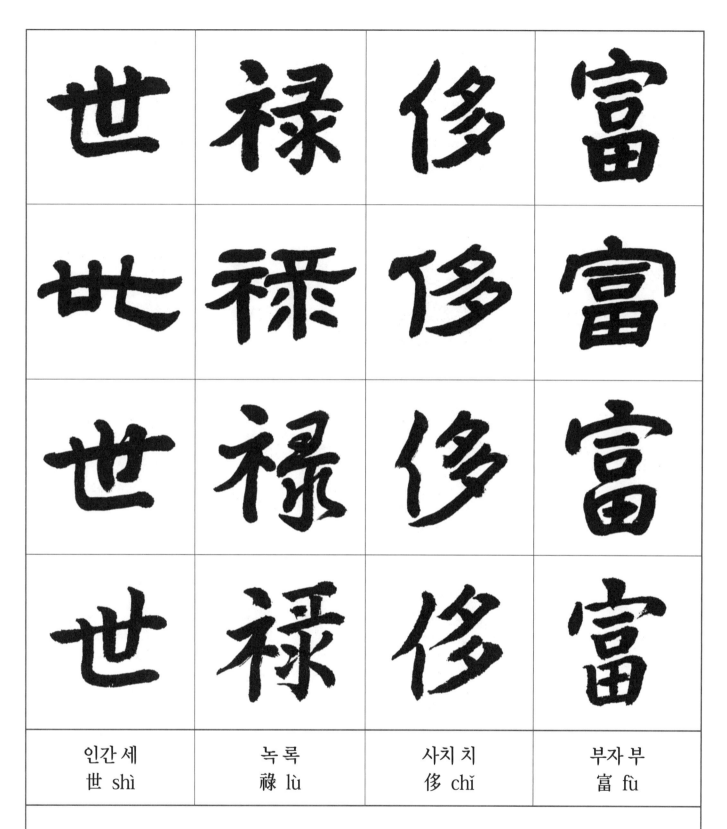

| 인간 세
世 shì | 녹록
祿 lù | 사치 치
侈 chǐ | 부자 부
富 fù |

대대로 받은 봉록은 사치하고 풍부하며

Monarch's ministers and their descendants enjoyed the government salary and so lived a wealthy life,

セイロクとよゝたまもののある人は シフとおごりとめり,

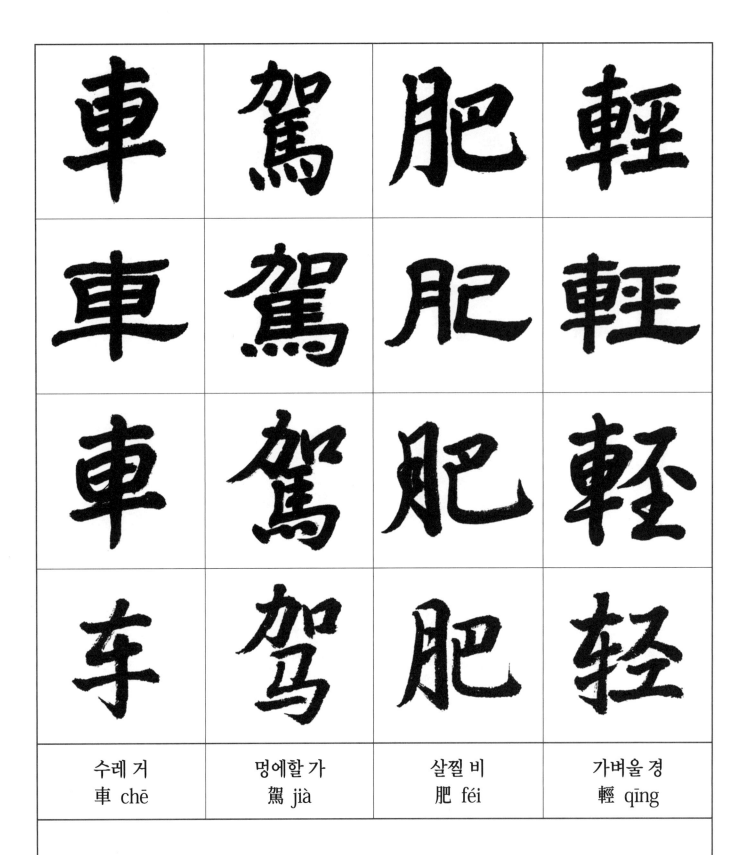

| 수레 거
車 chē | 멍에할 가
駕 jià | 살찔 비
肥 féi | 가벼울 경
輕 qīng |

말은 살찌고 수레는 가볍기만 하다.

They rode fine horses or carriages and moved briskly.

シヤカののりもの ヒケイとこえてかるし.

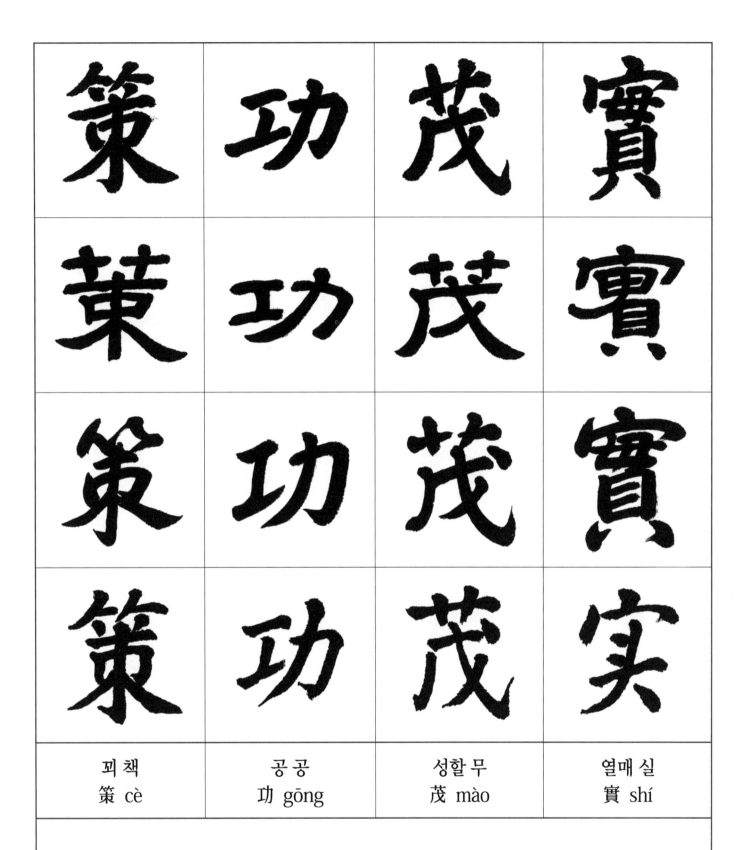

꾀 책	공 공	성할 무	열매 실
策 cè	功 gōng	茂 mào	實 shí

공신을 책록하여 실적을 힘쓰게 하고

They gave counsel to their monarch and made contributions to the empire,

しわざをしるし まことをさかりにす.

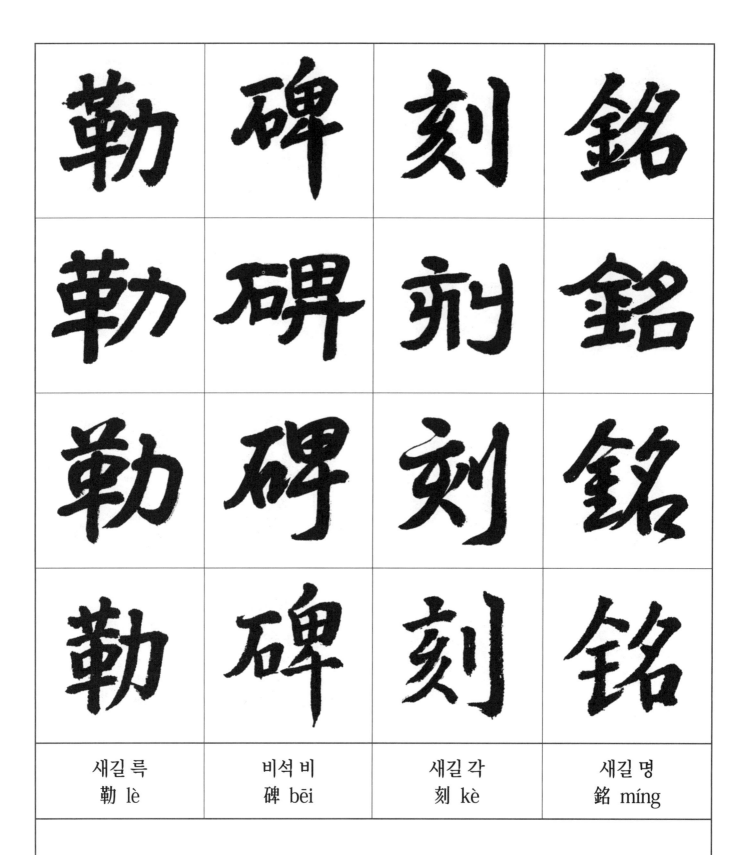

| 새길 륵
勒 lè | 비석 비
碑 bēi | 새길 각
刻 kè | 새길 명
銘 míng |

비명(碑銘)에 찬미하는 내용을 새긴다.

Their merit and credit were engraved on tablets to leave their markes on history.

いしぶみにしるし かなぶみにきざむ.

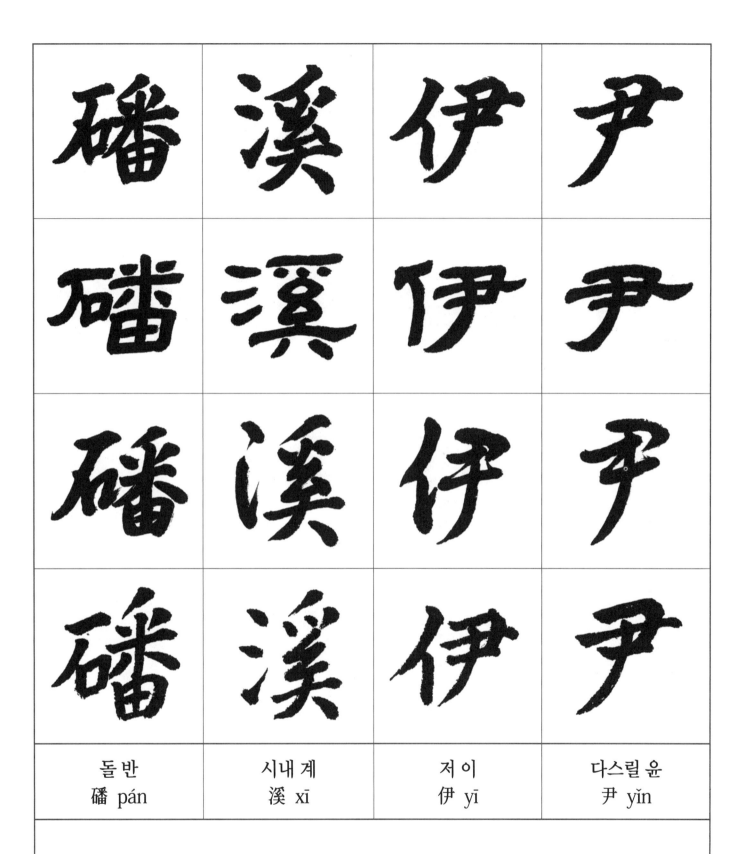

돌반 磻 pán	시내 계 溪 xī	저 이 伊 yī	다스릴 윤 尹 yǐn

주문왕(周文王)은 반계에서 강태공을 얻고

Both Jinangtaigong and a famous official named Yi.

ハンケイたにに イヰンと云人あり.

佐	時	阿	衡
佐	時	阿	衡
佐	時	阿	衡
佐	时	阿	衡
도울 좌 佐 zuǒ	때 시 時 shí	언덕 아 阿 ē	저울대 형 衡 héng

은탕왕(殷湯王)은 신야(莘野)에서 이윤을 맞으니 그들은 때를 도아 재상 아형(阿衡)의 지위에 올랐다.

Were prime ministers or important ministers assisting their monarchs.

ときをたすけて アカウといふつかさあり.

문득 엄 奄 yǎn	집 택 宅 zhái	굽을 곡 曲 qū	언덕 부 阜 fù

큰 집을 곡부(曲阜)에 정해 주었으니

In the fief of Qufu,

キョクフの ところに エムタクとひさしくをり,

작을 미	아침 단	누구 숙	경영할 영
微 wēi	旦 dàn	孰 shú	營 yíng

단(旦)이 아니면 누가 경영할 수 있었으랴

Zhougong was the only person who could run it well among many rulers.

タンと云人なかつせば シユクエイとたれかいとなままし.

| 굳셀 환
桓 huán | 공변될 공
公 gōng | 바를 광
匡 kuāng | 합할 합
合 hé |

제나라 환공은 천하를 바로잡아 제후를 모으고

Qihuangong, the head of Qi Kingdom corrected other kingdoms and made them
unite,

キヤウカフとたゞし. あはす,

| 건널 제
濟 jì | 약할 약
弱 ruò | 붙들 부
扶 fú | 기울어질 경
傾 qǐng |

약한 자를 구제하고 기우는 나라를 붙들어 일으켰다.

To give aid to the weak and assist those that were in danger.

よわきをすくひ かたむけるをたすく.

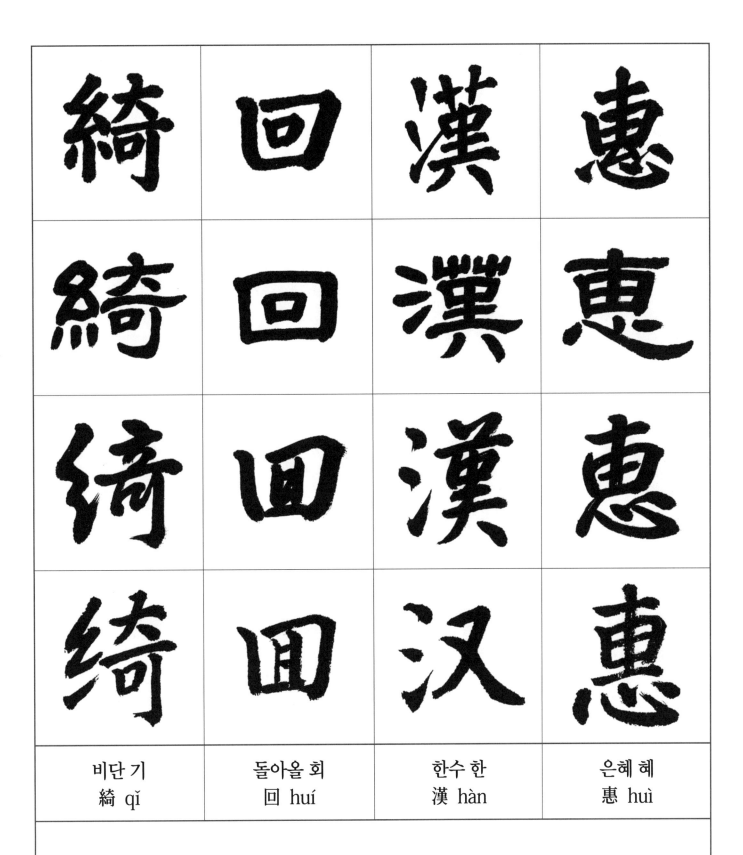

비단 기 綺 qǐ	돌아올 회 回 huí	한수 한 漢 hàn	은혜 혜 惠 huì

기리계(綺理季) 등은 한나라 혜제(惠帝)의 태자자리를 회복하고

Qili Ji helped Han Emperor Hui from being ousted,

キと云人 カンクエイを めぐらし,

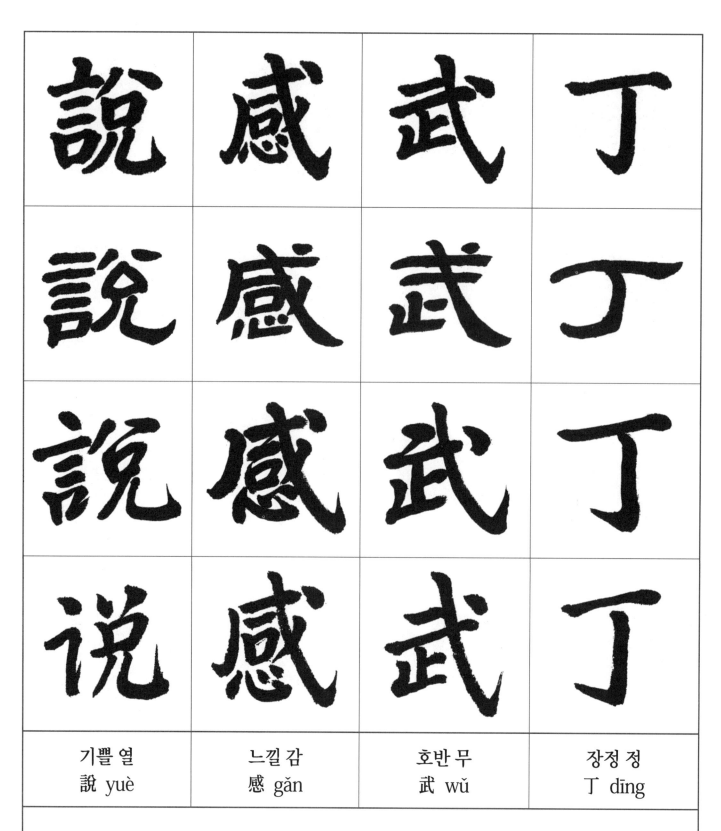

기쁠 열	느낄 감	호반 무	장정 정
說 yuè	感 gǎn	武 wǔ	丁 dīng

무열(傅說)은 무정(武丁)의 꿈에 나타나 그를 감동시켰다.

And Wu Ding, a monarch of the Shang Dynasty, through a drem, found Fu Yue who proved to be a good prime minister.

エツと云人 ブテイのみかどを カムぜしむ.

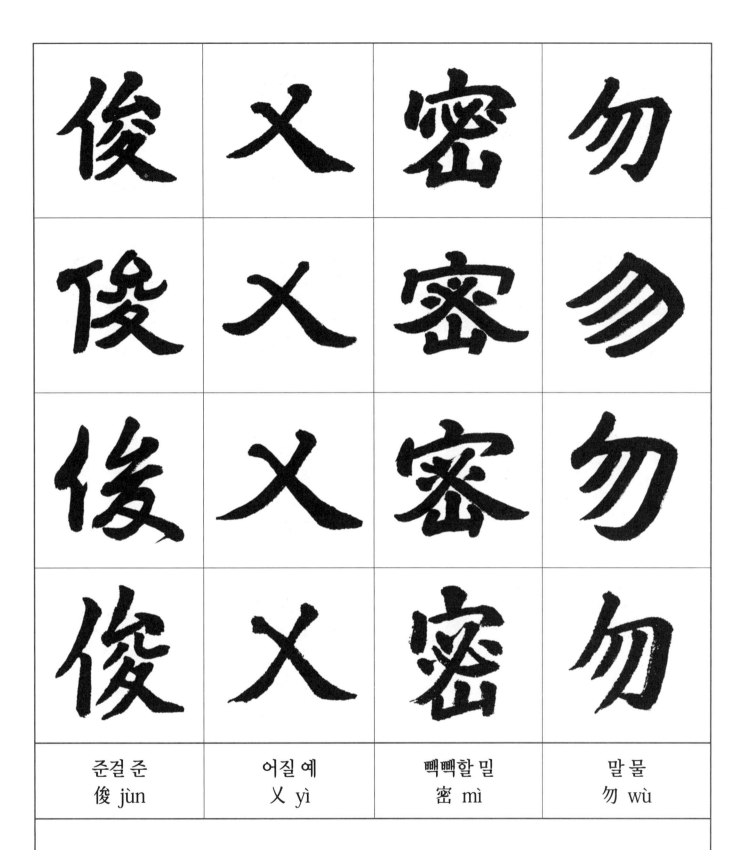

| 준걸 준
俊 jùn | 어질 예
乂 yì | 빽빽할 밀
密 mì | 말 물
勿 wù |

재주와 덕을 지닌 이들이 부지런히 힘쓰고

It was the efforts made by the persons of exceptional ability,

シユンゲイのすぐれたる人 ビツブツとたゞしきときは,

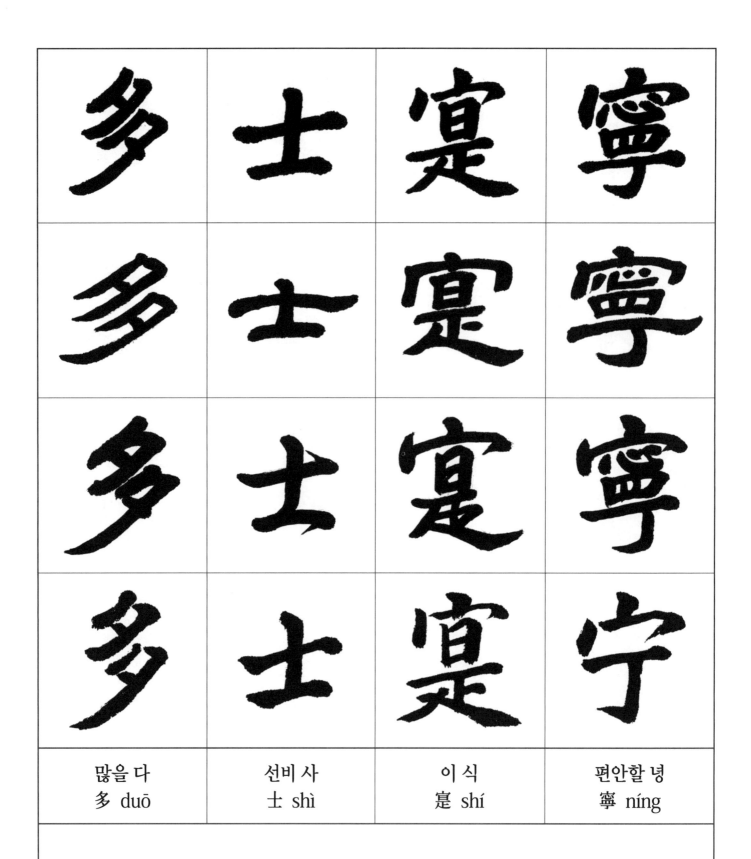

많을 다	선비 사	이 식	편안할 녕
多 duō	士 shì	寔 shí	寧 níng

많은 인재들이 있어 나라는 실로 편안했다.

That gave a peaceful life to many people of the empire.

タシのおはき人シヨクネイとまことにやすし.

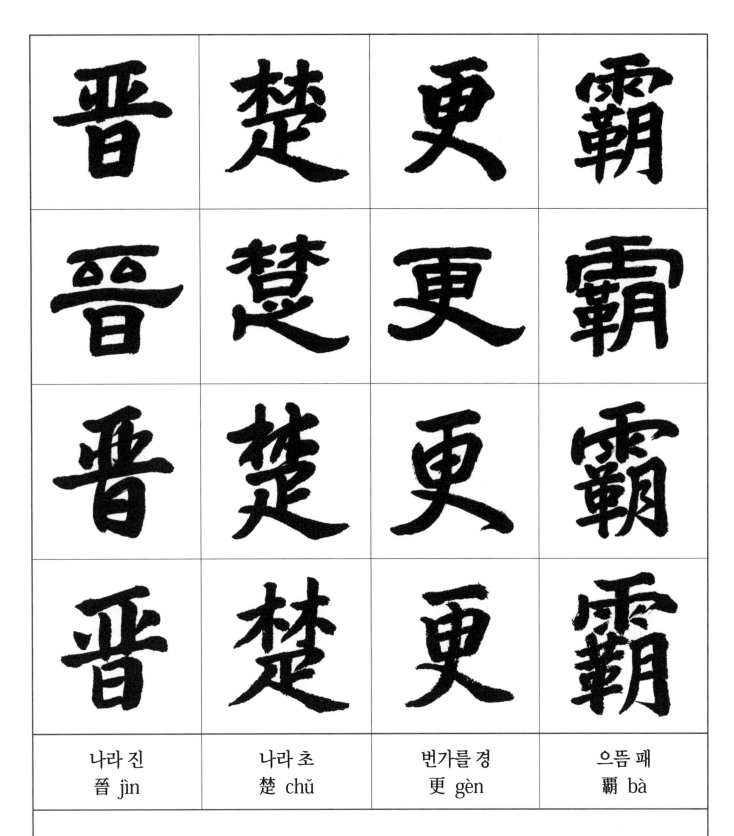

| 나라 진 晉 jìn | 나라 초 楚 chǔ | 번가를 경 更 gèn | 으뜸 패 霸 bà |

진문공(晉文公)과 초장왕(楚莊王)은 번갈아 패자가 되었고

Kingdoms Jin and Chu in trun dominated the other kingdoms during the Spring and Autumn Period,

シンの国とソの国と かはるぐハたり,z

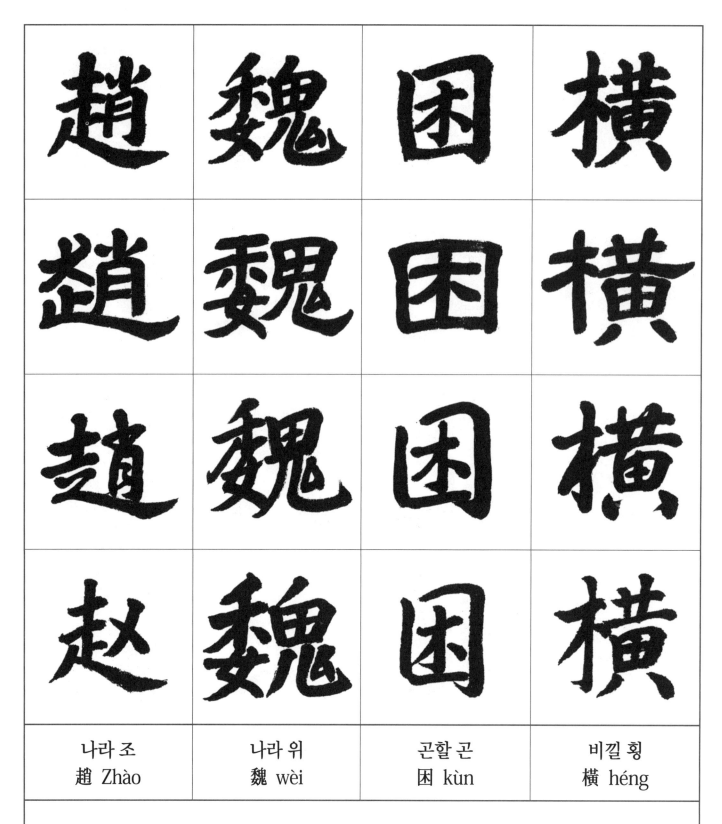

| 나라 조
趙 Zhào | 나라 위
魏 wèi | 곤할 곤
困 kùn | 비낄 횡
橫 héng |

조(趙)나라와 위(魏)나라는 연횡책(連橫策) 때문에 곤란을 겪었다.

Kingdoms Zhao and Wei were forced into adversity because of the Lianheng tacties during the Warring States times.

テウの国とグヰの国と よこしまなることをぐるしむ.

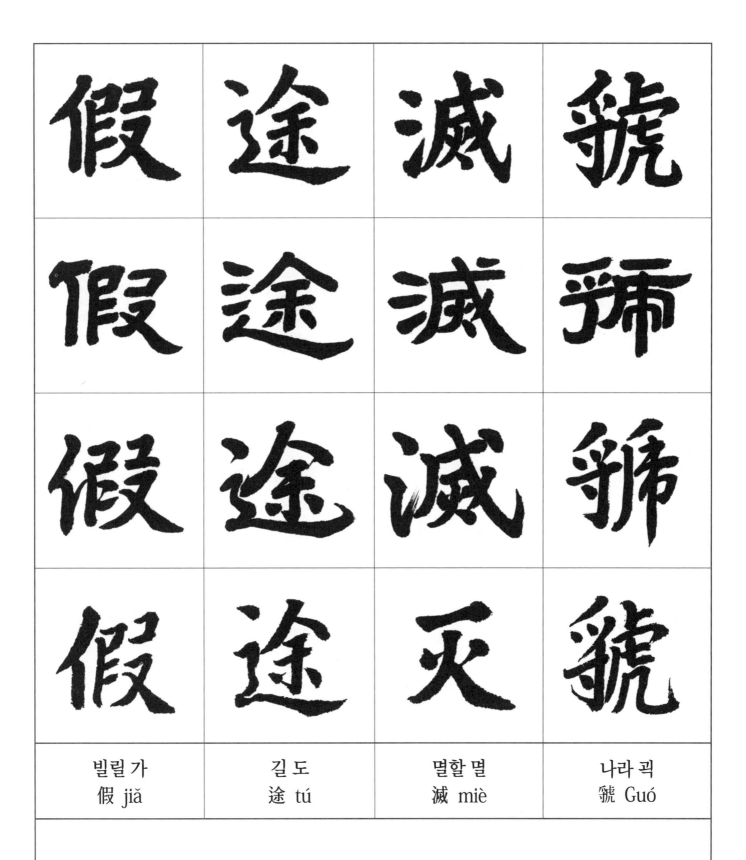

빌릴 가	길 도	멸할 멸	나라 괵
假 jiǎ	途 tú	滅 miè	虢 Guó

진헌공(晉獻公)은 길을 빌려 괵(虢)나라를 멸했고

Kingdom Jin took a neighbour kingdom's road to overthrow Kindom Guo,

みちをかつて クワクの国をほろぼし,

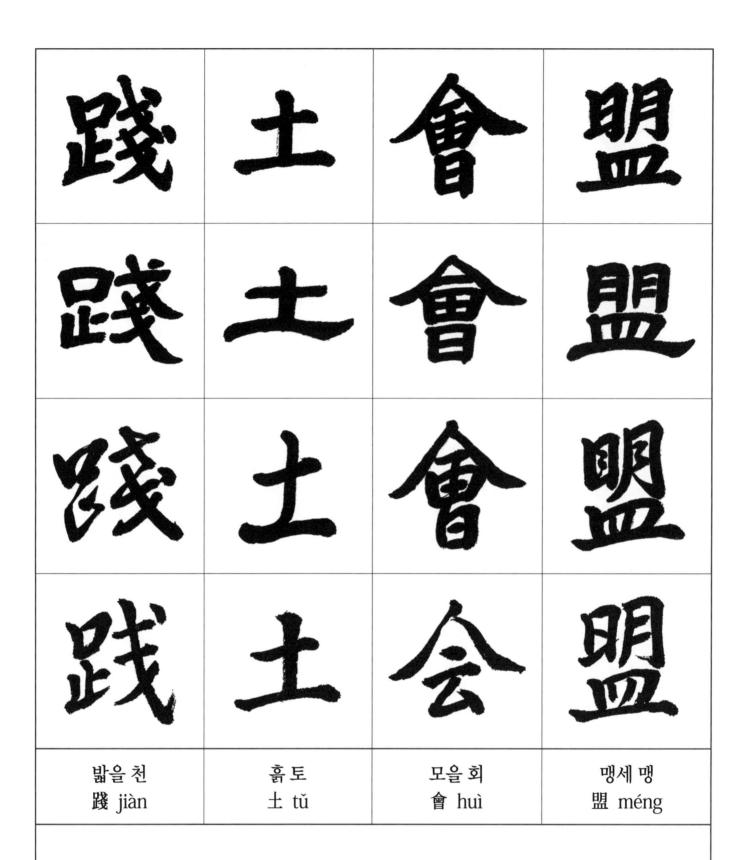

밟을 천	흙 토	모을 회	맹세 맹
踐 jiàn	土 tǔ	會 huì	盟 méng

진문공(晉文公)은 제후를 천토(踐土)에 모아 맹세하게 했다.

And the king of Jin called the dukes together at Jiantu and formed the alliance.

セントと云処にして あひ. ちかふ.

何	遵	約	法
何	遵	約	法
何	遵	約	法
何	遵	約	法
어찌 하 何 hé	좇을 준 遵 zūn	요약할 약 約 yuē	법 법 法 fǎ

소하(蕭何)는 줄인 법 세 조항을 지켰고

Xiao He followed the rules fixed by Liu Bang, the frist emperor of the Han Dynasty,

カと云し人 ヤクハフのつゞまれるのりに したがひ,

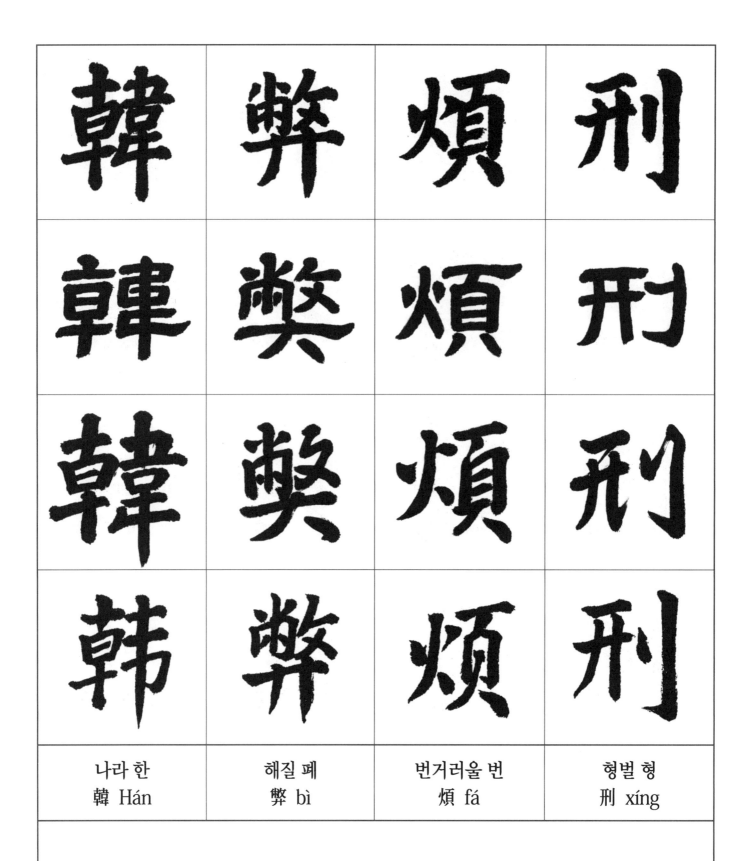

| 나라 한
韓 Hán | 해질 폐
弊 bì | 번거러울 번
煩 fá | 형벌 형
刑 xíng |

한비(韓非)는 번거로운 형법으로 폐해를 가져왔다.

Han Fei got punished and harmed by his own selfmade laws.

カンと云人は ハンケイとわづらはしきつみに おとろへたり.

일어날 기 起 qǐ	자를 전 翦 jiǎn	자못 파 頗 pō	칠 목 牧 mù

진(秦)나라의 백기(白起)와 왕전(王翦)

Bai Qi,Wang Jian,Lian Po and Li Mu were famous senior generals during the Warring States period.

キと云し人 センと云し人 ハと云し人 ボクと云し人,

用	軍	最	精
用	軍	最	精
用	軍	最	精
用	军	最	精
쓸 용 用 yòng	군사 군 軍 jūn	가장 최 最 zuì	정할 정 精 jīng

조나라의 염파(廉頗)와 이목(李牧)은 군사 부리기를 가장 정밀하게 했다.

All of them were best versed in the art of military fighting.

いくさをもちゐるに もつともすぐれたり.

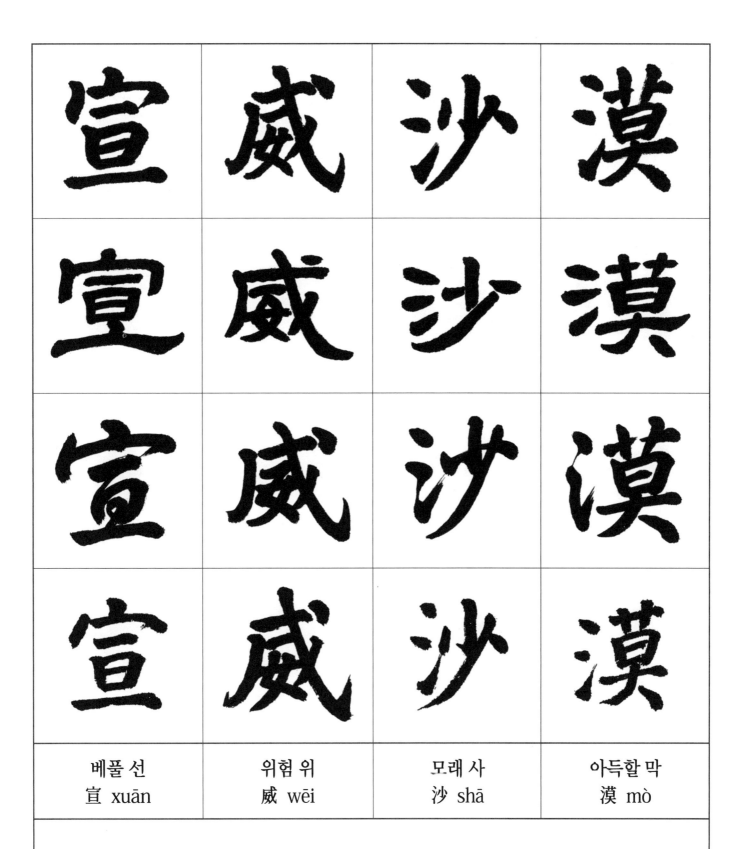

| 베풀 선
宣 xuān | 위험 위
威 wēi | 모래 사
沙 shā | 아득할 막
漠 mò |

위엄을 사막에 까지 펼치니

Their reputation and prestige spread even in the desert land,

いきはひを サばクのところに のべて,

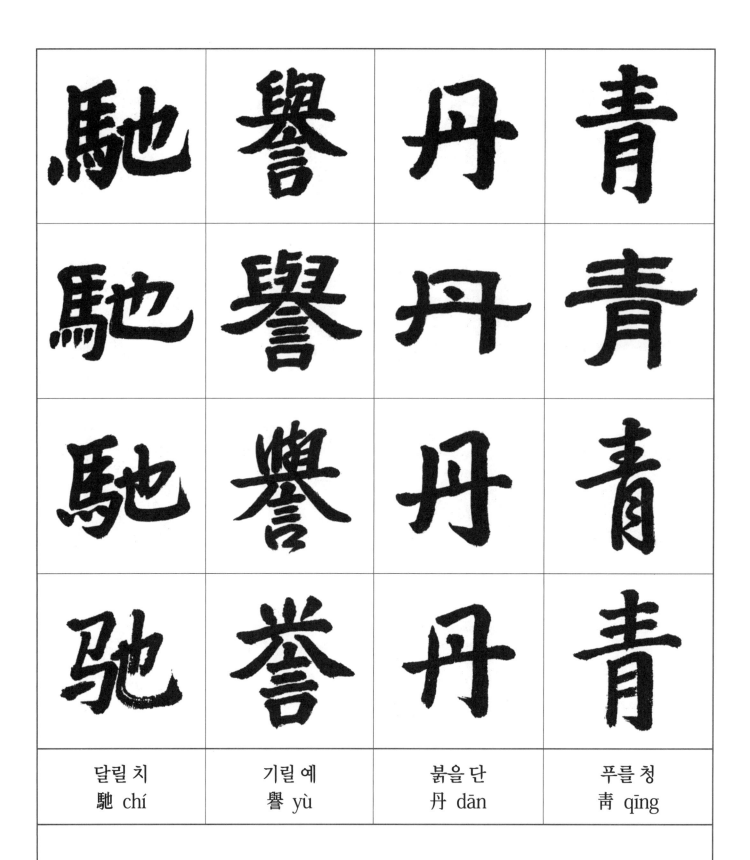

달릴 치	기릴 예	붉을 단	푸를 청
馳 chí	譽 yù	丹 dān	靑 qīng

그 명예를 채색(丹靑)으로 그려서 전했다.

And their heroic deeds and honour would be recorded in history and everlasting.

ほまれを タンセイの ゑに はせたり.

九	州	禹	跡
九	州	禹	跡
九	州	禹	跡
九	州	禹	迹
아홉 구 九 jiǔ	고을 주 州 zhōu	임금 우 禹 Yǔ	자취 적 跡 jì

구주(九州)는 우임금의 공적의 자취요

The control of floods by Da Yu was known throughout the nine provinces in the then China.

キウシウのこゝのつのくにウセキのウのみかどのあとあり.

百	郡	秦	并
百	郡	秦	并
百	郡	秦	并
百	郡	秦	并
일백 백 百 bǎi	고을 군 郡 jùn	나라 진 秦 Qín	아우를 병 并 bīng

모든 고을은 진나라 시황(始皇)이 아우른 것이다.

The Qin emperor unified hundreds of prefectures.

ハククンのもゝのこほりはシンヘイのシンのみかどあはせたり.

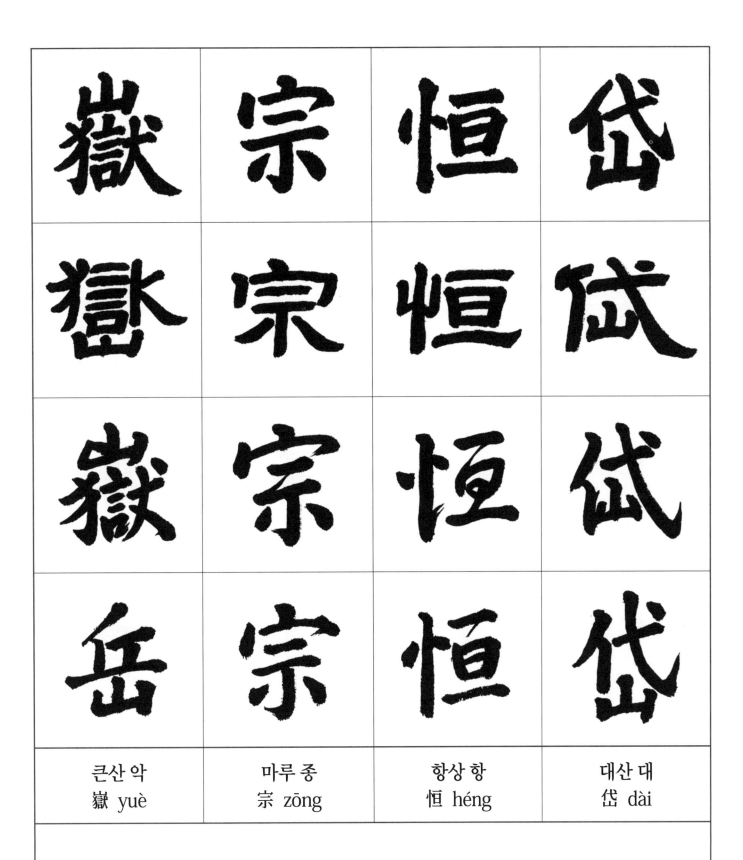

큰산 악 嶽 yuè	마루 종 宗 zōng	항상 항 恒 héng	대산 대 岱 dài

오악(五嶽) 중에는 항산(恒山)과 태산(泰山)이 으뜸이고

Mount Tai was know as Number One among the five famous mountains,

ガクンウのやまは コウタイのやまを むねとす.

| 사양할 선
禪 chán | 임금 주
主 zhǔ | 이를 운
云 yún | 정자 정
亭 tíng |

봉선(封禪) 제사는 운운산(云云山)과 정정산(亭亭山)에서 주로 하였다.

Feudal monarchs offered sacrifice to the gods of heaven and earth at Yunyun and Tingting which were two holy hills.

ゼンのまつりごとはゥンテイのやまをつかさどる.

기러기 안	문 문	붉을 자	변방 세
雁 .yàn	門 mén	紫 zǐ	塞 sāi

안문(넘어가지 못한다는 높은 산)과 자새(만리장성)

The Yanmen Pass, the Qin Great Wall,

ガンモンのやまにはシサイのむらさきのそこあり,

鷄	田	赤	城
雞	田	赤	城
鷄	田	赤	城
鸡	田	赤	城
닭 계 鷄 jī	밭 전 田 tián	붉을 적 赤 chì	재 성 城 chéng

계전(옹주에 있는 고을)과 적성(기주에 있는 고을)

Jitianyi, a post station, the Mount called Chicheng.

ケイテンのさはセキセイのつゝみあり.

昆	池	碣	石
昆	池	碣	石
昆	池	碣	石
昆	池	碣	石
맏곤 昆 kūn	못지 池 chí	돌갈 碣 jié	돌석 石 shí

곤지(昆明池라는 大池)와 갈석(碣石山이라는 險山)

The Kunming Lake, Mount Jieshi in Hebei Province.

コンチのいけケツセキのやまあり.

톱 거(클 거) 鋸 jù	들 야 野 yě	골 동 洞 dòng	뜰 정 庭 tíng

거야(광막한 평야)와 동정(大湖)은

Shandong's Juye Lake, and Hunan's Lake Dongting.

キヨヤのさはトウテイのみづうみあり.

빌광 曠 kuàng	멀원 遠 yuǎn	솜면 綿 mián	멀막 邈 miǎo

너무나 멀어 끝이 없이 아득하고

All the above places bore out that China had a vast territory.

クワウエンととほくメンバクとはるかなり.

巖	峀	杳	冥
巖	岫	杳	寞
巖	岫	杳	冥
岩	岫	杳	冥
바위 암 巖 yán	멧부리 수 岫 xiù	아득할 묘 杳 yǎo	어두울 명 冥 míng

바위와 산은 그윽하여 깊고 어두워 보인다.

High and steep mountains whose deep caves seemed glooming.

ガムシウのいはを. くきエウメイとはるかなり.

治	本	於	農
治	本	忪	震
治	本	柠	農
治	本	于	宼
다스릴 치 治 zhì	근본 본 本 běn	어조사 어 於 wū	농사 농 農 nóng

다스림은 농업을 근본으로 삼아

Take farming industry as the founation of the country,

もとをなりはひにをさめて,

힘쓸 무	이 자	심을 가	거둘 색
務 wù	茲 zí	稼 jià	穡 sè

심고 거두기를 힘쓰게 하였다.

Remember to get well prepared for sowing and harvesting.

この はるうゑ. あきとることを つとむ.

비로소 숙 俶 chù	실을 재 載 zài	남녘 남 南 nán	이랑 묘 畝 mǔ

봄이 되면 남쪽이랑에서 일을 시작하니

During the tilling time, people were out in the fields labouring,

シユクサイとはじめて ナムホのみなみのうねを あらきはりす,

나아 我 wǒ	재주(심을) 예 藝 yì	기장 서 黍 shǔ	피 직 稷 jì

우리는 기장과 피를 심으리라.

And sowed grain crops such as millet and kaoliang.

われ ショショクのきびとひえとを うゑたり.

구실 세	익을 숙	바칠 공	새로울 신
稅 shuì	熟 shú	貢 gòng	新 xīn

익은 곡식으로 세금을 내고 새 곡식으로 종묘에 제사하니

Once harvested, a certain amount of new grain must be handed over to the state to pay the tax.

セイジユクとみのる時は コウシンとあたらしきをあぐ.

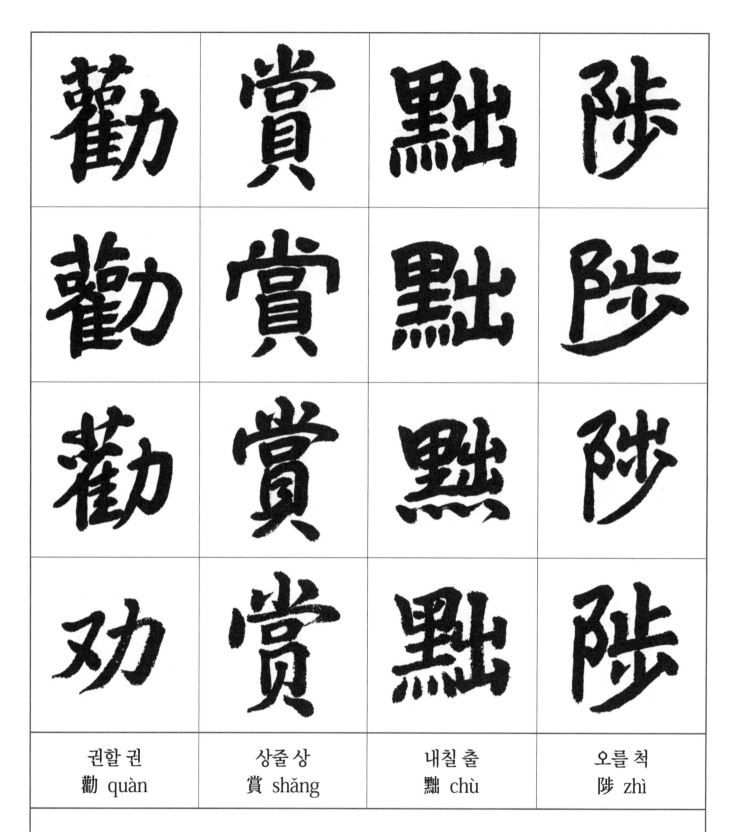

권할 권	상줄 상	내칠 출	오를 척
勸 quàn	賞 shǎng	黜 chù	陟 zhì

권면하고 상을 주되 무능한 사람은 내치고 유능한 사람은 등용한다.

The willing tax-payers got praised and rewarded, and those would be punished who were unwilling.

クワンシヤウとたまものをす>めて チユツチヨクとしりぞけ, あぐ.

맏 맹 孟 mèng	수레 가 軻 kē	도타울 돈 敦 dūn	바탕 소 素 sù

맹자는 행동이 도탑고 소박했으며

Mencius advocated a simple life,

マウカと云人は トンソとソをあつくし,

역사 사	물고기 어	잡을 병	곧을 직
史 shǐ	魚 yú	秉 bǐng	直 zhí

사어(史魚)는 직간을 잘하였다.

Shi Yu was honest and upright in behaving.

シギヨと云人は ヘイチヨクとなほきをとれり.

庶	幾	中	庸
거의 서 庶 shù	거의 기 幾 jǐ	가운데 중 中 zhōng	떳떳할 용 庸 yōng

중용에 가까우려면

People should try their best to maintain balance in their life attitude,

ショキとこひねが(ツ)て チウヨウのよのつねあり,

勞	謙	謹	勅
勞	謙	謹	勅
勞	謙	謹	勅
勞	謙	謹	勅
수고로울 로 勞 láo	겸손할 겸 謙 qiān	삼갈 근 謹 jǐn	경계할 칙 勅 chì

근로하고 겸손하고 삼가고 신칙해야 한다.

And keep being careful, modest and hardworking.

そしりをいたはり たゞしきをつゝしむ.

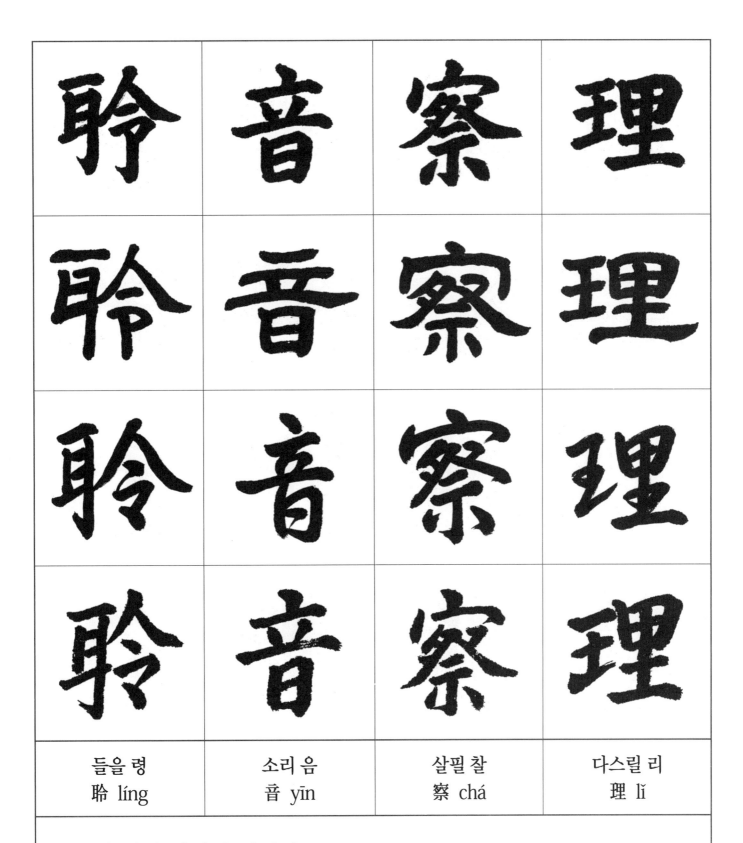

| 들을 령
聆 líng | 소리 음
音 yīn | 살필 찰
察 chá | 다스릴 리
理 lǐ |

소리를 들어 이치를 살피며

When listening to the people, one should try to understand what was really meant by their word,

レイイムとこゑをきゝて サツリとことわりをあきらかにし,

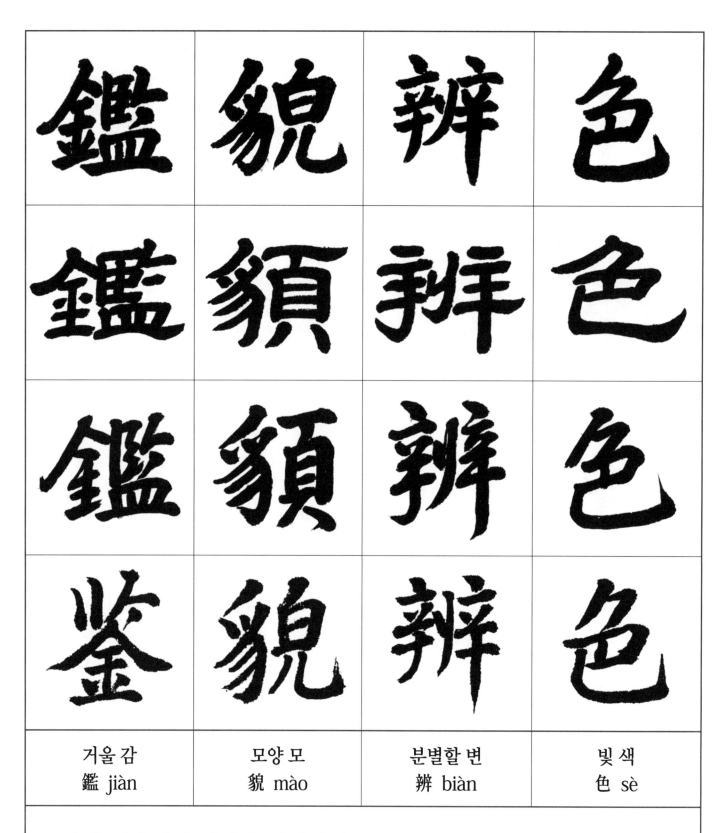

| 거울 감
鑑 jiàn | 모양 모
貌 mào | 분별할 변
辨 biàn | 빛 색
色 sè |

모습을 거울삼아 낯빛을 분별한다.

When being together with the people, one should be good at weighting up thei

words, watching their facial expressions and guessing their implied meaning.

カムバウとかたちをがんがみて ヘンソクといろをわきまふ.

貽	厥	嘉	猷
貽	厥	嘉	猷
貽	厥	嘉	猷
貽	厥	嘉	猷
끼칠 이 貽 yí	그 궐 厥 jué	아름다울 가 嘉 jiā	꾀 유 猷 yóu

훌륭한 계획을 후손에게 남기고

One ought to lean good ideas and experience from other people,

イクエシとその カイウのよきみもを のこして,

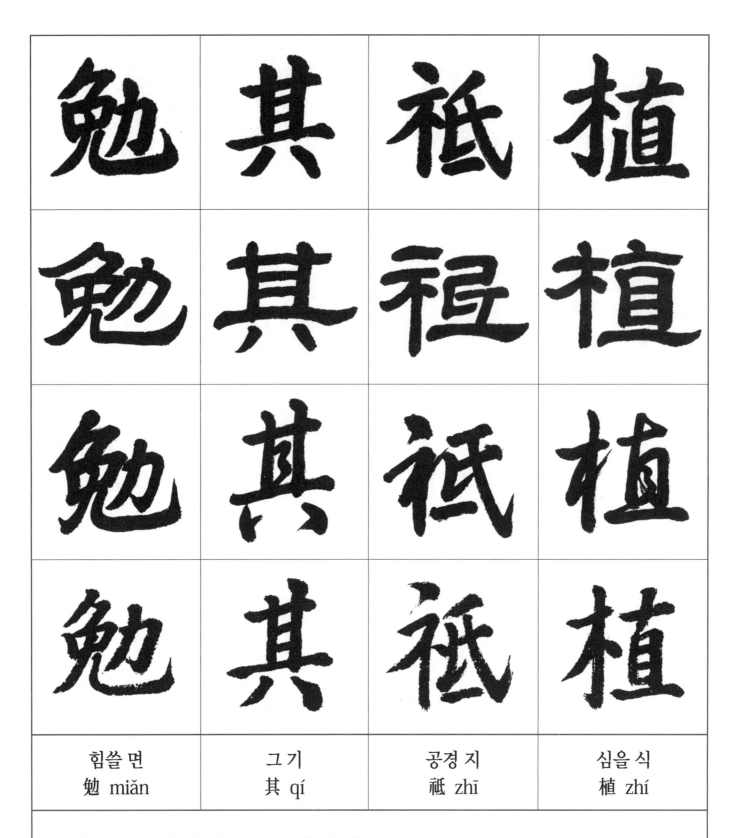

힘쓸 면 勉 miǎn	그 기 其 qí	공경 지 祗 zhī	심을 식 植 zhí

공경히 선조들의 계획을 심기에 힘쓰라.

And encourage oneself to be modest, to make progress and to well establish oneself in society.

メンキとその シシヨクのみやづかひをすゝむ.

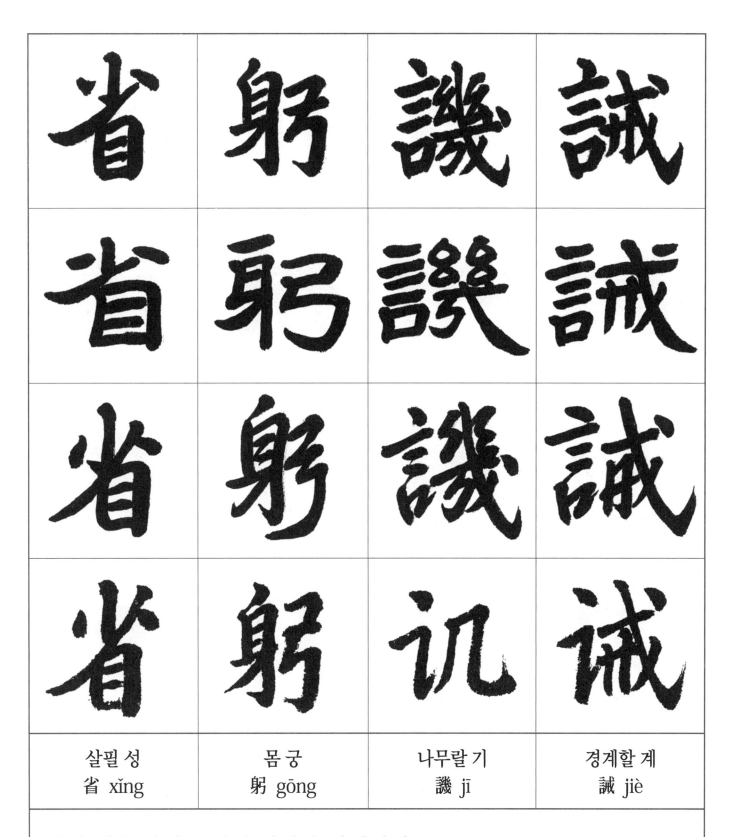

살필 성	몸 궁	나무랄 기	경계할 계
省 xǐng	躬 gōng	譏 jī	誡 jiè

자기 몸을 살피고 남의 비방을 경계하며

To be well established in society, one ought to constantly engage in introspection and never ridicule other.

セイキユウとみをかへりみてキカイとそしり. いましむ.

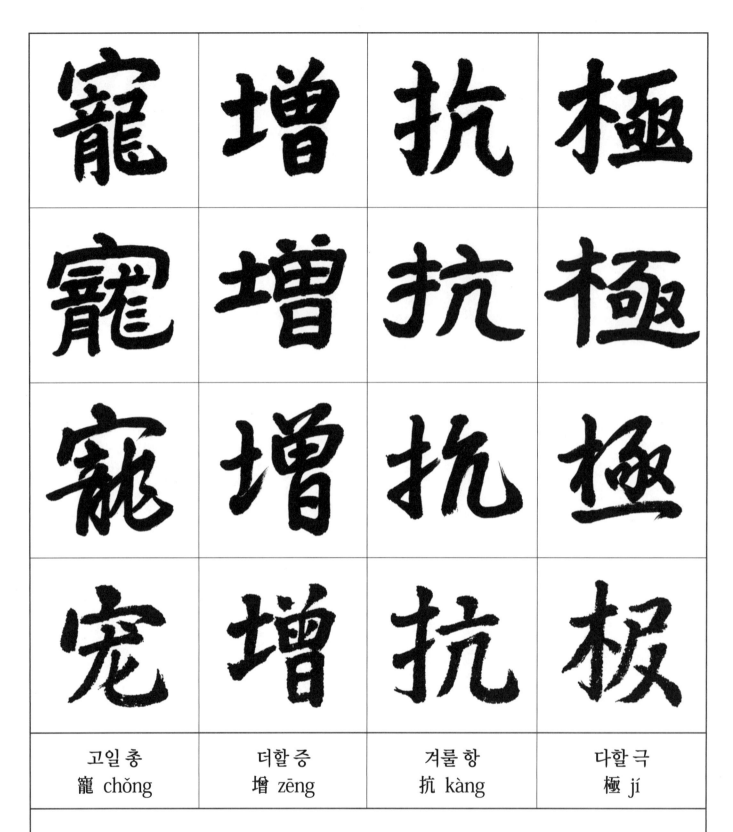

| 고일 총
寵 chǒng | 더할 증
增 zēng | 겨룰 항
抗 kàng | 다할 극
極 jí |

은총이 날로 더하면 항거심(抗拒心)이 극에 달함을 알라.

When finding favour in the superior's eyes, one ought to guard against the "extreme joy begets sorrow" calamity.

チョウンウとあはれみませばカウキョクとさいはひ. きはまる.

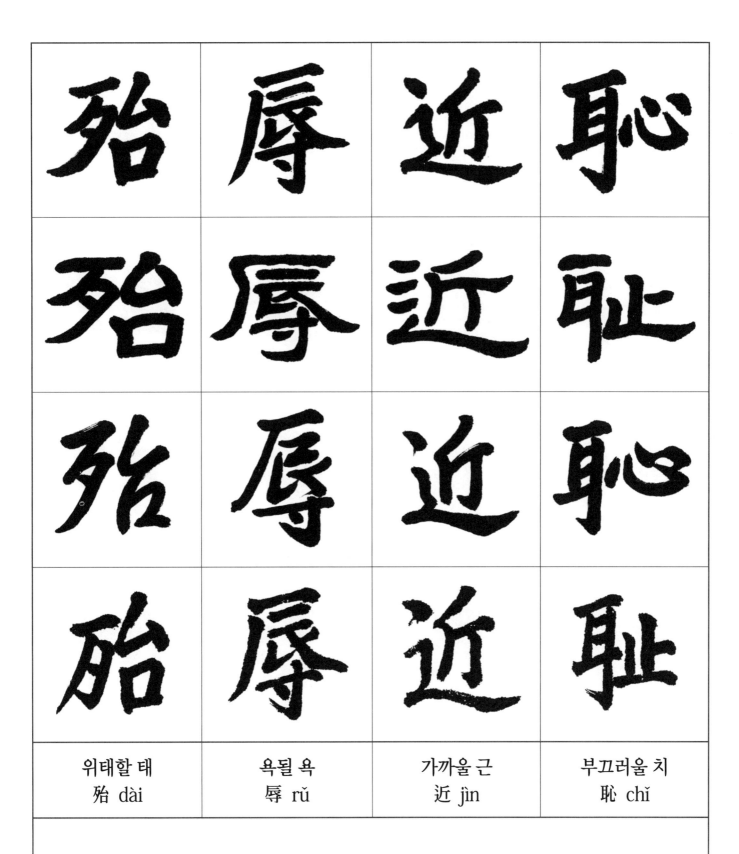

위태할 태	욕될 욕	가까울 근	부끄러울 치
殆 dài	辱 rǔ	近 jìn	恥 chǐ

위태로움과 욕됨은 부끄러움에 가까우니

When one's honour and rank reach their height, disgrace and shame areapproaching,

タイシヨクとあやふく. はづかしめらる＞時は キンチとはぢにちかし,

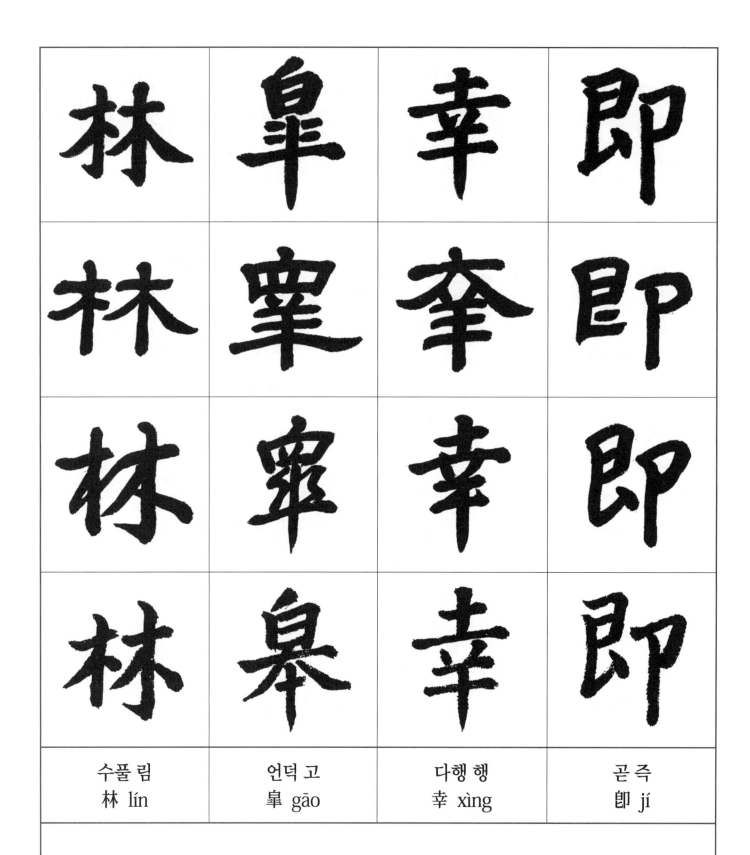

수풀 림 林 lín	언덕 고 皐 gāo	다행 행 幸 xìng	곧 즉 卽 jí

숲이 있는 산간에서 한거(閑居)하는 것이 다행한 일이다.

One can avert disasters if one timely retires to one's home or seclusion.

リムカウと云し人は カウンクとさいはひにつく.

兩	疏	見	機
兩	疏	見	機
兩	疏	見	機
兩	疏	見	机
두 량 兩 liǎng	성글 소 疏 shū	볼 견 見 jiàn	틀 기 機 jī

한대(漢代)의 소광(疏廣)과 소수(疏受)는 기회를 보아

Shu Guang and Shu Shou (two wise persons of the Han Dynasty) resingned from their post at an opportune time,

リヤウンのふたりのソと云し人 ケンキとはたものをみて,

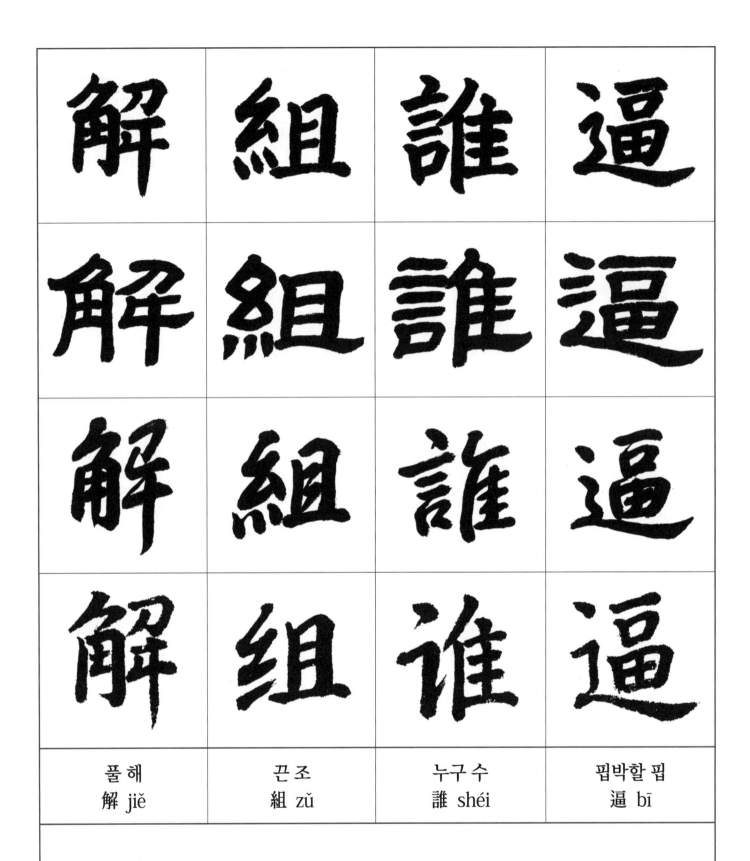

풀 해	끈 조	누구 수	핍박할 핍
解 jiě	組 zǔ	誰 shéi	逼 bī

인끈을 풀어 놓고 가버렸으니, 누가 그 행동을 막을 수 있으리오

Who else could force them to give their resignation?

カインとくみをとき スイヒツとたれかせめん.

索	居	閒	處
索	居	閒	處
索	居	閑	處
索	居	閑	処
찾을 색 索 suǒ	살 거 居 jū	한가할 한 閑 xián	곳 처 處 chù

한가한 곳을 찾아 사니

Stay at a lonely place and retire in comfort,

カンシヨとしづかなるところを サクキヨともとめてをり,

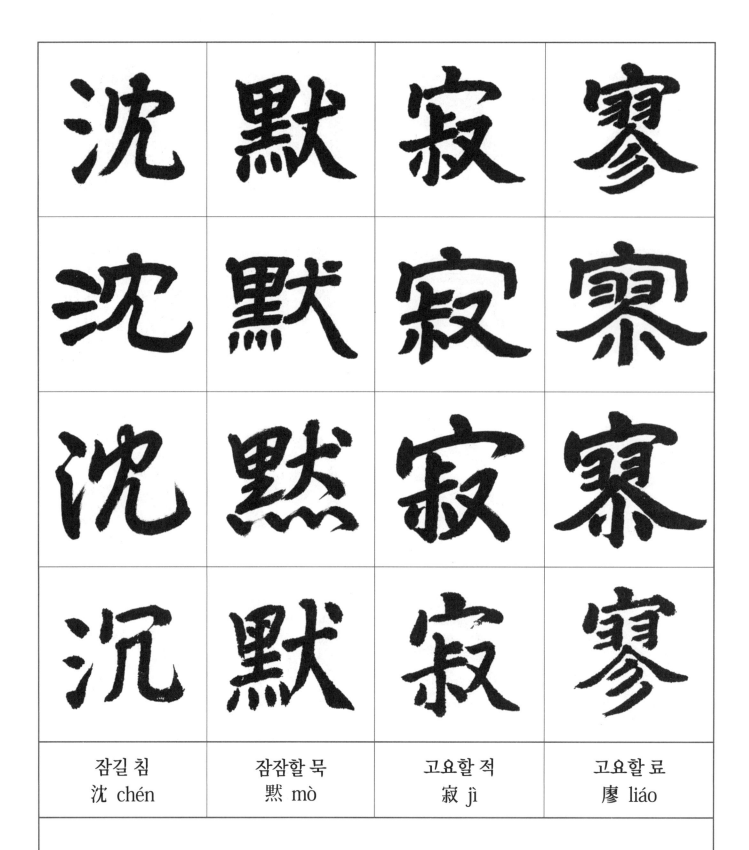

잠길 침 沈 chén	잠잠할 묵 默 mò	고요할 적 寂 jì	고요할 료 廖 liáo

말 한 마디도 없이 고요하기만 하다.

Without gossips one could live in serenity and happiness.

チムボクとふかくもだして シユクレウとしづかなり.

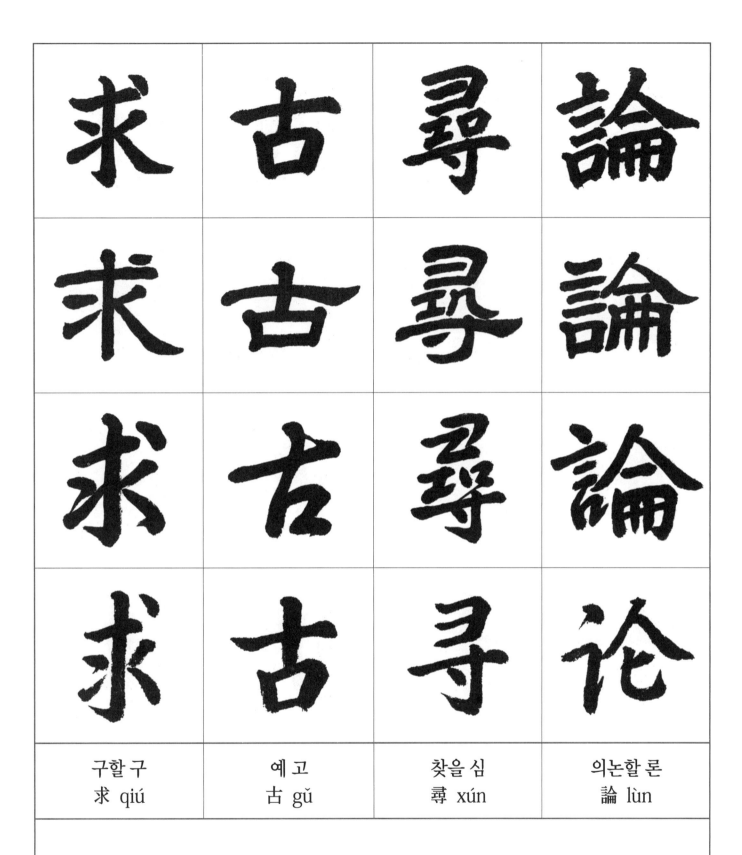

| 구할 구
求 qiú | 예 고
古 gǔ | 찾을 심
尋 xún | 의논할 론
論 lùn |

옛 사람의 글을 구하고 도(道)를 찾으며

Seek ancient wisdom and find life's truth.

キウコとふるきをもとめて チンリンとたづねロンず.

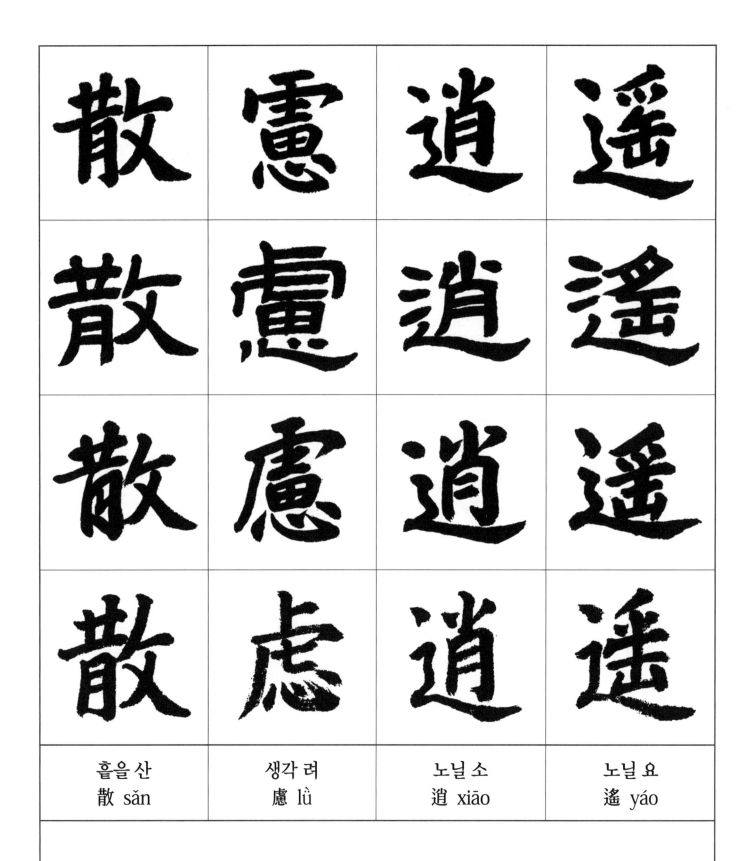

| 흩을산
散 sǎn | 생각 려
慮 lǜ | 노닐 소
逍 xiāo | 노닐 요
遙 yáo |

모든 생각을 흩어버리고 평화로이 노닌다.

Be carefree and live in leisureliness.

サンリヨとおもんばかりをサンして セウエウとこゝろやる.

欣	奏	累	遣
欣	奏	累	遣
欣	奏	累	遣
欣	奏	累	遣
기쁠 흔 欣 xīn	아뢸 주 奏 zòu	누끼칠 루 累 lèi	보낼 견 遣 qiǎn

기쁨은 모여들고 번거로움은 사라지니

Joy is increased and worry is decreased,

キンソウとよろこびすゝむ時は ルイケンとわづらひいぬ,

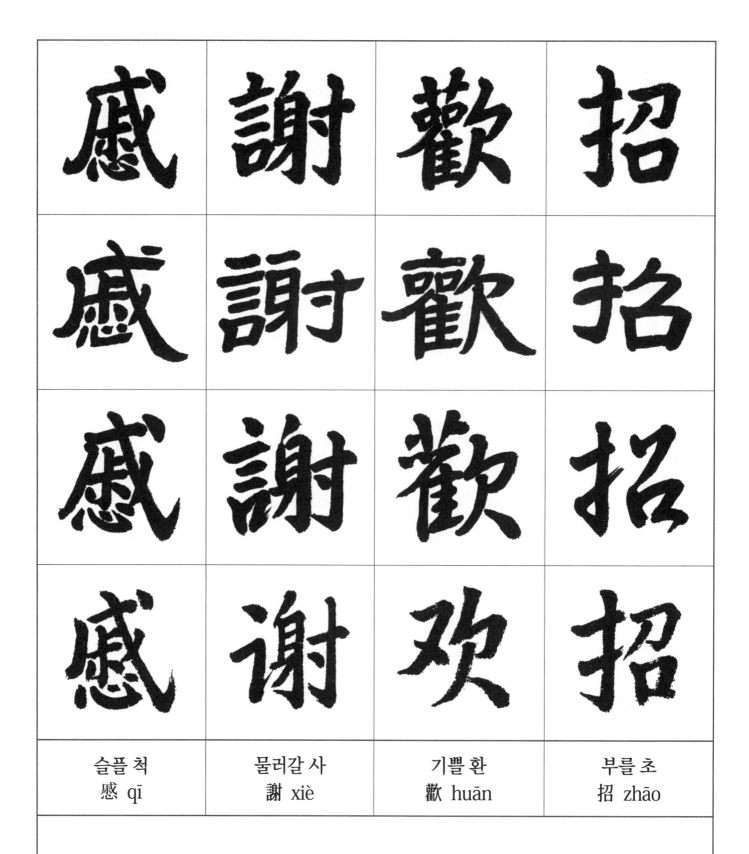

| 슬플 척
慼 qī | 물러갈 사
謝 xiè | 기쁠 환
歡 huān | 부를 초
招 zhāo |

슬픔은 물러가고 즐거움이 온다.

As sorrow declines, there comes joyousness.

セキシヤとうれひさだむる時は クワンセウとよろこびまねく.

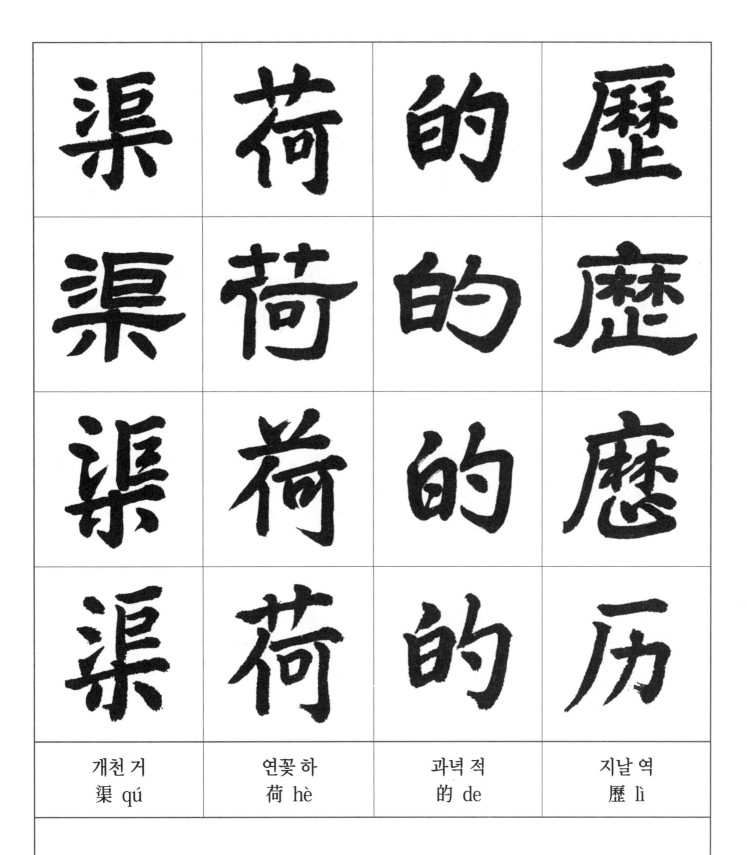

| 개천 거
渠 qú | 연꽃 하
荷 hè | 과녁 적
的 de | 지날 역
歷 lì |

도랑의 연꽃은 곱고 분명하며

Lotus blooms in the lake look dazzlingly beautiful,

キヨカのみぞのはちすテキレキとあざやかなり,

園	莽	抽	條
園	莽	抽	條
園	莽	抽	條
園	莽	抽	条
동산 원 園 yuán	풀 망 莽 mǎng	뺄 추 抽 chōu	가지 조 條 tiáo

동산에 우거진 풀들은 쪽쪽 빼어나다.

The grass in the garden sprouts and turns green.

エンマウのそののはなふさチウテウとえだをぬきんでたり.

枇	杷	晚	翠
枇	杷	晚	翠
枇	杷	晚	翠
枇	杷	晚	翠
비파나무 비 枇 pí	비파나무 파 杷 pá	늦을 만 晚 wǎn	푸를 취 翠 cuì

비파나무 잎 새는 늦도록 푸르고

Loquats are still as green as emerald even in the winter,

ヒハの木は バンスイとおそくみどりなり,

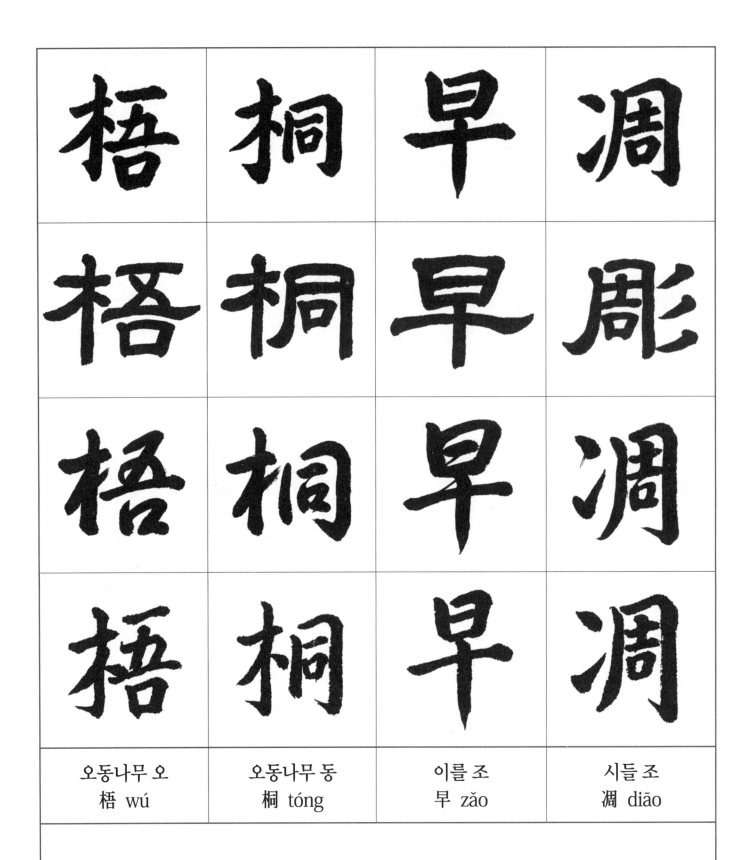

오동나무 오 梧 wú	오동나무 동 桐 tóng	이를 조 早 zǎo	시들 조 凋 diāo

오동나무 잎새는 일찍부터 시든다.

Wutong trees' leaves early in autumn are fallen.

ゴトウのきりの木は サウテウとはやくしばむ.

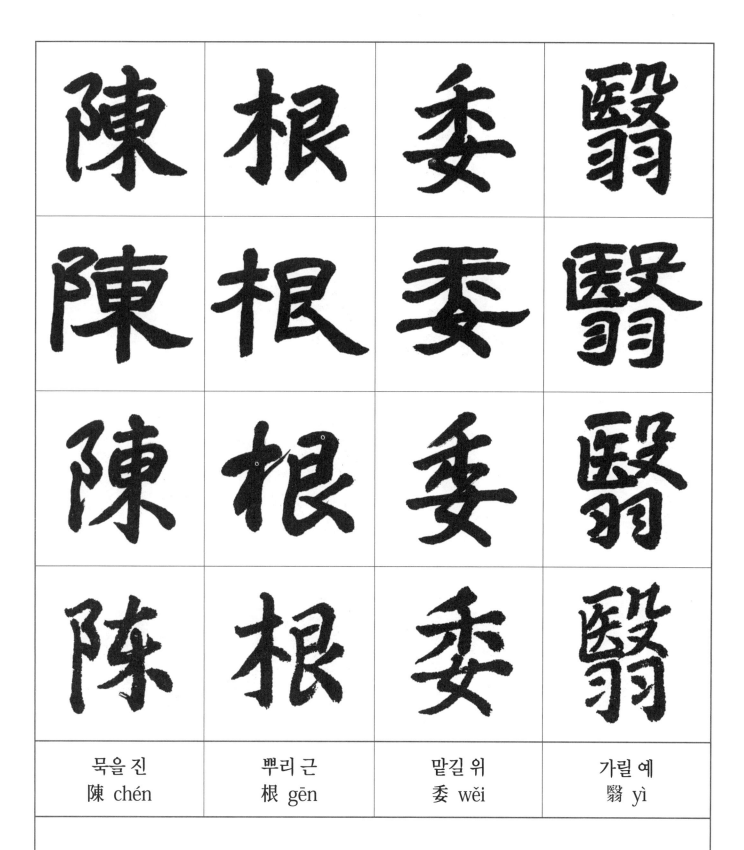

| 묵을 진
陳 chén | 뿌리 근
根 gēn | 맡길 위
委 wěi | 가릴 예
翳 yì |

묵은 뿌리들은 버려져 있고

Old roots die naturally,

チンコンのふるきね ヰエイとしもがれ. おとろふ,

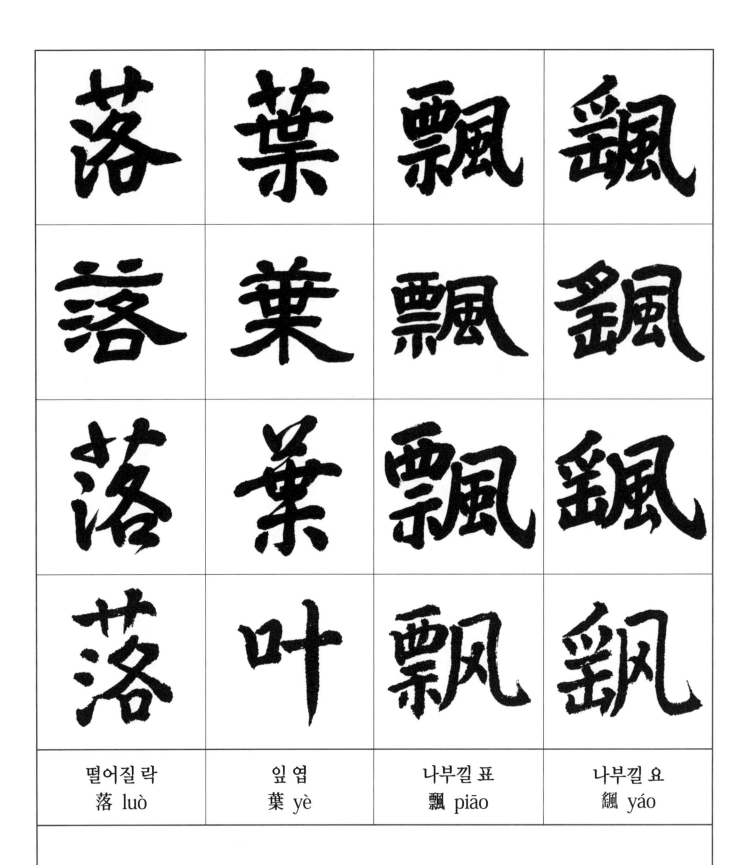

떨어질 락 落 luò	잎 엽 葉 yè	나부낄 표 飄 piāo	나부낄 요 飆 yáo

떨어진 나뭇잎은 바람 따라 흩날린다.

Old leaves fall and fly.

ラクエフのおつるは ヘウエウとひらめく.

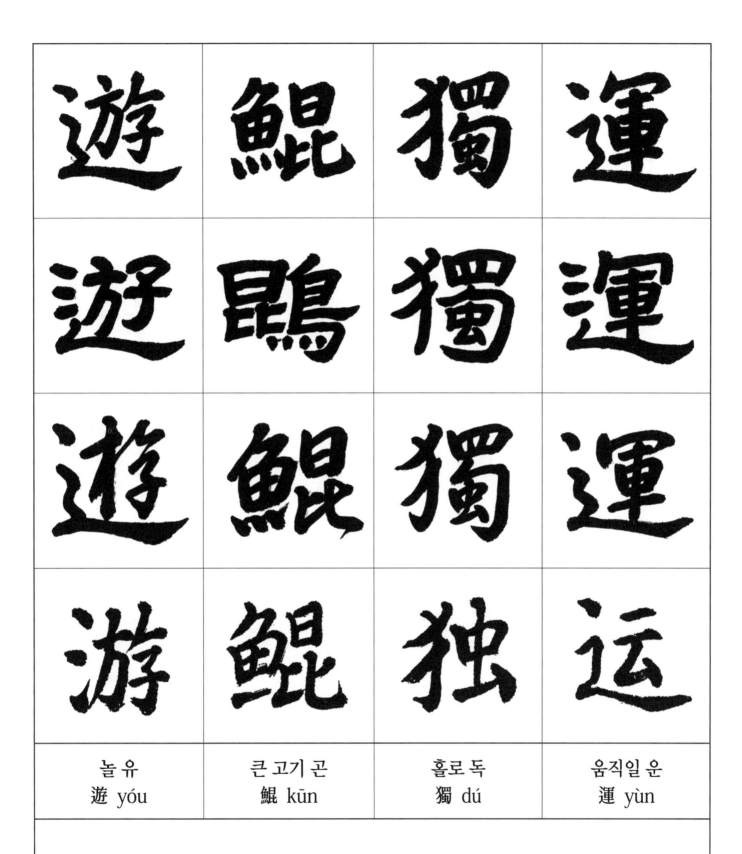

놀 유 遊 yóu	큰 고기 곤 鯤 kūn	홀로 독 獨 dú	움직일 운 運 yùn

곤어는 홀로 바다를 노닐다가

A solitary roc is flying.

イウコンのあそぶとり トクウンとひとりめぐる.

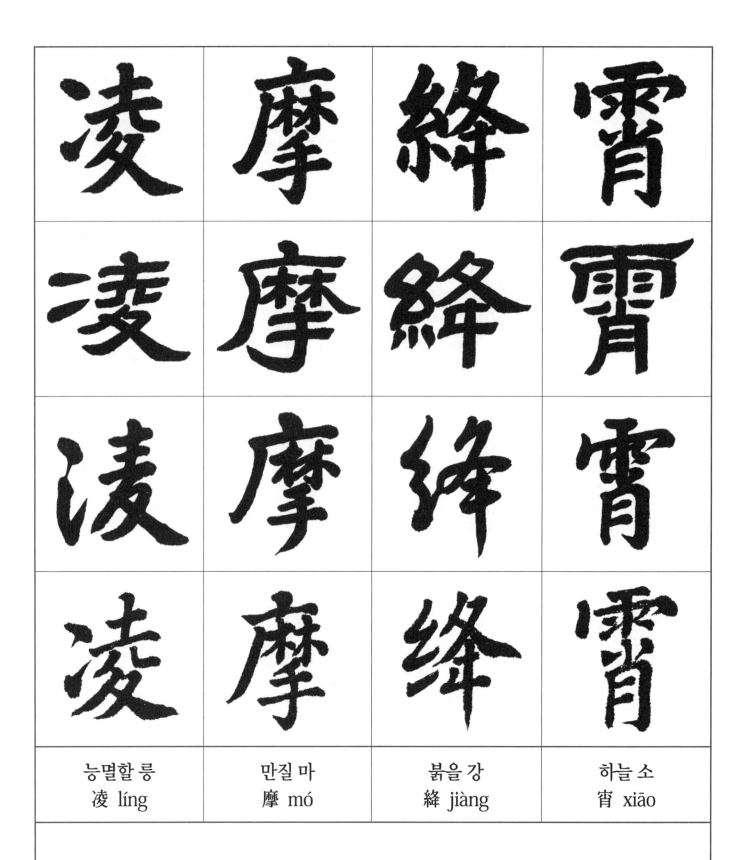

능멸할 릉 凌 líng	만질 마 摩 mó	붉을 강 絳 jiàng	하늘 소 霄 xiāo

붕새 되어 올라가면 붉은 하늘을 누비고 날아다닌다.

High as if it reached the sky.

カウセウのおほぞらを リョウマとしのぎ. なづ.

耽	讀	翫	市
耽	讀	翫	市
耽	讀	翫	市
耽	読	玩	市
즐길 탐 耽 dān	읽을 독 讀 dú	구경 완 翫 wán	저자 시 市 shì

저잣거리 책방에서 글 읽기에 흠뻑 빠져

To be deep in studies is like being in a marketplace,

チントクとふけりよみて グウンシといちにならふ時には,

寓	目	囊	箱
寓	目	囊	箱
寓	目	囊	箱
寓	目	囊	箱
붙일 우 寓 Yǔ	눈 목 目 mù	주머니 낭 囊 náng	상자 상 箱 xiāng

정신 차려 자세히 보니 마치 글을 주머니나 상자 속에 갈무리하는 것 같다.

All one sees are things about books.

めを ナウシヤウのふくろ. はこに よす.

易	輶	攸	畏
易	輶	攸	畏
易	輶	攸	畏
易	輶	攸	畏
쉬울 이 易 yì	가벼울 유 輶 yóu	바 유 攸 yōu	두려울 외 畏 wèi

말하기를 쉽고 가벼이 여기는 것은 두려워할 만한 일이니

After you have a new carriage, you should be aware of the new danger,

イイウとつゝしみをやすくする ことは イウ丑とおそるゝ ところに,

屬	耳	垣	墙
붙일속 屬 shǔ	귀이 耳 ěr	담원 垣 yuán	담장 墙 qiáng

남이 담에 귀를 기울여 듣는 것처럼 조심하라.

When you talk, you shouldn't forget "Walls have ears."

みみ エ(ン)シヤウの かきに つくれば.

갖출 구	반찬 선	밥 손	밥 반
具 jù	膳 shàn	飧 sūn	飯 fàn

반찬을 갖추어 밥을 먹으니

When people usually eat.

クセンとセンをそなへ サンハンといひをくらふ.

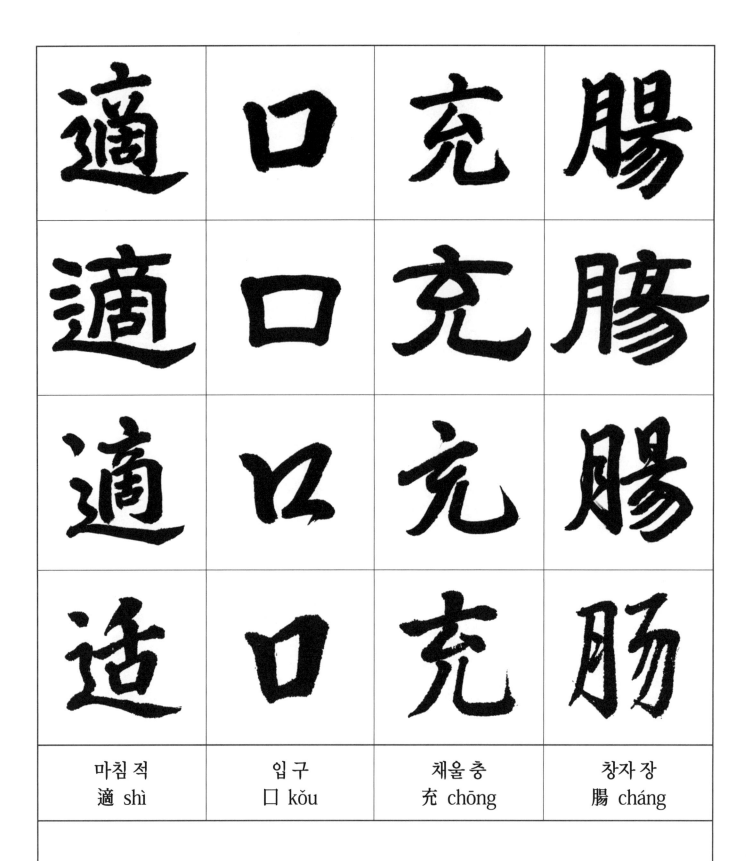

마침 적	입 구	채울 충	창자 장
適 shì	口 kǒu	充 chōng	腸 cháng

입맛에 맞게 창자를 채울 뿐이다.

They can be satisfied if the food suits their taste.

テキコウとくちにかなふ時は シウチヤウとはらにみちんとなり.

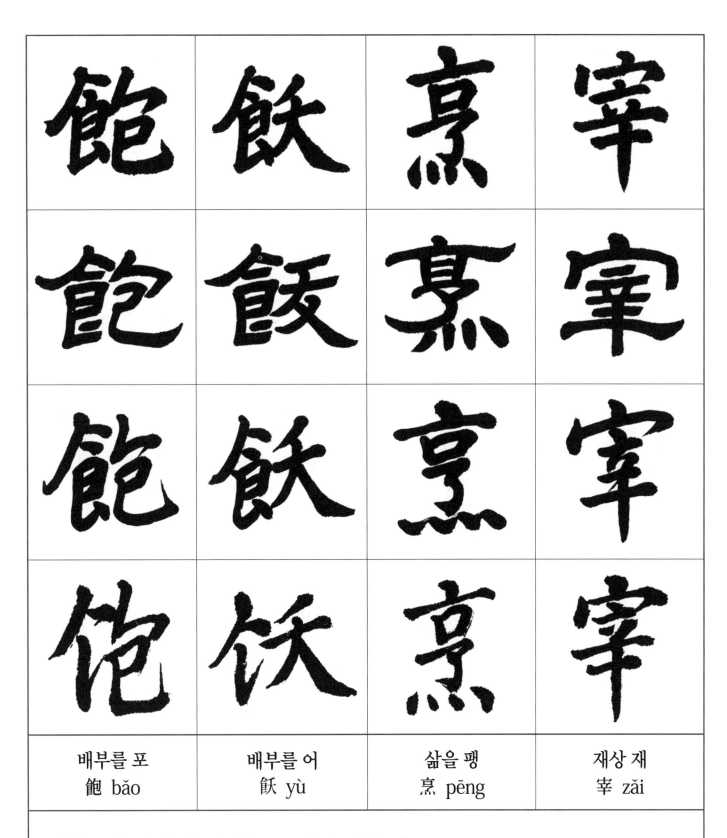

배부를 포	배부를 어	삶을 팽	재상 재
飽 bǎo	飫 yù	烹 pēng	宰 zǎi

배부르면 아무리 맛있는 요리도 먹기 싫고

When they have just eaten enough, even the best food like meat and fish can not attract them.

ハウヨとあきあきぬ ハウサイのにもの. あへもの.

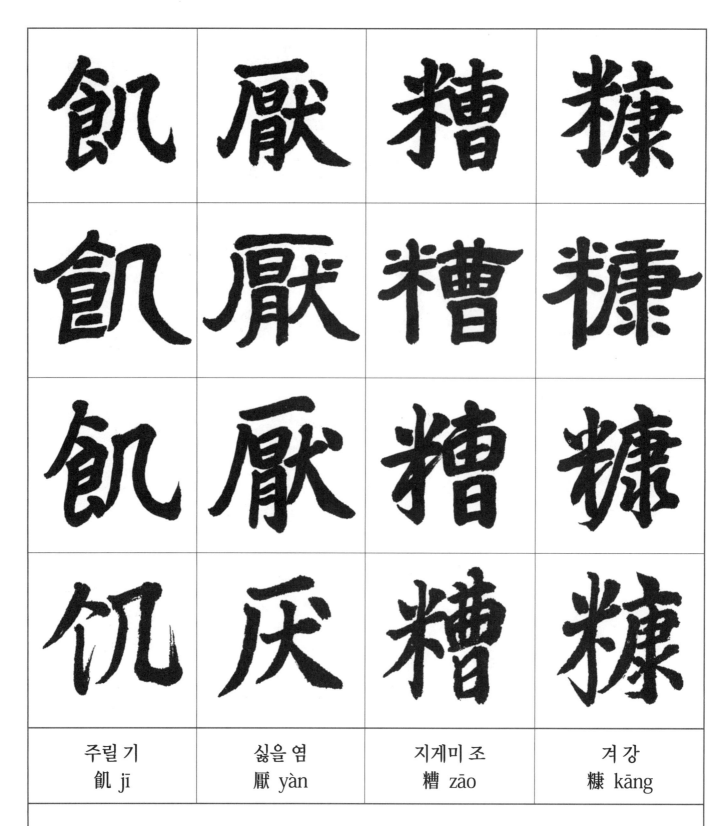

주릴 기 飢 jī	싫을 염 厭 yàn	지게미 조 糟 zāo	겨 강 糠 kāng

굶주리면 술지게미와 쌀겨도 만족스럽다.

When they are hungry, even the bed food like chaff and husks can satisfy their appetite.

キエムとうゑたる時には サウカウのかす. すからを いとはん.

親	戚	故	舊
親	戚	故	舊
親	戚	故	舊
亲	戚	故	旧
친할 친 親 qìng	겨레 척 戚 qī	연고 고 故 gù	옛 구 舊 jiù

친척이나 친구들을 대접할 때는

When relatives and old friends visit your home,

シンセキのやからコキウのふるき人,

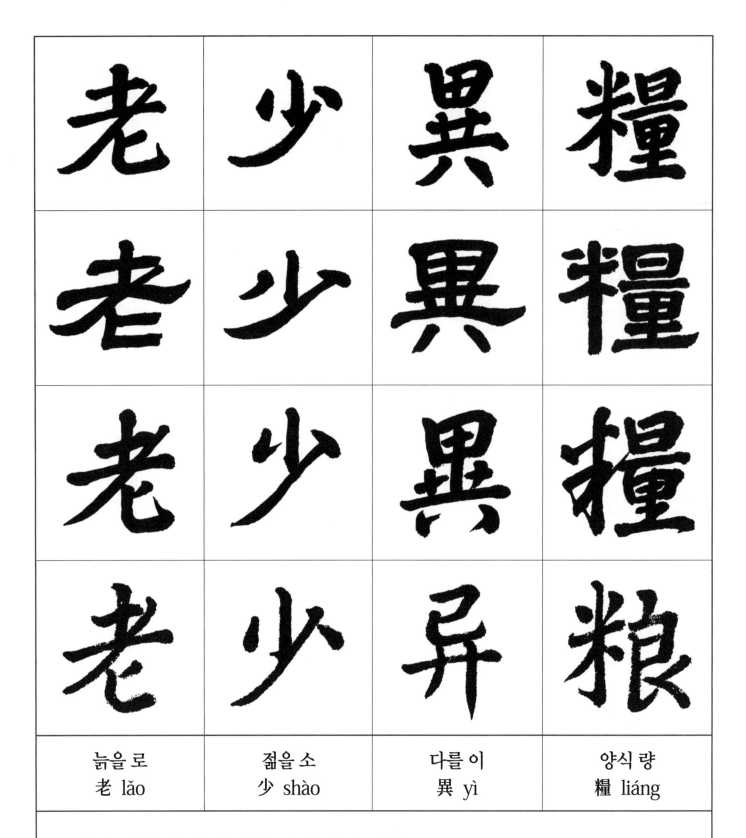

늙을 로 老 lǎo	젊을 소 少 shào	다를 이 異 yì	양식 량 糧 liáng

노인과 젊은이의 음식을 달리해야 한다.

You should treat them differently, better food is given to older relatives and older friends.

ラウセウとおいたるもわかきも イリヤウとかてをことにす.

妾	御	績	紡
妾	御	績	紡
妾	御	績	紡
妾	御	績	紡
첩 첩 妾 qiè	모실 어 御 yù	길쌈 적 績 jì	길쌈 방 紡 fǎng

아내나 첩은 길쌈을 하고

Married women's main daily work at home is spinning and weaving,

をんなは セキハウとをうみつむぐことを をさむ.

侍	巾	帷	房
侍	巾	帷	房
侍	巾	帷	房
侍	巾	帷	房
모실 시 侍 shì	수건 건 巾 jīn	장막 유 帷 wéi	방 방 房 fáng

안방에서는 수건과 빗을 가지고 남편을 섬긴다.

And their duty in their bedrooms is to attend their husbands.

キハウのねやに シキンとはんべりのごふ.

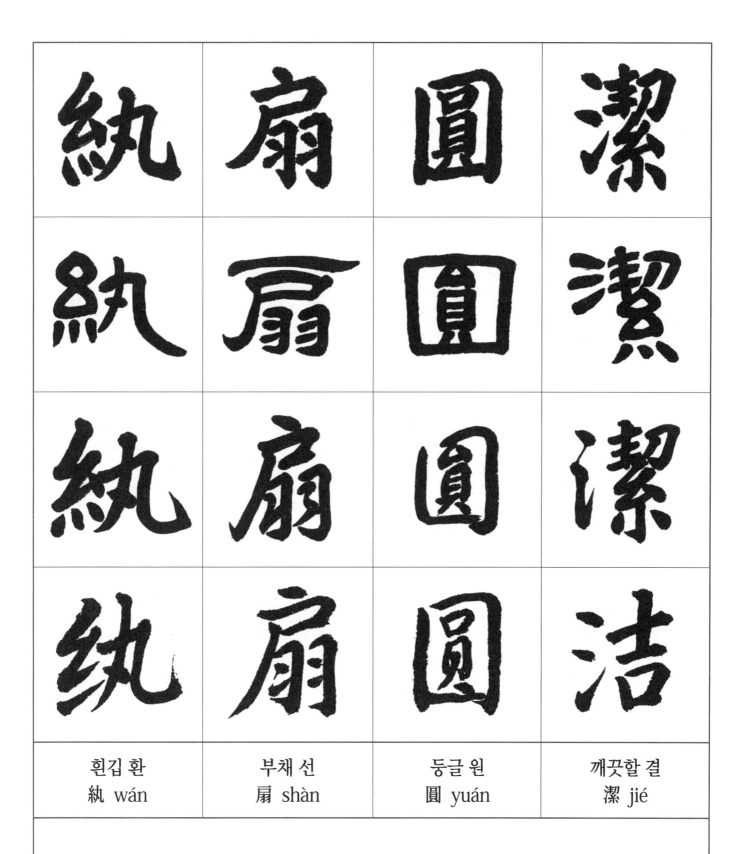

흰깁 환	부채 선	둥글 원	깨끗할 결
紈 wán	扇 shàn	圓 yuán	潔 jié

비단 부채는 둥글고 깨끗하며

Silk fans were pure, elegant and white,

クワンセンのあふぎ ヱンケシとまどかにいさぎよし.

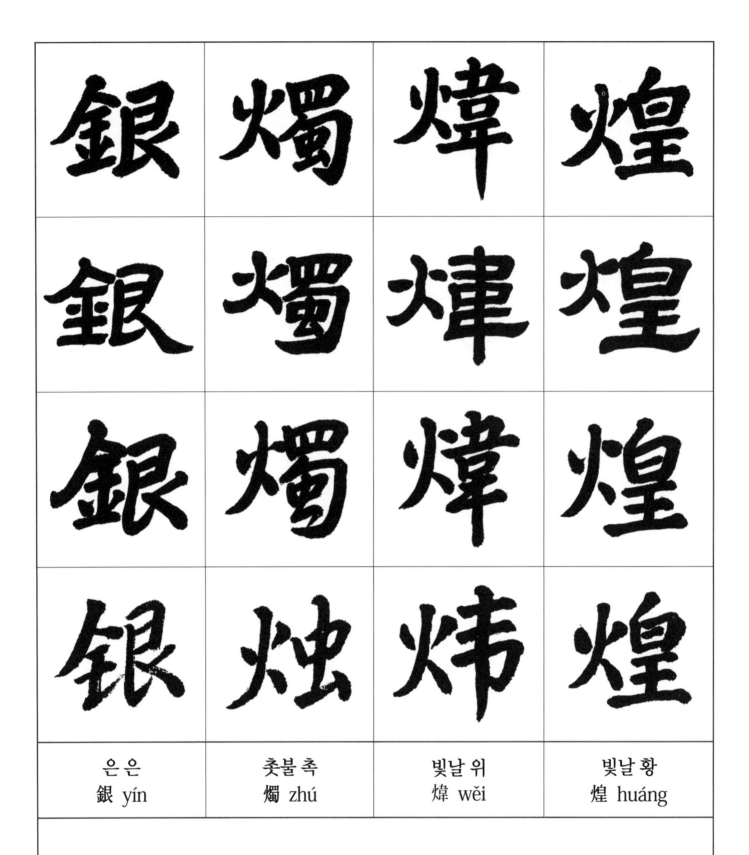

은은 銀 yín	촛불 촉 燭 zhú	빛날 위 煒 wěi	빛날 황 煌 huáng

은빛 촛불은 휘황하게 빛난다.

Candles were silver and burning dazzlingly bright,

ギンショクのともしび ヰクワウとてれり.

晝	眠	夕	寐
晝	眠	夕	寐
晝	眠	夕	寐
昼	眠	夕	寐
낮 주 晝 zhòu	졸 면 眠 mián	저녁 석 夕 xī	잘 매 寐 mèi

낮잠을 즐기거나 밤잠을 누리는

Took a rest during the day on blue bamboo mats,

チウメンとひるはねむりセキミとよるはいぬ.

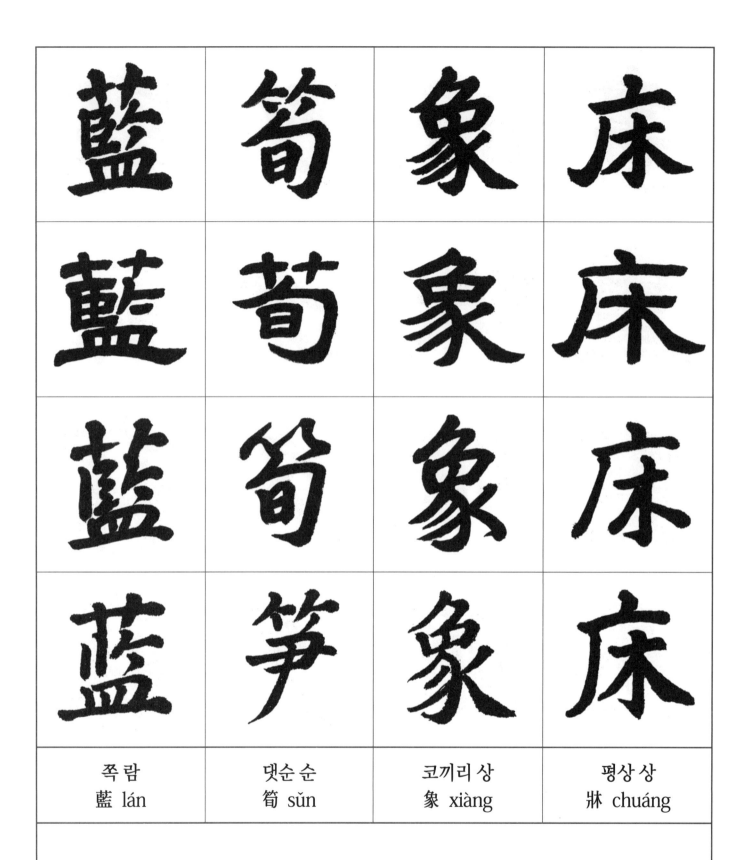

쪽 람	댓순 순	코끼리 상	평상 상
藍 lán	筍 sǔn	象 xiàng	牀 chuáng

상아로 장식한 대나무 침상이다.

And slept on ivory beds at night.

ランジユンのたかんなサウシヤウときざのゆかあり.

216

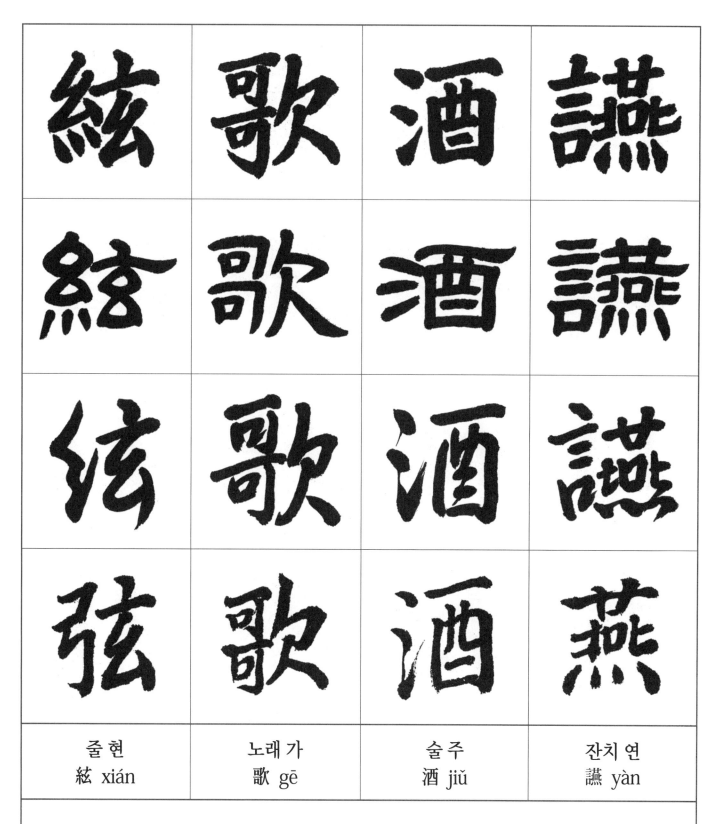

줄 현 絃 xián	노래 가 歌 gē	술 주 酒 jiǔ	잔치 연 讌 yàn

연주하고 노래하는 잔치마당에서는

Benquets were given and livened up by bands singing in honour of visitors and friends,

クエンカとことひき. うたうたひシユエンとさけのみ. たのしむ.

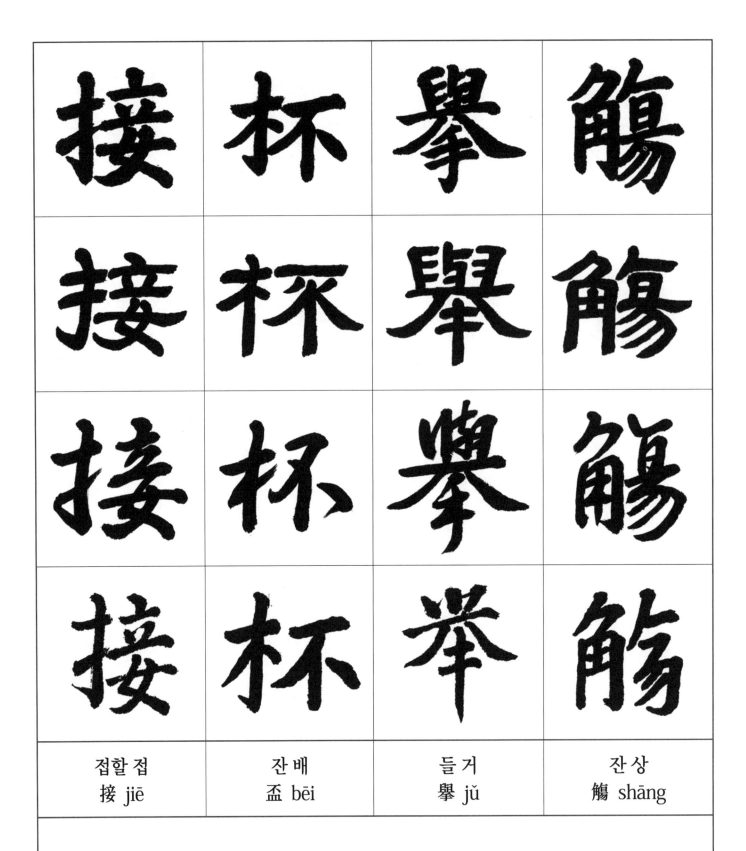

| 접할 접
接 jiē | 잔 배
盃 bēi | 들 거
擧 jǔ | 잔 상
觴 shāng |

잔을 주고 받기도 하며 혼자서 들기도 한다.

Who, with their hosts, raised high their cups to toast each other and drank contently.

セフハイとさかづきをまじヘキヨシヤウとさかづきをあぐ.

矯	手	頓	足
矯	手	頓	足
矯	手	頓	足
矯	手	頓	足
들교 矯 jiǎ	손수 手 shǒu	두드릴 돈 頓 dùn	발 족 足 zú

손을 들고 발을 굴러 춤을 추니

They sang cheerfully and danced for joy,

ケウシユとてをあげトンソクとあしをかたぶけて,

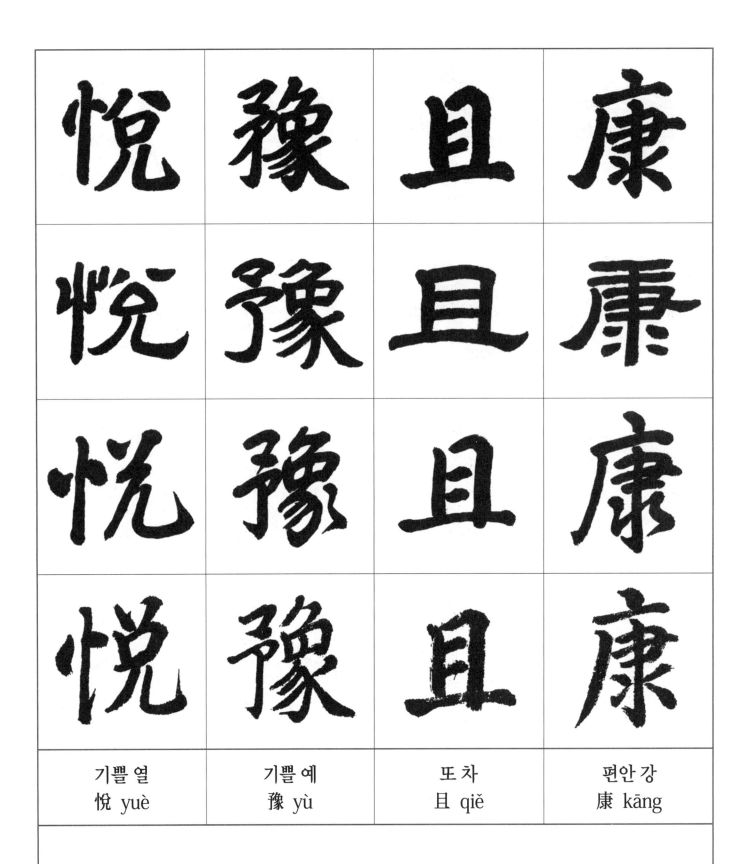

기쁠 열	기쁠 예	또 차	편안 강
悅 yuè	豫 yù	且 qiě	康 kāng

기쁘고도 편안하다.

They were so happy that they enjoyed good health naturally.

エツヨとよろこび シヤカウとまたやすし.

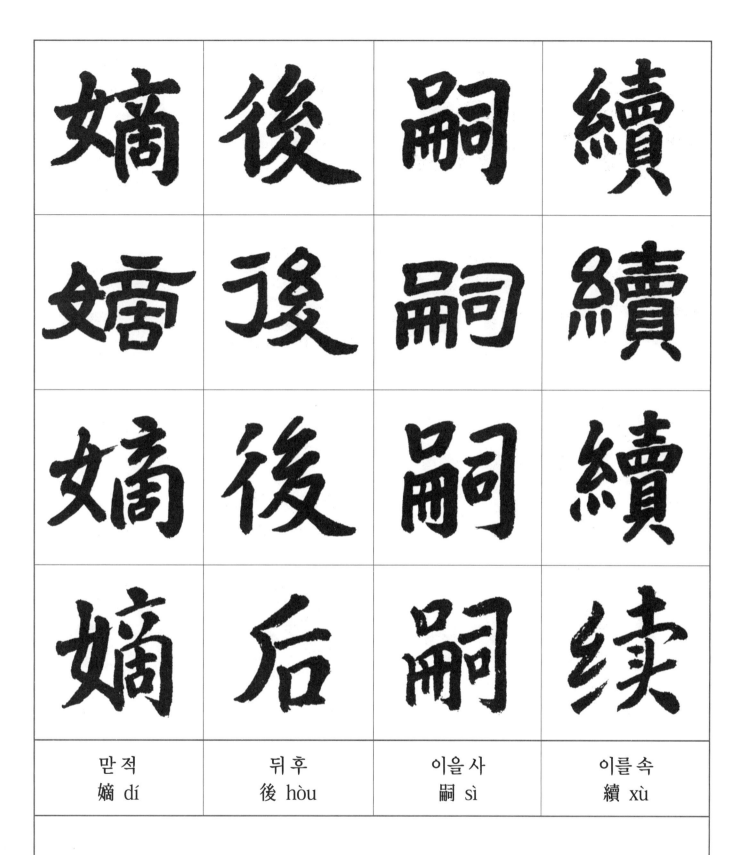

맏 적	뒤 후	이을 사	이를 속
嫡 dí	後 hòu	嗣 sì	續 xù

적장자는 가문의 맥을 이어

People, from generation to generation,

テキコウのはじめのこ．のちのこ シシヨクとつぎつぎ，

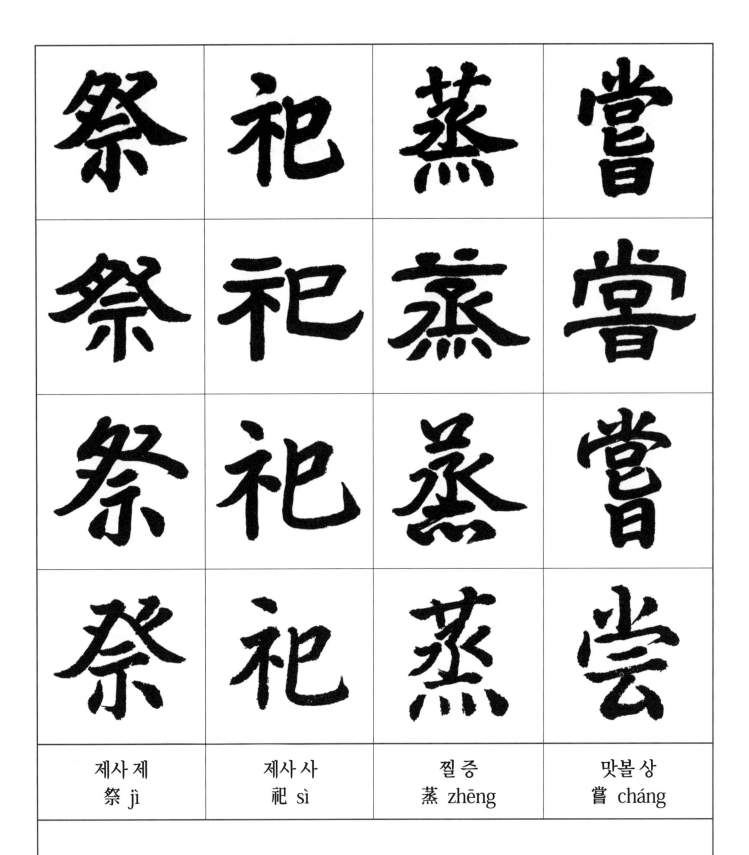

제사 제 祭 jì	제사 사 祀 sì	찔 증 蒸 zhēng	맛볼 상 嘗 cháng

겨울의 증(蒸)제사와 가을의 상(嘗)제사를 지낸다.

Never forget to offer sacrifices timely to gods and their ancestors in every season.

サイシと春のまつりし ショウシヤウと秋のまつりし. 冬のまつりす.

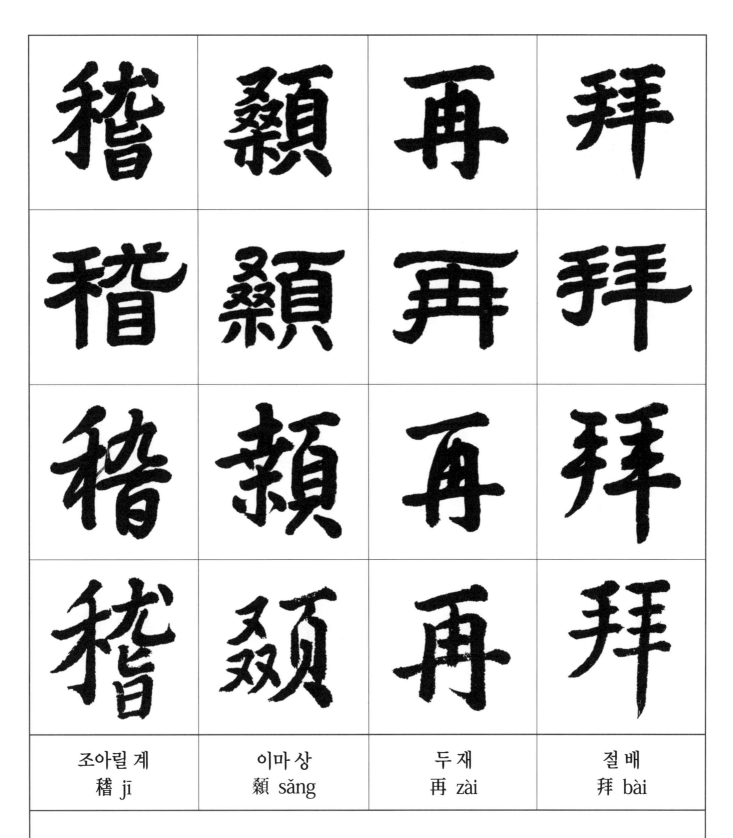

| 조아릴 계
稽 jī | 이마 상
顙 sǎng | 두 재
再 zài | 절 배
拜 bài |

이마를 조아려서 두 번 절하고

When the sacrifices were offered, they kowtowed to express their courtesy solemnly,

ケイサウとをがみ サイハとをがんで,

두려울 송 悚 sǒng	두려울 구 懼 jù	두려울 공 恐 kǒng	두려울 황 惶 huáng

두려워하고 공경한다.

They were full of awe and veneration and were in fear and trepidation.

ショウクとお それ キョウクワウとを.

편지 전	편지 첩	대쪽 간	중요할 요
牋 jiān	牒 dié	簡 jiǎn	要 yào

편지는 간단명료해야 하고

Letters and documents should be concise,

センテフのふだカンエウのふみ,

돌아볼 고	대답 답	살필 심	자상할 상
顧 gù	答 dá	審 shěn	詳 xiáng

안부를 묻거나 대답할 때에는 자세히 살펴서 명백히 해야 한다.

Answers to others questions should be in detail.

コタフとかへりみ. コたへて シムシヤウとつまびらかなり.

骸	垢	想	浴
骸	垢	想	浴
骸	垢	想	浴
骸	垢	想	浴
뼈 해 骸 hái	때 구 垢 gòu	생각 상 想 xiǎng	목욕 욕 浴 yù

몸에 때가 끼면 목욕할 것을 생각하고

People want to take a bath if they have got dirty,

カイクとみ. あかつきぬる時は サウヨクとゆあびんことをおもふ,

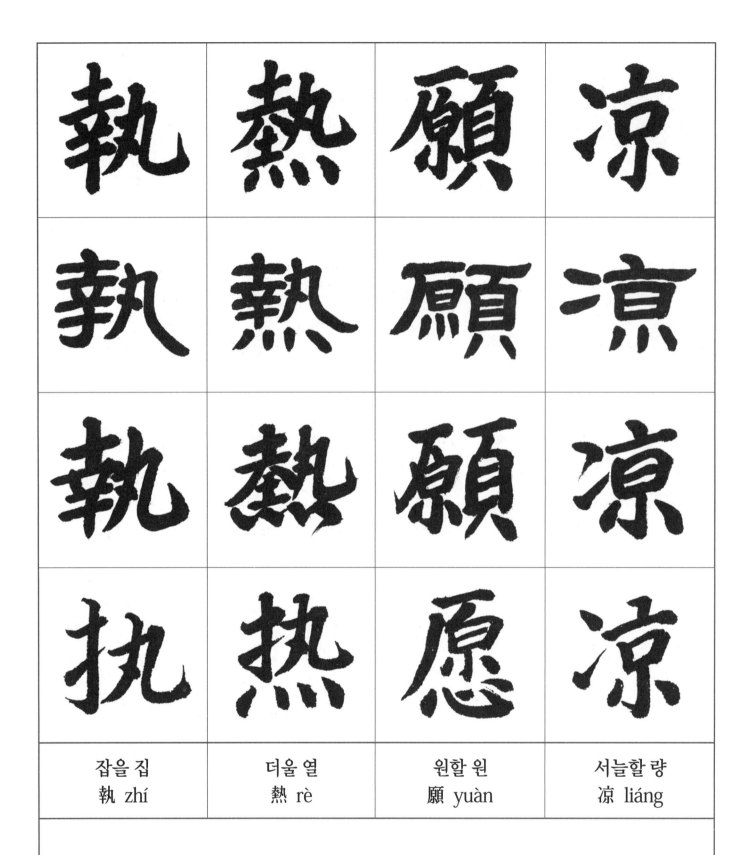

잡을 집 執 zhí	더울 열 熱 rè	원할 원 願 yuàn	서늘할 량 凉 liáng

뜨거운 것을 잡으면 시원하기를 바란다.

A hot thing in hands is hoped to become cool.

シフゼツとあつきにとつては グワンリヤとすゞしからんことをねがふ.

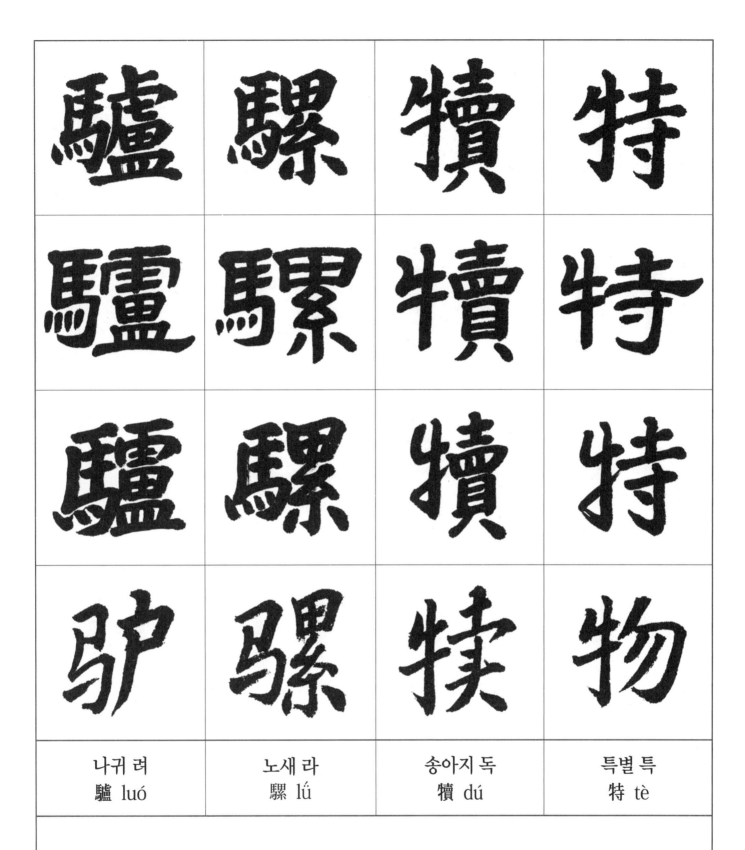

나귀 려	노새 라	송아지 독	특별 특
驢 luó	騾 lú	犢 dú	特 tè

나귀와 노새와 송아지와 소들이

When donkeys, mules, calves and bulls get startled,

ロラのうさぎうま　ドクトクのこうしのこ,

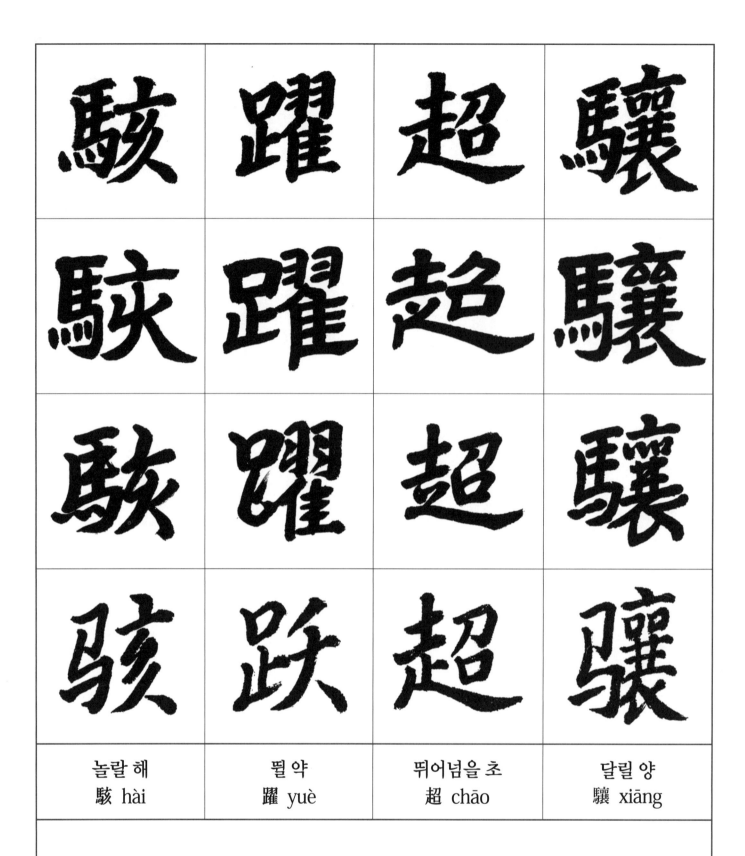

놀랄 해	뛸 약	뛰어넘을 초	달릴 양
駭 hài	躍 yuè	超 chāo	驤 xiāng

놀라서 뛰고 달린다.

The all possibly run wildly.

カイヤクとおどろき テウシヤウとうぐつく.

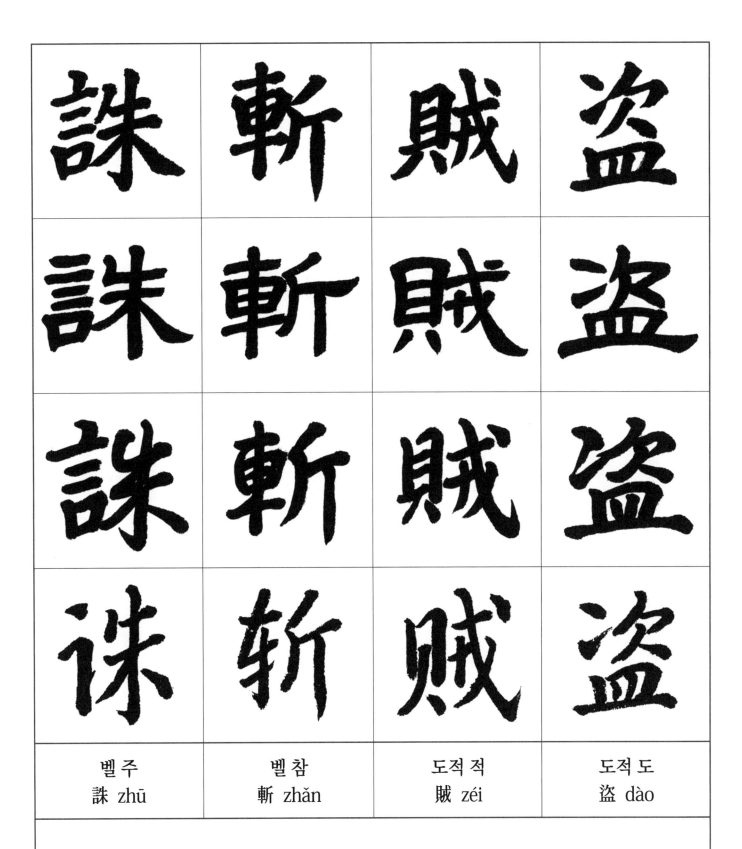

벨 주	벨 참	도적 적	도적 도
誅 zhū	斬 zhǎn	賊 zéi	盜 dào

도적을 처벌하고 베며

Governments are in charge of arresting rebels and escaped criminals,

ソクタウのぬすびとを チウサムとつみしきりて,

捕	獲	叛	亡
捕	獲	叛	亡
捕	獲	叛	亡
捕	获	叛	亡
잡을 포 捕 bǔ	얻을 획 獲 huò	배반할 반 叛 pàn	도망 망 亡 wáng

배반자와 도망자를 사로잡는다.

And killing the bandits usually.

ハンバウとそむきにぐるものをホクワクととらへえたり.

布	射	遼	丸
布	射	遼	丸
布	射	遼	丸
布	射	遼	丸
베포 布 bù	쏠사 射 shè	벗료 僚 liáo	탄환환 丸 wán

여포(呂布)의 활쏘기, 웅의료(熊宜僚)의 탄환 돌리기며

Lu Bu was adept in shooting arrows and Yi Liao at plying with pellets,

ホと云し人. シヤとゆみいレウと云し人. たまとる.

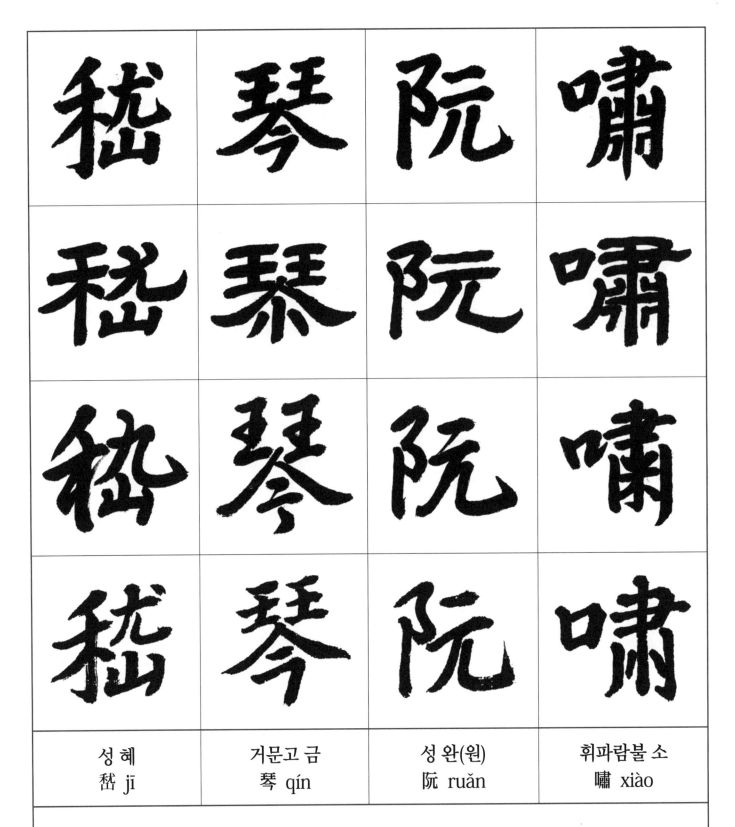

성 혜 嵆 jī	거문고 금 琴 qín	성 완(원) 阮 ruǎn	휘파람불 소 嘯 xiào

혜강(嵆康)의 거문고 타기, 완적(阮籍)의 휘파람은 모두 유명하다.

Ji Kang was good at plucking a certain musical instrument and Ruan Ji at whistling.

ケイと云し人. ことひきグエンと云し人. うそぶく.

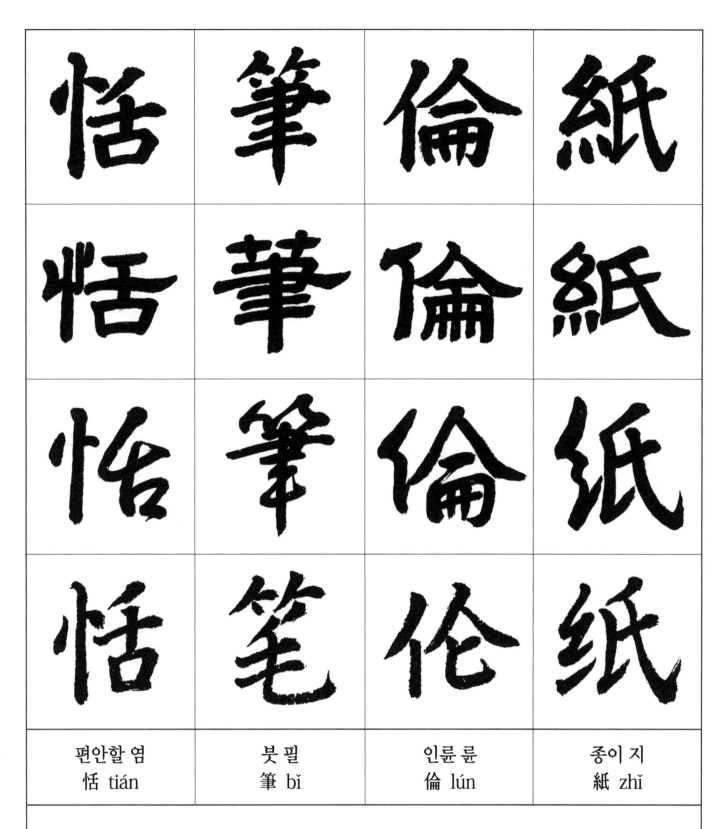

편안할 염	붓 필	인륜 륜	종이 지
恬 tián	筆 bǐ	倫 lún	紙 zhǐ

몽염(蒙恬)은 붓을 만들고 채륜(蔡倫)은 종이를 만들었고

Meng Tian was the first man to make writing brush and Cai Lun the first man to make paper,

テムと云し人. ふでゆいリンと云し人. かみすき,

鈞	巧	任	釣
鈞	巧	任	釣
鈞	巧	任	釣
钧	巧	任	钓
서른근 균 鈞 jūn	공교할 교 巧 qiǎo	맡길 임 任 rèn	낚시 조 釣 diào

임공자(任公子)는 낚시를 잘했다.

Ma Jun, a skilful craftsman, created a waterwheel and an ancient gentleman surnamed Ren was good at fishing.

キンと云し人. たくみし ジムと云し人. つりす.

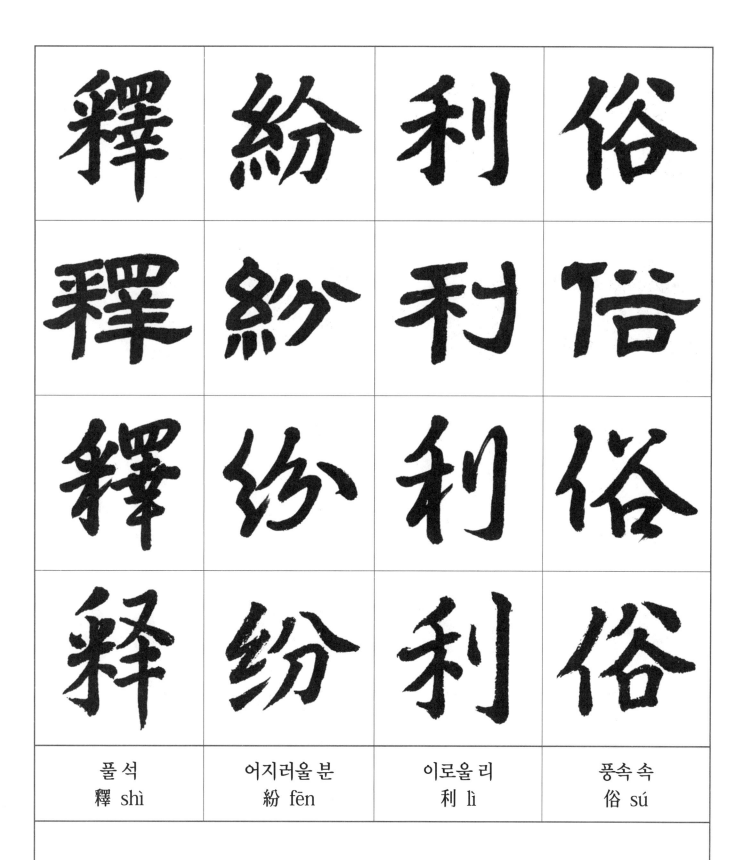

풀 석 釋 shì	어지러울 분 紛 fēn	이로울 리 利 lì	풍속 속 俗 sú

어지러움을 풀어 세상을 이롭게 하였으니

It is beneficial to society to settle disputes,

いきどほりをときて たみをりするに,

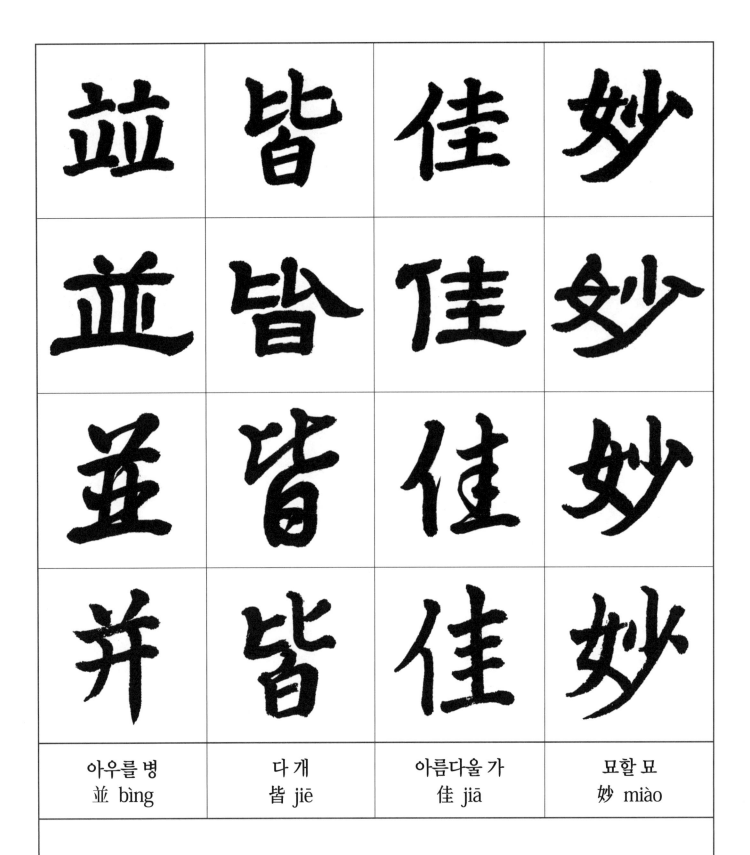

아우를 병	다 개	아름다울 가	묘할 묘
並 bìng	皆 jiē	佳 jiā	妙 miào

이들은 모두 다 아름답고 묘한 사람들이다.

Which is a good deed, but the way to settle disputes should be skilful.

ならびにみな よくたへなる.

毛	施	淑	姿
毛	施	淑	姿
毛	施	淑	姿
毛	施	淑	姿
털 모 毛 máo	베풀 시 施 shī	맑을 숙 淑 shū	자태 자 姿 zī

오나라 모장(毛嬙)과 월나라 서시(西施)는 자태가 아름답고

Both Mao Qiang and Xi Shi were outstanding beauties in ancient China :

バウと云し人. シと云し人 シユクシとよきかたちあり.

工	嚬	妍	笑
工	嚬	妍	笑
工	嚬	妍	笑
工	嚬	妍	笑
장인 공 工 gōng	찡그릴 빈 嚬 pín	고을 연 妍 yán	웃음 소 笑 xiào

찡푸림도 교모하고 웃음은 곱기도 하였다.

Frowning or smiling, they still looked charming and beautiful.

コウヒンとたくみにひそみ ケンセウとうるはしくわらふ.

年	矢	每	催
年	矢	每	催
年	矢	每	催
年	矢	每	催
해 년 年 nián	화살 시 矢 shǐ	매양 매 每 měi	재촉할 최 催 cuī

세월은 화살 같이 매양 빠르기를 재촉하건만

Time flies like an arrow and hastens people to their old age,

ネンシのとしのや マイサイとつねにもよほす.

복희 희	햇빛 휘	밝을 랑	빛날 요
羲 xī	暉 huī	朗 lǎng	曜 yào

햇빛은 밝고 빛나기만 하구나.

The sun shines overhead.

ギクヰのひのひかり. つきのひかり ラウエウとほがらかなり.

구슬 선 璇 xuán	구슬 기 璣 jī	달 현 懸 xuán	돌 알 斡 wò

선기옥형(璇璣玉衡)은 공중에 매달려 돌고

The Plough moves high in the sky,

センキのかゞやくほしは ケンアシとうつりめぐる

그믐 회 晦 huì	넋 백 魄 pò	고리 환 環 huán	비칠 조 照 zhào

어두움과 밝음이 돌고 돌면서 비춰준다.

The moon, whether full or not, illuminates the whole world.

クワイハクのつごもり. ついたち クワンセウとみゝがねの加にてらす.

指	薪	修	祐
指	薪	脩	祐
指	薪	修	祐
指	薪	修	祐
가리킬 지 指 zhǐ	섶 신 薪 xīn	닦을 수 修 xiū	복 우 祐 yòu

복을 닦는것이 나무섶과 불씨를 옮기는 데 비유될 정도라면

People should be useful and accumulate merit by good deeds,

シシンとたきゞをさしてシウイウとさいはひををさめ,

길 영 永 yǒng	평안할 수 綏 suí	길할 길 吉 jí	높을 소 邵 shào

길이 편안하여 상서로움이 높아지리라.

So that a peaceful and happy life can be permanently lived.

エイスとながくゆるくせりキシセウとよくうるはし.

矩	步	引	領
矩	步	引	領
矩	步	引	領
矩	步	引	領
법 구 矩 jǔ	걸음 보 步 bù	이끌 인 引 yǐn	거느릴 령 領 lǐng

걸음걸이를 바르게 하고 옷차림을 단정히 하여

When walking, people should be steady and easy in their manner.

クホののりの如にあゆみて インレイとひき. つくろふ.

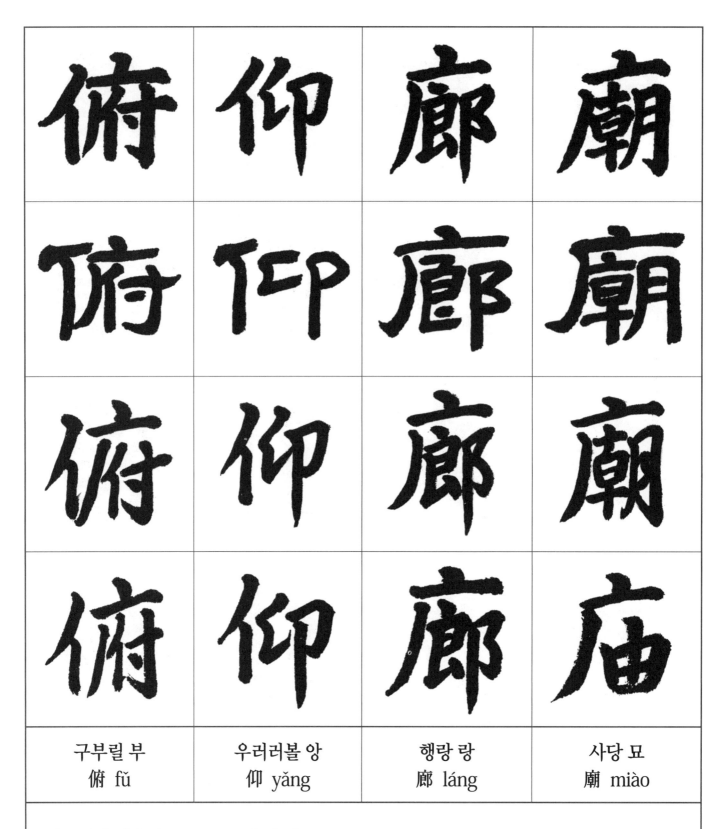

구부릴 부 俯 fǔ	우러러볼 앙 仰 yǎng	행랑 랑 廊 láng	사당 묘 廟 miào

낭묘(廊廟)에 오르고 내린다.

Whether bending bodies or raising heads, people should behave themselves as seriously as in temples

ラウベウのやしろに フギヤウとふし. あふぐ.

束	帶	矜	莊
束	帶	矜	莊
束	帶	矜	莊
束	帶	矜	庄
묶을 속 束 shù	띠 대 帶 dài	자랑 긍 矜 jīn	씩씩할 장 莊 zhuāng

따를 묶는 등 경건하게 하고

The dress people wear should look neat and dignified,

ソクタイとよそほひ キョウサウとつゝしみ. よそつて,

| 배회할 배
徘 pái | 배회할 회
徊 huái | 볼 첨
瞻 zhān | 바라볼 조
眺 tiào |

배회하며 우러러본다.

When taking walks or climbing high, people should pay attention to their appearances.

ハイクワイとたちもとほり セムテウとみ. みる.

| 외로울 고
孤 gū | 더러울 루
陋 lòu | 적을 과
寡 guǎ | 들을 문
聞 wén |

고루하고 배움이 적으면

Since I am limited in knowledge and ill-informed,

コロウといやしき時は クワブンときくことすくなし,

어리석을 우	어릴 몽	무리 등	꾸짖을 초
愚 yú	蒙 méng	等 děng	誚 qiào

어리석고 몽매한 자들과 같아서 남의 책망을 듣게 마련이다.

I might be like a benighted person to impress others ridiculously.

グモウとおろかにくらく トウセウとあまねくそしる.

謂	語	助	者
謂	語	助	者
謂	語	助	者
謂	语	助	者
이를 위 謂 wèi	말씀 어 語 yǔ	도울 조 助 zhù	놈 자 者 zhě

어조사라 이르는 것에는

Some quite frequently-used anxiliary words in Chines,

ことばのたすけと いふものは,

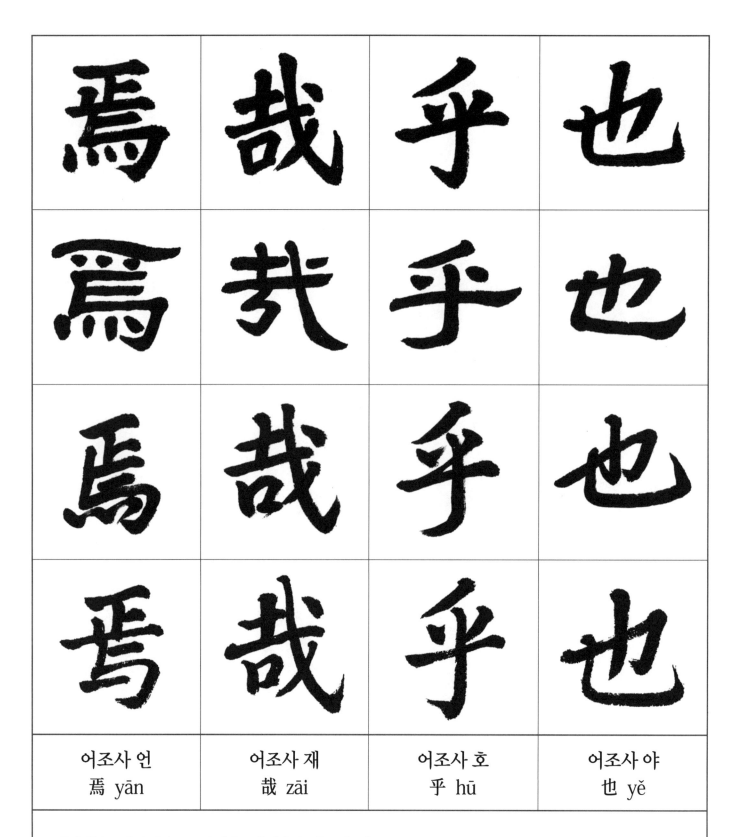

어조사 언 焉 yān	어조사 재 哉 zāi	어조사 호 乎 hū	어조사 야 也 yě

언(焉) 재(哉) 호(乎) 야(也)가 있다.

Are the four characters whose pronunciations are "Yan", "zai", "hu", and "Ye" separately.

エン, サイ, コ, ヤ.

解說 및 索引

千字文解說

1. 천지현황 天地는 玄黃이고/우주홍황 宇宙는 洪荒이라

 -하늘은 위에 있어 아득하고 그 빛은 검게 보이고, 땅은 아래에 있어 그 광채가 누렇게 보이며

 -하늘과 땅 사 이는 넓고 커서 끝이 없고 그 범위는 끝없이 넓고도 거친 것으로 생각한데서 기인한 것으로 보인다.

2. 일월영측 日月은 盈昃하고/진수열장 辰宿은 列張이라

 -해는 서쪽으로 기울고 달은 1개월 20일에 가득차면 점차 이지러진다. 이는 즉 우주의 섭리(이치)를 말하는 것이며

 -별들이 하늘에 벌려져 있다. 이것들이 끊임없이 순환운행하면서 널리분포되어 있는 것이다.

 辰(별 진) 宿(잘 숙, 별 수)

3. 한래서왕 寒來暑往하고/추수동장 秋收冬藏하니라

 -봄 여름 가을 겨울 4계절이 자연의 순환 법칙에 따라 더위가 가고 추위가 오며

 -가을에는 거두어들이고 겨울에는 저장하는 것으로 만물이 봄에는 나오고 여름에는 자라는 순환과정이다.

4. 윤여성세 閏餘로 成歲하고/율려조양 律呂로 調陽하니라

 -1년 4계절에서 남은 시각을 모아 윤달을 만들어 한해를 이루고

 -律은 陽이고 呂는 陰으로 이를 고르게 한다. 음양의 조화를 말하며 세시풍속서인 동국세시기에 윤달은 결혼하기 좋고
 수의를 만드는데 좋으며 모든 일에 거리낌 없는 달이라고 나와 있다.

5. 운등치우 雲騰하야 致雨하고/노결위상 露結하야 爲霜하니라

 -수증기가 올라가서 구름이 되고 냉기를 만나 비가 된다. 즉 자연의 이치를 말하는 것이며

 -이슬이 맺혀서 서리가 된다. 밤기운이 차가워지니 이슬이 서리로 맺혀지는 것이다.

6. 금생여수 金은 生麗水하고/옥출곤강 玉은 出崑岡하니라

 -금은 여수에서 나오고,(麗水는 중국 운남성 영창부에 속 했던 곳)

 -옥은 곤강에서 나온다.(崑岡은 중국의 산 이름)

7. 검호거궐 劍에는 號巨闕하고/주칭야광 珠에는 稱夜光하니라

 -거궐은 寶劍의 이름이다.(구야자가 지은 보검으로 조나라의 국보이며)

 -구슬의 빛이 밤에 빛나니 야광이라 일컫는다.(거궐은 보검을 말함)

8. 과진리내 果에는 珍李柰하고/채중개강 菜에는 重芥薑하니라

 -과실 중 에는 오얏과 벗이 진미가 으뜸임을 말하며

 -야채 중 에는 겨자와 생강이 진귀한 것이다. (추사 김정희 선생 시에 겨자, 생강 같은 야채를 가족과 같이 식사하는 것
 이 최고라고 했다.)

9. 해함하담 海는 鹹하고 河는 淡하며/인잠우상 鱗은 潛하고 羽는 翔하니라

 -바닷물은 짜고 민물은 담백하며(육지의 강물에 염분이 유입되 짜다)

 -비늘이 있는 물고기는 물속에 잠겨 살고, 날개 있는 새들은 공중에서 난다.

10. 용사화제 龍師火帝와/ 조관인황 鳥官人皇이라

–복희씨는 용으로써 관직을 표기하고 신농씨는 불로써 표기하였으며

–소호는 새로써 벼슬을 표기하고 황제는 인문을 갖추었으므로 인황이라 하였다.

11. 시제문자 始制文字하고/ 내복의상 乃服衣裳하니라

–복희씨의 신하 창힐이라는 사람이 새의 발자국을 보고 문자를 처음 만들었다하며

–웃옷과 치마를 입게 하니 황제가 의관을 지어 계급의 등급을 분별하고 위의를 엄숙하게 하였다.

12. 추위양국 推位讓國은/ 유우도당 有虞陶唐이니라

–벼슬을 미루고 나라를 사양하니 帝堯가 帝舜에게 전위하였고

–유우는 帝舜이요 도당은 帝堯다. 즉 중국 고대 제왕이다.

13. 조민벌죄 弔民伐罪는/ 주발은탕 周發殷湯이니라

–불쌍한 백성을 조문하고 죄가 있는 이를 벌을 하였고

–이를 벌한 사람은 주나라 무왕 발과 은나라의 탕왕이다.

14. 좌조문도 坐朝問道하고/ 수공평장 垂拱平章하니라

–조정에 앉아 문도로 나라를 다스리고

–공평 정대하게 밝게 다스림에 밝고 평화스럽게 다스리는 길은 겸손히 생각함을 말한다.

15. 애육여수 愛育黎首하고/ 신복융강 臣伏戎羌하니라

–백성을 사랑하여 양육하니(黎首는 백성을 가리킴)

–오랑캐들도 신하로 복종한다.(戎과 羌은 오랑캐들임)

16. 하이일체 遐邇壹體하야/ 솔빈귀왕 率賓歸王하니라

–멀고 가까운(遐邇) 나라가 일체가 되어 따르고

–거느리고 복종하여 왕에게 귀의한다.(率賓은 四海 안이란 뜻)

17. 명봉재수 鳴鳳은 在樹하고/ 백구식장 白駒는 食場하니라

–덕망이 미치니 봉황새가 나무에서 울고(봉황은 어진 임금이 나오면 나타난다는 길조이다)

–흰망아지(白駒)도 도덕이 감화되니 마당에서 풀을 먹는다.

18. 화피초목 化는 被草木하고/ 뇌급만방 賴는 及萬方하니라

–교화가 초목에도 미치고(주왕이 인자 후덕, 그 은택이 초목에 미침)

–어진 덕에 힘입음이 만방에 미친다.(萬方은 모든 나라를 말함)

19. 개차신발 蓋此身髮은/ 사대오상 四大五常이라

–무릇 인체를 구성하는 것은 몸과 터럭(身髮은 신체와 모발)이요

–그것을 통솔하는 마음은 네 가지 큰 것과 다섯 가지 떳떳함이 있다.(4大는 地·水·火·風, 五常은 仁·義·禮·智·信)

20. 공유국양 恭惟鞠養할지니/ 기감훼상 豈敢毁傷하리오

–공손이 키워주고 길러주심을 생각하니(鞠養은 몸소 키움)

–어찌감히 헐고 毁傷할 수 있으랴

21. 여모정렬 女는 慕貞烈하고/ 남효재량 男은 效才良하니라

-여자는 지조가 굳고 곧음을 사모하고

-남자는 재주와 어짐을 본받아야 한다.

22. 지과필개 知過면 必改하고/ 득능막망 得能이면 莫忘하라

-허물을 알면 반드시 고치고

-능함을 얻으면 잊지마라(자신이 능한 것에 자만하지 말라는 것임)

23. 망담피단 罔談彼短하고/ 미시기장 靡恃己長하라

-다른 사람의 단점을 말 하지 말고

-자기의 장점을 믿지 말라.(자신이 장점이 있다고 태만히 하지 말라)

24. 신사가복 信은 使可覆이오/ 기욕난량 器는 欲難量이니라

-약속은 실천할 수 있게 하고(논어에서 믿음이 의에 가까우면 약속한 말을 실천할 수 있다)

-기량은 헤아리기 어렵다.

25. 묵비사염 墨은 悲絲染하고/ 시찬고양 詩는 讚羔羊하니라

-묵자는 실이 물드는 것을 보고 슬퍼했고(묵자의 이름은 翟이다)

　(사람의 본성은 본래 선하지만 환경에 이끌려 악 하게 됨을 개탄함)

-시는 고양 편을 찬미했다.(羔羊은 어린양과 큰양)

　(고양은 시경 소남의 한 편명, 문왕의 교화를 입어 節·儉·正直·讚美)

26. 경행유현 景行은 維賢이오/ 극념작성 克念은 作聖이니라

-대도를 행하면 현자가 되고(景行은 훌륭한 행위 큰길)

-어진 언행과 수양을 쌓으면 성인이 된다.

27. 덕건명립 德建이면 名立하고/ 형단표정 形端이면 表正하니라

-덕이 서면 명예가 서고(실제가 있는 곳에 명예는 저절로 따른다.)

-형모가 단정하면 의표도 바르게 된다.(생김새가 단정하면 그림자도 바르고 단정하다.)

28. 공곡전성 空谷에 傳聲하고/ 허당습청 虛堂에 習聽하니라

-빈 골짜기서 악한 일을 하면 악한 일을 당하게 되고 소리치면 그대로 전해지고

-빈방에서 소리 내 면 울려서 잘 들린다.(착한 일을 하면 자연히 응하게 된다.)

29. 화인악적 禍는 因惡積이오/ 복록선경 福은 緣善慶이니라

-화는 악이 쌓임에 인연하고(화는 악행을 쌓았기 때문이며)

-복은 착한 경사에 인연한다.(복은 선행을 쌓은 뒤의 경사의 결과)

30. 척벽비보 尺璧은 非寶이니/ 촌음시경 寸陰을 是競하라

-한자의 구슬 일지라도 보물이 아니요

-한치의 짧은 시간이 더욱 귀중하니 아껴야한다.

※이 구절은 회남자의 "성인은 한 척이나 되는 보물을 귀하게 여기지 않고 촌음을 더욱 소중히 여긴다."에서 유래

31. 자부사군 資父事君에/ 왈엄여경 曰嚴與敬이니라

　－부모 섬김을 바탕으로 하여 임금을 섬기며

　－엄숙함과 공경함이 있어야 한다.(君師父一體란 임금 스승 부모 한몸)

32. 효당갈력 孝는 當竭力이오/ 충즉진명 忠은 則盡命이니라

　－효는 부모님을 섬기되 마땅히 힘을 다하고(雪裏求筍 孟宗之孝)

　－충성은 나라를 위해 목숨을 다 바쳐야 한다.(必死卽生 : 이순신 성웅)

33. 임심리박 臨深한 듯이 하며 履薄하고/ 숙흥온청 夙興하고 溫凊하라

　－깊은 물에 임하 듯 얇은 얼음을 밟는 듯이 하고

　－일찍 일어나 부모님이 잠자리가 따뜻한지 서늘한지 살핀다.

34. 사란사형 似蘭斯馨하고/ 여송지성 如松之盛하니라

　－난초와 같이 향기롭고(난향은 군자의 지조가 넓고 멂을 비유한다.)

　－소나무와 같이 성하리라.(늘푸른 소나무처럼 정정한 기상이여)

35. 천류불식 川流不息하고/ 연징취영 淵澄取暎하니라

　－냇물은 흘러 쉬지 않고(自彊不息과 같이 쉼 없이 열심히 하라)

　－못 물이 맑으면 비춰 볼 수 있다.(군자의 마음씨를 말함)

36. 용지약사 容止는 若思하고/ 언사안정 言辭는 安定하라

　－행동거지를 엄숙 하게 하여 생각하는 듯이 하고(몸가짐은 엄숙하게)

　－말소리도 조용하고 안정되어야 한다.(언사는 상세하고 안정되게)

37. 독초성미 篤初는 誠美하고/ 신종의령 愼終은 宜令하라

　－처음을 독실하게 함이 진실로 아름답고

　－마무리를 삼가서 마땅히 좋게 하라

　　※시경에 처음은 있지 않는 이가 없으나 능히 마침에 있는 이가 적다.

38. 영업소기 榮業은 所基이오/ 적심무경 籍甚無竟이니라

　－영화로운 사업의 터가 되는 바이고

　－좋은 명예가 끝이 없으리라.(無竟이란 한이 없음, 끝이 없음)

39. 학우등사 學優면 登仕하고/ 섭직종정 攝職從政하니라

　－배우고서 여유가 있으면 벼슬에 올라

　－직책을 갖고 정사에 종사하라.

40. 존이감당 存以甘棠하고/ 거이익영 去而益詠하니라

　－주나라소공이 남국의 팥배나무 아래에서 백성을 교화하였고

　－소공이 죽은 후 남국의 백성이 그의 덕을 추모하여 감당시를 읊었다.

41. 악수귀천 樂은 殊貴賤하고/ 예별존비 禮는 別尊卑하니라

　－음악은 귀천에 따라 다르고(등급은 천자 八佾, 제후 六佾, 대부 四佾)

　－예절은 높고 낮음을 분별한다.(조정에는 군신간 에 가정에도 예절이)

42. 상화하목 上和下睦하고/ 부창부수 夫唱婦隨하니라

　－윗사람이 온화하면 아랫사람도 화목하고(부모의 사랑, 아들은 효도)

　－남편은 선창하고 부인은 따른다.(부부간에 화목을 제일의 미덕으로)

43. 외수부훈 外受傅訓하고/ 입봉모의 入奉母儀하니라

　－밖에 나가서는 스승의 가르침을 받고(남자는 10세가 되면 나가 스승을 따라 배우고)

　－집에 들어가서는 어머니의 거동을 받든다.(여자는 10세가 되면 집안에서 어머니의 가르침을 따른다.)

44. 제고백숙 諸姑伯叔이오/ 유자비아 猶子는 比兒하라

　－모든 고모와 백부 숙부는(이는 아버지의 자매와 형제를 말한다.)

　－조카를 자기아이와 같이 대하여야한다.

45. 공회형제 孔懷는 兄弟이고/ 동기연지 同氣는 連枝니라

　－깊이 생각해 주는 형제는(형제간에 우애)

　－기운이 같고 마치 가지처럼 이어져 있다.

46. 교우투분 交友에 投分하고/ 절마잠규 切磨箴規하라

　－벗을 사귀어 정분을 나누고

　－절차탁마하며 바른말로 충고한다.(切磋琢磨 : 옥을 갈고 닦는다는 뜻)

47. 인자은측 仁慈隱惻하여/ 조차불리 造次에도 弗離하라

　－인자하고 측은하게 여기는 마음을(惻隱之心)

　－잠시라도 잊어서는 안된다.(造次는 아주 짧은 동안)

48. 절의염퇴 節義와 廉退는/ 전패비휴 顚沛도 匪虧하라

　－절개를 힘쓰고 의리를 지키며 청렴과 물러남은

　－엎어지고 자빠질 때에도 이지러짐이 있어서는 안 된다.

49. 성정정일 性靜하면 情逸하고/ 심동신피 心動하면 神疲하니라

　－성품이 고요하면 감정도 편안하고(하늘이 부여한 것이 性이요)

　－마음이 동하면 정신도 피로해진다.(환경에 적합한 상태를 和라한다.)

50. 수진지만 守眞하면 志滿하고/ 축물의이 逐物하면 意移하니라

　－참됨을 지키면 의지가 충만해지고

　－사물을 쫓으면 뜻이 옮겨진다.(물건을 탐내면 마음도 변한다.)

51. 견지아조 堅持雅操하면/ 호작자미 好爵自縻니라

　－바른 지조를 굳게 잡으면

　－좋은 벼슬이 저절로 따른다.(天爵을 닦으면 人爵이 저절로 이른다.)

52. 도읍화하 都邑은 華夏에/ 동서이경 東西의 二京이라

　－화하(중국)의 도읍은(華夏는 자기 나라를 높여 부르는 말)

　동쪽 서쪽에 두 수도가 있다.(동경에 낙양을, 서경에 장안을 둠)

53. 배망면락 背邙面洛하고/ 부위거경 浮渭據涇하니라

　－망산을 뒤에 두고 낙수를 앞에 두었고

　－위수에 띄우고 경수를 의지하고 있다.(동경 서경의 지리 환경 묘사)

54. 궁전반울 宮殿은 盤鬱하고/ 누관비경 樓觀은 飛驚이라

　－궁전이 빽빽하게 서려있고

　－누관은 마치 말이 놀라 날 듯 한 형상이다.

55. 도사금수 圖寫禽獸하고/ 화채선령 畵采仙靈하니라

　－새와 짐승을 그림으로 그렸고

　－신선과 신령을 그려 곱게 채색하였다.

56. 병사방계 丙舍는 傍啓하고/ 갑장대영 甲帳은 對楹이라

　－병사가 양 옆으로 열려져 있고(殿의 좌우에 있는 집)

　－갑장도 두 기둥 사이에 마주하고 있다.(진주로 꾸민 장막)

57. 사연설석 肆筵設席하고/ 고슬취생 鼓瑟吹笙하니라

　－자리를 펴고 방석을 진열해 놓으며

　－비파를 타고 생황을 분다.(宮殿 내부에서 거행되는 행사를 묘사)

58. 승계납폐 陞階納陛에/ 변전의성 弁轉은 疑星이라

　－문무백관이 계단으로 오르고 섬 뜰로 들어가니

　－고깔 관에서 반짝이는 구슬의 움직임이 별인가 의심된다.

59. 우통광내 右는 通廣內하고/ 좌달승명 左는 達承明하니라

　－오른쪽으로 광내와 통하고(廣內는 서적을 보관했던 전각)

　－왼쪽으로는 승명에 통한다.(承明은 서적 사서 교열했던 전각)

60. 기집분전 旣集墳典하고/ 역취군영 亦聚群英이라

　－이미 삼분과 오전을 모으고(墳典은 三皇五帝의 책, 성현이 쓴 책)

　－또한 여러 영재를 모았다.

61. 두고종례 杜藁鍾隸와/ 칠서벽경 漆書壁經이라

　－杜操가 만든 초서와 鍾繇가 만든 소 예서이고

　－대쪽에 옻칠로 쓴 글씨와 벽속에 감춰둔 경서이다.

62. 부라장상 府에는 羅將相하고/ 노협괴경 路에는 夾槐卿이라

　－府에는 장수와 정승이 늘어서 있고(將相은 장수와 재상)

　－길 양옆에는 槐와 卿이 자리하고 있다.(槐卿은 3공과 9경)

63. 호봉팔현 戶는 封八縣하고/ 가급천병 家는 給千兵이라

　－戶로 八縣을 봉해 주었고

　－집에는 천 명의 병사를 주었다.

64. 고관배련 高冠陪輦하고/ 구곡진영 驅轂振纓하니라

　　-높은 관을 쓴 이들이 임금의 수레를 모시고

　　-수레가 달릴 때 끈이 진동한다.

65. 세록치부 世祿은 侈富하고/ 거가비경 車駕는 肥輕이라

　　-대대로 祿을 받아 사치하고 부유하니(世祿은 대대로 녹을 받음)

　　-수레와 말이 살찌고 입은 옷은 가볍다.

66. 책공무실 策功은 茂實하야/ 늑비각명 勒碑刻銘하니라

　　-공로를 따져 실적에 힘쓰게 하고(茂實은 공로로 상을 많이 줌)

　　-碑를 만들어 명문을 새긴다.

67. 반계이윤 磻溪와 伊尹은/ 좌시아형 佐時하야 阿衡이라 하니라

　　-반계와 이윤은(磻溪는 강태공 여상이 은거한 곳. 이윤은 어진 재상)

　　-때를 도와서 공을 세워 재상이 되었다.(문왕은 강태공, 은왕은 이윤)

68. 엄택곡부 奄宅曲阜하니/ 미단숙영 微旦이면 孰營이리오

　　-곡부 땅에 거처를 마련하니(曲阜는 노나라 땅이고 주공이 큰 공을 세운 곡부에 도읍을 정함)

　　-주공 旦이 아니면 누가 경영하겠는가?

69. 환공광합 桓公은 匡合하야/ 제약부경 濟弱扶傾하니라

　　-환공은 바로잡고 규합하여(桓公은 관중을 등용, 부국강병을 이룸)

　　-약한 자를 구제하고 기우는 나라를 붙들어주었다.

70. 기회한혜 綺는 回漢惠하고/ 열감무정 說은 感武丁하니라

　　-綺里季는 한나라 惠帝를 돌려놓았고

　　-傅說은 武丁을 감동시켰다.

71. 준예밀물 俊乂는 密勿하야/ 다사식녕 多士로 寔寧이라

　　-준수하고 재주 있는 자의 경륜을 치밀하게 하니(密勿은 기밀참여자)

　　-많은 선비가 있어 나라가 편안하다.(俊乂는 재주 슬기 뛰어난 사람)

72. 진초경패 晉楚는 更覇하고/ 조위곤횡 趙魏는 困橫이라

　　-진나라와 초나라가 번갈아 패권을 잡았고

　　-조나라와 위나라는 연횡책으로 곤경에 빠졌다.(연횡책은 연합정책임)

73. 가도멸괵 假途하야 滅虢하고/ 천토회맹 踐土에서 會盟하니라

　　-다른 나라에 길을 빌려 괵나라를 멸망시키고

　　-천토에 모여 매세하였다.(피를 나누어 마시며 단결을 맹세하던 일)

74. 하준약법 何는 遵約法하고/ 한폐번형 韓은 弊煩刑이니라

　　-蕭何는 간소한 법으로 나라를 다스렸고

　　-韓非子는 번거러운 형벌에 피폐해졌다.

75. 기전파목 起翦頗牧은/ 용군최정 用軍이 最精하니라

　　－白起·王翦·廉頗·李牧
　　－용병술에 가장 정교하였다.

76. 선위사막 宣威沙漠하고/ 치예단청 馳譽丹靑하니라

　　－그 위업은 멀리 사막에 까지 퍼졌고(宣威란 위력을 떨침)
　　－단청으로 얼굴을 그려 명예를 드날렸다.(丹靑은 붉고 푸른색 칠)

77. 구주우적 九州는 禹跡이오/ 백군진병 百郡은 秦并이라

　　－아홉 주는 禹임금의 자취가 있고
　　－일 백 고을은 秦나라가 합병하였다.

78. 악종항대 嶽은 宗恒岱하고/ 선주운정 禪은 主云亭하니라

　　－五嶽은 恒山과 岱山을 祖宗으로 삼고
　　－封禪은 운운산과 정정산에 서주로 하였다.

79. 안문자새 雁門紫塞와/ 계전적성 鷄田赤城이라

　　－안문과 자새가 있고(雁門은 현재 산서성 북부지역에 있던 옛 지명)
　　－계전과 적성이 있다.(鷄田은 옹주에 적성은 기주 어복현의 옛 지명)

80. 곤지갈석 昆池碣石과/ 거야동정 鉅野洞庭이라

　　－곤지와 갈석이요(昆池는 중국 운남성에 있는 호수, 碣石은 산 이름)
　　－거야와 동정이다.(鉅野는 큰 늪지대, 洞庭은 호수이름)

81. 광원면막 曠遠은 綿邈하고/ 암수묘명 巖岫는 杳冥하니라

　　－광막하고 매우 멀며
　　－바위와 묏 부리가 높고 물이 아득하고 깊다.

82. 치본어농 治는 本於農하야/ 무자가색 務玆稼穡이라

　　－제왕이 정치 할 때 다스림은 농사를 근본으로 하니
　　－이에 곡식을 심고 거두는 일에 힘쓰게 한다.

83. 숙재남묘 俶載南畝하고/ 아예서직 我藝黍稷하니라

　　－비로서 남쪽 이랑에서 일을 하고(南畝는 남쪽 이랑)
　　－나는 기장과 피를 심었다.(黍稷은 기장과 피)

84. 세숙공신 稅熟貢新하고/ 권상출척 勸賞黜陟하라

　　－익은 곡식에 세금을 매기고 새로운 물건을 바치며
　　－권하고 상주며 내치기도 하고 올려주기도 한다.

85. 맹가돈소 孟軻는 敦素하고/ 사어병직 史魚는 秉直하니라

　　－孟軻는 본바탕을 돈독히 닦았고(맹가는 맹자 자사의 사사 받음)
　　－史魚는 직간을 잘하였다.(위나라 대부, 이름은 추, 자는 자어 임)

86. 서기중용 庶幾中庸하고/ 노겸근칙 勞謙謹勅하라

　　-중용에 가까이 가려면(中庸이란 어느 쪽에 치우치지 않고 중정함)

　　-근로하고 겸손하고 삼가고 경계하라.

87. 영음찰리 聆音察理하고/ 감모변색 鑑貌辨色하니라

　　-소리를 듣고 이치를 살피며(聆音이란 소리를 듣다.)

　　-모습을 보고 기색을 분별한다.(察理란 이치를 살피다.)

88. 이궐가유 貽厥嘉猷하고/ 면기지식 勉其祗植하라

　　-그 아름다운 계책을 주었으니(嘉猷란 좋은 계략)

　　-공경히 심기를 힘써라.

89. 성궁기계 省躬譏誡하리니/ 총증항극 寵增이면 抗極하니라

　　-자신의 몸을 반성해서 살피고 경계하며(譏誡란 비판과 경계)

　　-임금의 총애가 더할수록 극에 도달함을 우려하여야한다.

90. 태욕근치 殆辱近恥하면/ 임고행즉 林皐에 幸卽하라

　　-위태로움과 욕됨은 치욕에 가까우니(林皐란 산언덕,산림)

　　-숲 우거진 언덕으로 나아가야 한다.

91. 양소견기 兩疏는 見機하니/ 해조수핍 解組를 誰逼이리오

　　-두 疏씨는 기미를 알아차리고(兩疏란 소강과 소수를 말함)

　　-인끈을 풀고 물러감에 누가 핍박하겠는가.(解組란 벼슬을 내 놓음)

92. 삭거한처 索居閑處하고/ 침묵적료 沈默寂廖하니라

　　-한가롭게 거쳐하고 있으며(索居란 쓸쓸하게 홀로 있음)

　　-침묵을 지키고 고요하게 산다.(寂廖란 남들과 어울리지 않음)

93. 구고심론 求古尋論하고/ 산려소요 散慮逍遙하니라

　　-옛것을 구하여 찾고 의논하며

　　-잡된 생각은 버리고 한가로이 거닐며 노닌다.(소요란 유유히 즐김)

94. 흔주누견 欣奏累遣하고/ 척사환초 慼謝歡招하니라

　　-기쁜 일은 아뢰고 나쁜 일은 보내며

　　-슬픔은 사라지고 기쁨은 손짓하여 부른다.(慼謝란 슬픔이나 근심이 사라진다)

95. 거하적력 渠荷는 的歷하고/ 원망추조 園莽은 抽條하니라

　　-도랑의 연꽃은 곱고 분명하며(的歷이란 선명한 모양)

　　-동산의 풀은 가지가 뻗어 오른다.

96. 비파만취 枇杷는 晚翠하고/ 오동조조 梧桐은 早凋니라

　　-비파나무는 늦도록 푸르고(晚翠란 늦도록 푸르다)

　　-오동나무는 일찍 시든다.(早凋란 일찍 시든다)

97. 진근위예 陳根은 委翳하고/ 낙엽표요 落葉은 飄颻니라

–묵은 뿌리가 땅에 쌓이고 덮으며

–떨어지는 잎이 이리저리 나부낀다. (飄颻란 바람에 펄럭이는 모양)

98. 유곤독운 遊鯤은 獨運하고/ 능마강소 凌摩絳霄하니라

–鯤魚는 홀로 자유로이 노닐다가 (鯤은 북해의 물고기)

–붕새가 되어 붉은 하늘을 넘어서 날아간다. (絳霄는 붉은 하늘)

99. 탐독완시 耽讀翫市하고/ 우목낭상 寓目囊箱하니라

–저잣거리에 있는 책방에서 글 읽기를 즐기니

–눈으로 책을 보면 주머니와 상자에 책을 넣어둔 것과 같다.

100. 이유유외 易輶는 攸畏이니/ 속이원장 屬耳垣牆하니라

–말을 쉽고 가볍게 하는 것을 두려워하는 바이니

–귀가 담장에 붙어 있기 때문이다. (垣牆이란 울타리 또는 토담)

101. 구선손반 具膳飱飯하고/ 적구충장 適口充腸하니라

–반찬을 갖추어 밥을 먹으니

–입에 맞아 창자를 채운다. (適口란 음식의 맛이 입에 맞음)

102. 포어팽재 飽飫하면 烹宰하고/ 기염조강 饑하면 厭糟糠하니라

–배부르면 요리한 고기도 싫고 (飽飫란 질릴 때까지 먹음)

–굶주리면 지게미와 겨도 배부르게 먹는다. (糟糠은 지게미와 겨)

103. 친척고구 親戚과 故舊에/ 노소이량 老少는 異糧하니라

–친척과 옛 친구는 늙고 (故舊는 오래전부터 사귀어온 친구)

–젊음에 따라 음식을 달리한다.

104. 첩어적방 妾御는 績紡하고/ 시건유방 侍巾帷房하니라

–아내나 첩은 길쌈을 하고

–장막친 방 안에서 남편이 의관을 갖추는 것을 시중든다.

105. 환선원결 紈扇은 圓潔하고/ 은촉위황 銀燭은 煒煌하니라

–비단 부채는 둥글고 깨끗하며 (紈扇은 흰 비단으로 바른 부채)

–은빛 촛불은 빛나고 환하다. (煒煌은 환하게 빛나는 모양)

106. 주면석매 晝眠夕寐할세/ 남순상상 藍筍象牀이라

–낮에 졸고 저녁에 자니 (藍筍은 푸른 대쪽을 엮어서 만든 자리)

–푸른 대와 코끼리뼈로 꾸민 침상이다. (象牀은 상어로 장식한 침상)

107. 현가주연 弦歌酒讌에/ 접배거상 接杯舉觴하니라

–거문고와 비파로 노래하며 술로 잔치하고 (弦歌는 현악기에 맞추어 노래함)

–잔을 공손히 쥐고 두 손으로 들어 권한다.

108. 교수돈족 矯手頓足하니/ 열예차강 悅豫且康이라

　　－손을 들고 발을 구르며 춤추니

　　－기뻐하고 또한 편안하다. (悅豫는 기뻐하고 즐거워하다)

109. 적후사속 嫡後는 嗣續하고/ 제사증상 祭祀는 蒸嘗이라

　　－嫡子로 뒤를 이어(嗣續은 아버지의 뒤를 이음)

　　－제사에는 烝과 嘗이 있다. (烝은 겨울 제사, 嘗은 가을 제사)

110. 계상재배 稽顙再拜하고/ 송구공황 悚懼恐惶하니라

　　－이마를 조아리며 두 번 절하고(再拜는 두 번 절함)

　　－두려워하고 공경한다. (稽顙은 이마를 조아림)

111. 전첩간요 牋牒은 簡要하고/ 고답심상 顧答은 審祥하니라

　　－편지는 간단하고 긴요해야 하고(牋牒은 편지)

　　－묻고 답함은 살피고 자세히 하여야한다. (顧答은 묻고 답함)

112. 해구상욕 骸垢에는 想浴하고/ 집열원량 執熱하면 願凉하니라

　　－몸에 때가 끼면 목욕할 것을 생각하고(骸垢는 몸의 때)

　　－뜨거운 것을 잡으면 차지기를 원한다. (執熱은 뜨거운 것을 잡음)

113. 여라독특 驢騾犢特이/ 해약초양 駭躍超驤하니라

　　－나귀와 노새와 송아지가

　　－놀라 뛰고 달린다. (駭躍은 놀라 뛰고 달리는 모양)

114. 주참적도 誅斬賊盜하고/ 포획반망 捕獲叛亡하니라

　　－도적을 처벌하고 베며 배반하고(誅斬은 죄를 따져 죽임)

　　－도망한 자를 잡고 노획한다. (捕獲은 사로잡다)

115. 포사료환 布射僚丸과/ 혜금완소 嵇琴阮嘯라

　　－여포는 활을 잘 쏘았고 웅의료는 탄환을 잘 놀렸으며

　　－해강은 거문고를 잘 타고 완적은 휘파람을 잘 불었다.

116. 염필윤지 恬筆倫紙와/ 균교임조 鈞巧任釣라

　　－몽염은 붓을 만들고 채륜은 종이를 만들었으며

　　－마균은 기교가 있었고 임공자는 낚시를 만들었다.

117. 석분이속 釋紛利俗하니/ 병개가묘 竝皆佳妙니라

　　－어지러움을 풀고 세속을 이롭게 하니(釋紛은 어지러운 것을 풀다)

　　－아울러 모두 아름답고 묘하였다. (利俗은 세상의 사람들을 이롭게)

118. 모시숙자 毛施淑姿는/ 공빈연소 工顰姸笑라

　　－모장과 서시는 자태가 아름다워(毛施는 毛嬙과 西施로 美女 임)

　　－찡그리고 웃는 모습이 고왔다.

119. 연시매최 年矢每催나/ 희휘랑요 曦暉朗耀니라

　-해는 화살처럼 매양 재촉하고(年矢는 세월이 화살처럼 빠르다)

　-햇빛은 밝게 빛난다.(曦暉는 햇빛이 밝게 쉬지 않고 운행함)

120. 선기현알 璇璣懸斡하야/ 회백환조 晦魄環照하니라

　-선기옥형(璇璣玉衡)은 매달린 채 돌고

　-달이차고 이지러지기를 반복한다.(晦魄은 해가 순환하며 밝게 비춤)

121. 지신수우 指薪修祐하야/ 영수길소 永綏吉劭하니라

　-손가락으로 나무 섶의 불씨를 지피는 것은 선행을 닦아 복이 옴을 비유하니

　-오랫동안 편안하고 상서로움이 높아지리라(永綏 는 길이 편안함)

122. 구보인령 矩步引領하고/ 부앙낭묘 俯仰廊廟하니라

　-걸음을 바르게 하며 옷차림을 단정히 하고

　-정사를 보는 조정에서 오르고 내린다.(廊廟는 정사를 보는 곳)

123. 속대긍장 束帶矜莊하고/ 배회첨조 徘徊瞻眺하니라

　-예복을 갖춰 떳떳하고 씩씩한 몸가짐으로(束帶는 옷을 여미는 띠)

　-배회하니 사람들이 우러러본다.(矜莊은 몸을 바르게 가짐)

124. 고루과문 孤陋寡聞은/ 우몽등초 愚蒙等誚하니라

　-고루하고 배움이 적으면 어리석고(孤陋는 견문이 적어 세상물정에 어둡고 고집이 셈)

　-몽매한자와 똑같이 꾸짖는다.(愚蒙은 어리석고 무지몽매하다는 말)

125. 위어조자 謂語助者는/ 언재호야 焉哉乎也이니라

　-어조사라 이르는 것은(語助는 어조사)

　-焉, 哉, 乎, 也 자 이다.

	孤	외로울	고	251
	藁	짚	고	125
곡	谷	골	곡	59
	曲	굽을	곡	139
	轂	바퀴통	곡	132
곤	鵾	곤계	곤	199
	困	곤한	곤	148
	昆	맏	곤	163
	崑	메	곤	16
공	功	공	공	135
	公	공변될	공	141
	恭	공손	공	43
	孔	구멍	공	93
	拱	꽂을	공	32
	恐	두려울	공	224
	貢	바칠	공	171
	空	빌	공	59
	工	장인	공	240
과	果	열매	과	19
	寡	적을	과	251
	過	허물	과	47
관	冠	갓	관	131
	官	벼슬	관	24
	觀	볼	관	112
광	廣	넓을	광	121
	匡	바를	광	141
	曠	빌	광	165
	光	빛	광	18
괴	槐	회화나무	괴	128
괵	虢	나라	괵	149
교	巧	공교할	교	236
	矯	들	교	219
	交	사귈	교	95
구	具	갖출	구	205
	求	구할	구	189
	懼	두려울	구	224

	垢	때	구	227
	駒	망아지	구	38
	驅	몰	구	132
	矩	법	구	247
	九	아홉	구	157
	舊	옛	구	209
	口	입	구	206
국	國	나라	국	27
	鞠	칠	국	43
군	郡	고을	군	158
	軍	군사	군	154
	群	무리	군	124
	君	임금	군	65
궁	躬	몸	궁	181
	宮	집	궁	111
권	勸	권할	권	172
궐	厥	그	궐	179
	闕	대궐	궐	17
귀	貴	귀할	귀	85
	歸	돌아갈	귀	36
규	規	법	규	96
균	鈞	서른근	균	236
극	極	다할	극	182
	克	이길	극	56
근	近	가까울	근	183
	根	뿌리	근	197
	謹	삼갈	근	176
금	琴	거문고	금	234
	禽	새	금	113
급	及	미칠	급	40
	給	줄	급	130
긍	矜	자랑	긍	249
기	幾	거의	기	175
	璣	구슬	기	243
	其	그	기	180
	器	그릇	기	52

	氣	기운	기	94		當	마땅	당	67
	譏	나무랄	기	181		棠	아가위	당	83
	己	몸	기	50		堂	집	당	60
	綺	비단	기	143	대	岱	대산	대	159
	豈	어찌	기	44		對	대할	대	116
	旣	이미	기	123		帶	띠	대	249
	起	일어날	기	153		大	큰	대	42
	飢	주릴	기	208	덕	德	큰	덕	57
	基	터	기	79	도	圖	그림	도	113
	機	틀	기	185		途	길	도	149
길	吉	길할	길	246		道	길	도	31
금	金	쇠	금	15		都	도읍	도	107
난	難	어지러울	난	52		盜	도적	도	231
남	南	남녘	남	169		陶	질그릇	도	28
	男	사내	남	46	독	篤	도타울	독	77
납	納	들일	납	119		犢	송아지	독	229
낭	囊	주머니	낭	202		讀	읽을	독	201
내	奈	벗	내	19		獨	홀로	독	199
	內	안	내	121	돈	敦	도타울	돈	173
	乃	이에	내	26		頓	두드릴	돈	219
녀	女	계집	녀	45	동	冬	겨울	동	10
년	年	해	년	241		洞	골	동	164
념	念	생각할	념	56		東	동녘	동	108
녕	寧	편안할	녕	146		桐	오동나무	동	196
농	農	농사	농	167		動	움직일	동	102
능	能	능할	능	48		同	한가지	동	94
다	多	많을	다	146	두	杜	막을	두	125
단	端	끝	단	58	득	得	얻을	득	48
	丹	붉을	단	156	등	等	무리	등	252
	旦	아침	단	140		騰	오를	등	13
	短	짧을	단	49		登	오를	등	81
달	達	통달	달	122	라	騾	노새	라	229
담	談	말씀	담	49		羅	벌릴	라	127
	淡	맑을	담	21	락	洛	낙수	락	109
답	答	대답	답	226		落	떨어질	락	198
당	唐	나라	당	28	란	蘭	난초	란	71

람	藍	쪽	람	216
랑	朗	밝을	랑	242
	廊	행랑	랑	248
래	來	올	래	9
량	兩	두	량	185
	凉	서늘할	량	228
	糧	양식	량	210
	良	어질	량	46
	量	헤아릴	량	52
려	黎	검을	려	33
	麗	고울	려	15
	驢	나귀	려	229
	慮	생각	려	190
	呂	풍류	려	12
력	歷	지날	력	193
	力	힘	력	67
련	輦	수레	련	131
	連	연할	련	94
렬	列	벌릴	렬	8
	烈	매울	렬	45
렴	廉	청렴할	렴	99
령	領	거느릴	령	247
	聆	들을	령	177
	靈	신령	령	114
	令	하여금	령	78
례	隷	글씨	례	125
	禮	예도	례	86
로	路	길	로	128
	老	늙을	로	210
	勞	수고로울	로	176
	露	이슬	로	14
록	祿	녹	록	133
론	論	의논할	론	189
뢰	賴	힘입을	뢰	40
료	遼	멀	료	233
	寥	고요할	료	188
룡	龍	용	룡	23
루	累	누끼칠	루	191
	樓	다락	루	112
	陋	더러울	루	251
류	流	흐를	류	73
륜	倫	인륜	륜	235
률	律	법	률	12
륵	勒	새길	륵	136
릉	凌	능멸할	릉	200
리	理	다스릴	리	177
	離	떠날	리	98
	履	밟을	리	69
	李	오얏	리	19
	利	이로울	리	237
린	鱗	비늘	린	22
림	林	수풀	림	184
	臨	임할	림	69
립	立	설	립	57
마	磨	갈	마	96
	摩	만질	마	200
막	莫	말	막	48
	邈	멀	막	165
	漠	아득할	막	155
만	滿	가득할	만	103
	晚	늦을	만	195
	萬	일만	만	40
망	亡	도망	망	232
	罔	말	망	49
	邙	뫼	망	109
	忘	잊을	망	48
	莽	풀	망	194
매	每	매양	매	241
	寐	잘	매	215
맹	孟	맏	맹	173
	盟	맹세	맹	150
면	面	낯	면	109

	綿	솜	면	165
	眠	졸	면	215
	勉	힘쓸	면	180
멸	滅	멸할	멸	149
명	命	목숨	명	68
	明	밝을	명	122
	銘	새길	명	136
	冥	어두울	명	166
	鳴	울	명	37
	名	이름	명	57
모	貌	모양	모	178
	慕	사모할	모	45
	母	어머니	모	90
	毛	털	모	239
목	木	나무	목	39
	目	눈	목	202
	牧	칠	목	153
	睦	화목할	목	87
몽	蒙	어릴	몽	252
묘	妙	묘할	묘	238
	廟	사당	묘	248
	杳	아득할	묘	166
	畝	이랑	묘	169
무	茂	성할	무	135
	無	없을	무	80
	武	호반	무	144
	務	힘쓸	무	168
묵	墨	먹	묵	53
	默	잠잠할	묵	188
문	文	글월	문	25
	聞	들을	문	251
	門	문	문	161
	問	물을	문	31
물	物	만물	물	104
	勿	말	물	145
미	靡	아닐	미	50

	美	아름다울	미	77
	縻	얽어맬	미	106
	微	작을	미	140
민	民	백성	민	29
밀	密	빽빽할	밀	145
박	薄	엷을	박	69
반	磻	돌	반	137
	飯	밥	반	205
	叛	배반할	반	232
	盤	소반	반	111
발	髮	터럭	발	41
	發	필	발	30
방	傍	곁	방	115
	紡	길쌈	방	211
	方	모	방	40
	房	방	방	212
배	背	등	배	109
	陪	모실	배	131
	徘	배회할	배	250
	杯	잔	배	218
	拜	절	배	223
백	魄	넋	백	244
	伯	맏	백	91
	百	일백	백	158
	白	흰	백	38
번	煩	번거로울	번	152
벌	伐	칠	벌	29
법	法	법	법	151
벽	璧	구슬	벽	63
	壁	벽	벽	126
변	弁	고깔	변	120
	辨	분변할	변	178
별	別	다를	별	86
병	兵	군사	병	130
	丙	남녘	병	115
	幷	아우를	병	158

	並	아우를	병	238
	秉	잡을	병	174
보	步	걸음	보	247
	寶	보배	보	63
복	覆	덮을	복	51
	福	복	복	62
	伏	엎드릴	복	34
	服	입을	복	26
본	本	근본	본	167
봉	奉	받들	봉	90
	封	봉할	봉	129
	鳳	새	봉	37
부	俯	구부릴	부	248
	浮	뜰	부	110
	府	마을	부	127
	富	부자	부	133
	扶	붙들	부	142
	傅	스승	부	89
	婦	아내	부	88
불	不	아닐	불	73
	弗	아닐	불	98
부	父	아비	부	65
	阜	언덕	부	139
	夫	지아비	부	88
분	分	나눌	분	95
	墳	무덤	분	123
	紛	어지러울	분	237
비	比	견줄	비	92
	飛	날	비	112
	卑	낮을	비	86
	碑	비석	비	136
	枇	비파나무	비	195
	肥	살찔	비	134
	悲	슬플	비	53
	匪	아닐	비	100
	非	아닐	비	63

빈	賓	손	빈	36
	嚬	찡그릴	빈	240
사	似	같을	사	71
	四	넉	사	42
	辭	말씀	사	76
	沙	모래	사	155
	謝	물러갈	사	192
	肆	베풀	사	117
	仕	벼슬	사	81
	思	생각	사	75
	士	선비	사	146
	師	스승	사	23
	絲	실	사	53
	射	쏠	사	233
	寫	쓸	사	113
	史	역사	사	174
	斯	이	사	71
	嗣	이을	사	221
	事	일	사	65
	祀	제사	사	222
	舍	집	사	115
	使	하여금	사	51
산	散	흩을	산	190
	翔	날	상	22
상	常	떳떳할	상	42
	嘗	맛볼	상	222
	箱	상자	상	202
	賞	상줄	상	172
	傷	상할	상	44
	想	생각	상	227
	相	서로	상	127
	霜	서리	상	14
	上	윗	상	87
	顙	이마	상	223
	詳	자세할	상	226
	觴	잔	상	218

274

	淑	맑을	숙	239
	俶	비로소	숙	169
	叔	아저씨	숙	91
	夙	이를	숙	70
	熟	익을	숙	171
	宿	잘	숙	8
순	筍	댓순	순	216
슬	瑟	비파	슬	118
습	習	익힐	습	60
승	陞	오를	승	119
	承	이을	승	122
시	詩	글	시	54
	時	때	시	138
	侍	모실	시	212
	恃	믿을	시	50
	施	베풀	시	239
	始	비로소	시	25
	是	이	시	64
	市	저자	시	201
	矢	화살	시	241
식	食	밥	식	38
	息	쉴	식	73
	植	심을	식	180
	寔	이	식	146
신	神	귀신	신	102
	身	몸	신	41
	信	믿을	신	51
	愼	삼갈	신	78
	新	새로울	신	171
	薪	섶	신	245
	臣	신하	신	34
실	實	열매	실	135
심	深	깊을	심	69
	心	마음	심	102
	審	살필	심	226
	甚	심할	심	80

	尋	찾을	심	189
아	我	나	아	170
	雅	바를	아	105
	兒	아이	아	92
	阿	언덕	아	138
	惡	모질	악	61
악	嶽	큰산	악	159
	樂	풍류	악	85
안	雁	기러기	안	161
	安	편안	안	76
알	斡	돌	알	243
암	巖	바위	암	166
앙	仰	우러러볼	앙	248
애	愛	사랑	애	33
야	野	들	야	164
	夜	밤	야	18
	也	이끼	야	254
약	若	같을	약	75
	躍	뛸	약	230
	弱	약할	약	142
	約	요약할	약	151
양	養	기를	양	43
	驤	달릴	양	230
	陽	볕	양	12
	讓	사양	양	27
	羊	양	양	54
어	語	말씀	어	253
	御	모실	어	211
	魚	물고기	어	174
	飫	배부를	어	207
	於	어조사	어	167
언	言	말씀	언	76
	焉	어조사	언	254
엄	奄	문득	엄	139
	嚴	엄할	엄	66
업	業	업	업	79

276

음	한자	뜻	음	쪽		음	한자	뜻	음	쪽
위	魏	나라	위	148			二	두	이	108
	委	맡길	위	197			而	말이을	이	84
	位	벼슬	위	27			易	쉬울	이	203
	煒	빛날	위	214			以	써	이	83
	渭	위수	위	110			移	옮길	이	104
	威	위엄	위	155			伊	저	이	137
	謂	이를	위	253			貽	줄	이	179
	爲	할	위	14		익	益	더할	익	84
유	帷	장막	유	212		인	人	사람	인	24
	猷	꾀	유	179			仁	어질	인	97
	遊	놀	유	199			引	이끌	인	247
	攸	바	유	203			因	인할	인	61
	維	얽을	유	55		일	日	날	일	7
	惟	오직	유	43			逸	편안할	일	101
	猶	오히려	유	92			壹	한	일	35
	有	있을	유	28		임	任	맡길	임	236
	輶	가벼울	유	203		입	入	들	입	90
육	育	기를	육	33		자	字	글자	자	25
윤	尹	다스릴	윤	137			者	놈	자	253
	閏	윤달	윤	11			紫	붉을	자	161
융	戎	오랑캐	융	34			慈	사랑할	자	97
은	殷	나라	은	30			自	스스로	자	106
	隱	숨을	은	97			子	아들	자	92
	銀	은	은	214			玆	이	자	168
음	陰	그늘	음	64			姿	자태	자	239
	音	소리	음	177			資	재물	자	65
읍	邑	고을	읍	107		작	爵	벼슬	작	106
의	儀	거동	의	90			作	지을	작	56
	意	뜻	의	104		잠	箴	경계할	잠	96
	宜	마땅	의	78			潛	잠길	잠	22
	義	옳을	의	99		장	藏	감출	장	10
	衣	옷	의	26			章	글월	장	32
	疑	의심할	의	120			長	길	장	50
이	邇	가까울	이	35			墻	담	장	204
	耳	귀	이	204			場	마당	장	38
	異	다를	이	210			張	베풀	장	8

	莊	씩씩할	장	249
	帳	장막	장	116
	將	장수	장	127
	腸	창자	장	206
재	再	두	재	223
	載	실을	재	169
	哉	어조사	재	254
	在	있을	재	37
	宰	재상	재	207
	才	재주	재	46
적	寂	고요할	적	188
	的	과녁	적	193
	績	길쌈	적	211
	賊	도적	적	231
	適	마침	적	206
	嫡	맏	적	221
	赤	붉을	적	162
	積	쌓을	적	61
	跡	자취	적	157
	籍	호적	적	80
전	轉	구를	전	120
	田	밭	전	162
	典	법	전	123
	顚	엎어질	전	100
	翦	자를	전	153
	殿	전각	전	111
	傳	전할	전	59
	牋	편지	전	225
절	切	간절	절	96
	節	마디	절	99
접	接	접할	접	218
정	靜	고요	정	101
	貞	곧을	정	45
	庭	뜰	정	164
	情	뜻	정	101
	正	바를	정	58

	丁	장정	정	144
	政	정사	정	82
	亭	정자	정	160
	精	정할	정	154
	定	정할	정	76
제	濟	건널	제	142
	諸	모두	제	91
	弟	아우	제	93
	帝	임금	제	23
	祭	제사	제	222
	制	지을	제	25
조	條	가지	조	194
	調	고를	조	12
	組	끈	조	186
	趙	나라	조	148
	釣	낚시	조	236
	助	도울	조	253
	眺	바라볼	조	250
	照	비칠	조	244
	鳥	새	조	24
	凋	시들	조	196
	朝	아침	조	31
	早	이를	조	196
	操	잡을	조	105
	弔	조문할	조	29
	糟	지게미	조	208
	造	지을	조	98
족	足	발	족	219
존	尊	높을	존	86
	存	있을	존	83
종	宗	마루	종	159
	終	마칠	종	78
	鍾	쇠북	종	125
	從	좇을	종	82
좌	佐	도울	좌	138
	坐	앉을	좌	31

	左	왼	좌	122
죄	罪	허물	죄	29
주	州	고을	주	157
	珠	구슬	주	18
	晝	낮	주	215
	周	두루	주	30
	誅	벨	주	231
	酒	술	주	217
	奏	아뢸	주	191
	主	임금	주	160
	宙	집	주	6
준	遵	좇을	준	151
	俊	준걸	준	145
중	中	가운데	중	175
	重	무거울	중	20
즉	卽	곧	즉	184
	則	곧	즉	68
증	增	더할	증	182
	蒸	찔	증	222
지	指	가리킬	지	245
	枝	가지	지	94
	持	가질	지	105
	之	갈	지	72
	祇	공경	지	180
	止	그칠	지	75
	地	땅	지	5
	志	뜻	지	103
	池	못	지	163
	知	알	지	47
	紙	종이	지	235
직	直	곧을	직	174
	職	벼슬	직	82
	稷	피	직	170
진	晉	나라	진	147
	秦	나라	진	158
	盡	다할	진	68

	振	떨칠	진	132
	陳	묵을	진	197
	辰	별	진	8
	珍	보배	진	19
	眞	참	진	103
집	集	모을	집	123
	執	잡을	집	228
징	澄	맑을	징	74
차	且	또	차	220
	次	버금	차	98
	此	이	차	41
찬	讚	기릴	찬	54
찰	察	살필	찰	177
참	斬	벨	참	231
창	唱	부를	창	88
채	菜	나물	채	20
	彩	채색	채	114
책	策	꾀	책	135
처	處	곳	처	187
척	戚	겨레	척	209
	慼	슬플	척	192
	陟	오를	척	172
	尺	자	척	63
천	川	내	천	73
	踐	밟을	천	150
	千	일천	천	130
	賤	천할	천	85
	天	하늘	천	5
첨	瞻	볼	첨	250
첩	妾	첩	첩	211
	牒	편지	첩	225
청	聽	들을	청	60
	淸	서늘할	청	70
	靑	푸를	청	156
체	體	몸	체	35
초	誚	꾸짖을	초	252

	閑	한가할	한	187
	漢	한수	한	143
함	鹹	짤	함	21
합	合	합할	합	141
항	抗	겨룰	항	182
	恒	항상	항	159
해	駭	놀랄	해	230
	海	바다	해	21
	骸	뼈	해	227
	解	풀	해	186
행	幸	갈	행	184
	行	다닐	행	55
허	虛	빌	허	60
현	玄	검을	현	5
	縣	고을	현	129
	懸	달	현	243
	賢	어질	현	55
	絃	줄	현	217
협	俠	낄	협	128
형	兄	맏	형	93
	衡	저울대	형	138
	馨	향기멀리퍼질	형	71
	刑	형벌	형	152
	形	형상	형	58
혜	嵇	성	혜	234
	惠	은혜	혜	143
호	乎	어조사	호	254
	號	이름	호	17
	好	좋을	호	106
	戶	지게	호	129
홍	洪	넓을	홍	6
화	畫	그림	화	114

화	化	될	화	39
	火	불	화	23
	華	빛날	화	107
	禍	재앙	화	61
	和	화할	화	87
환	環	고리	환	244
	桓	굳셀	환	141
	歡	기쁠	환	192
	丸	탄환	환	233
	紈	흰깁	환	213
황	荒	거칠	황	6
	黃	누를	황	5
	惶	두려울	황	224
	煌	빛날	황	214
	皇	임금	황	24
회	晦	그믐	회	244
	回	돌아올	회	143
	會	모을	회	150
	徊	배회할	회	250
	懷	품을	회	93
획	獲	얻을	획	232
횡	橫	비낄	횡	148
효	效	본받을	효	46
	孝	효도	효	67
후	後	뒤	후	221
훈	訓	가르칠	훈	89
훼	毀	헐	훼	44
휘	暉	햇빛	휘	242
휴	虧	이지러질	휴	100
흔	欣	기쁠	흔	191
흥	興	일어날	흥	70
희	羲	복희	희	242

作·家·略·歷

友村 朴 商 賢 Park Sang Hyun

雅號 : 友村, 友文, 글벗
堂號 : 硏塾齋

■학력 및 학위

- 연세대 행정학 석사 · 연세대 법무대학원(법무 고위자과정 수료)
- KAZAKHSTAN 국립대 명예행정학 박사
- 서울시립대 어학원 영어 원어민 연수과정 수료
- 원광대 동양학대학원 서예문인화 전문과정 전공
- 한국한문교사중앙연수원 經書 修學(국가공인 師範. 人性지도사)교육위원

■경력

- 서울특별시 부이사관 명퇴(시 기획관리실 상하수국 5개 구청 근속)
- 아태정책연구원 이사 역임 · 남북문화교류협회 자문위원
- 연세대 행정대학원 사법공안학회 부회장
- 연세대 총동문회 상임이사
- (주)상록수기업, 평원기업 전무이사 역임
- 서울보건대 직업윤리, 나주대(서울학습관) 서예, 금천문화원 서예 강사(전)

■서예 · 문인화 · 詩 등

- 한국서가협회 초대작가 · 심사 역임, 京畿서예전람회 초대작가 · 심사 역임
- 국민예술협회, 한중서화부흥협회, 화홍시서화대전, 서도협회 충청서도전 이사 · 심사
- 제9회 님의침묵서예대전 심사위원장 역임 · 서울특별시 시우회 서우회장
- 개인전 3회(한국미술관, Chicago, 주일한국대사관 초대전) Paris France, 한중일, 대만영춘휘호전, 한중명인서화인교류전(화홍시서화협회) 등 45회
- 충남 보령시 개화예술공원 好學讚歌 시비 立碑. 노량진수원지터 石文 등
- 서예박물관(이승만대통령 시), 서울적십자사, 연세대, 충남도청, 홍성역사관 소장
- 출향작가 홍성초대전(추진위원장), 재경홍성고 동문회 초대 출연 개인초대전
- 중국비림 입비(성웅 이순신 시), 세종대왕 후손 翠琅公 晚吉 基碑 등
- 일월서단전, 한국미술관 초대전, 서화원로 초대전, 달리는 문화열차 인천국제전
- 직지세계문자서예대전 초대전, 전주유니버시아드 초대전, 시집 2집 출간

■ 수훈및 수상

- 정부 근정포장, 대통령표창, 국무총리표창, 총무처장관상(서예), 서울시장표창(저술부문), 연세대 총장상(학술상), 문화대상(현대미술), 신인상(한국시서문학 시 등단), 삼절작가상, 예술인 대상, 봉사상(종로구청장), 서예부문 대상(대한민국서화예술인회), 최우수상(서가협 경기지회전), 한국서가협회 공모전 연 특선 2회, 공무원서화전 입상, 동아미술제 입상, 2010 베스트 이노베이션 문예부문 수상(스포츠서울), 현대미술협회 초대작가상, 2014 화홍시서화대전 초대작가상(경기도의회 의장상), 현대미술초대작가상, 연세대 행정대학원장상(성적 최우수상)

■ 현재

- 한국미술협회 정회원 · 한국한시협회 회원
- 한국예술문화원 이사, 아카데미 교수, 교육분과위원장 · 광화문광장 한글날휘호대회 운영위원
- 한국전례원 명예교수 · 힐링서예실 운영(인사동 파고다빌딩 204호)
- 동작문화원, 시립은평노인복지관, 청운 더이케어, 상도 3동, 충신교회 등 출강
- 만해 한용운 선사 기념사업회 이사

■ 저서 및 논문 · 한문해설

- 『소학필사교본』(한 · 영 · 일), 『시서화산책』, 『명심보감』, 『추구집』, 『한 세기의 도전』, 『직업인의 윤리와 소양』, 『시집』 2집(요술쟁이 구름아, 세월이 빚어낸 향취), 『별난천자문』(4체 필사 한 · 영 · 중 · 일어) 등 22권
- 『가정문제와 진단과 처방』(연세대 법무대학원 우수논문 선정) 외 다수
- 「우리의 사고를 한차원 업그레이드 하자」(홍성신문 초대 칼럼)
- 「노력은 천재를 만들고」(한국방송통신대학보사) 외 다수
- 이 충무공의 전공에 명나라 황제가 하사한 팔사품 10폭 병풍 해설
- 완당 김정희 선생이 필서하고 담론병서한 반야심경 서각작품 소고
- 세종대왕 후손 취은공 만길(晚吉)비문 찬서

■ 자격취득

- 발명지도사(한국민간자격협회), 노인복지사(한국민간자격협회)
- 인성지도사(한국한자교육연구회), 공인 한자사범 · 공인 훈장 1급(대한검정회)
- 전문예술강사 1급, 수석초대작가증, 캘리그라피 강사(한국예술문화원)

자택 : 06906 서울시 동작구 매봉로 134, 4동 606호(본동 신동아Ⓐ)
서실 : 03164 서울시 종로구 인사동길 5(파고다빌딩 204호)
전화 : 010-2336-5842 FAX : 02-723-1239
E-mail : pshwoochon@naver.com

저자와의
협의하에
인지생략

별 난 천 자 문

2017년 2월 10일 발행

글 쓴 이 ｜ 友村 朴商賢

　주　소 ｜ 서울시 종로구 인사동길 5
　　　　　　파고다빌딩 204호
　휴대폰 ｜ 010-2336-5842

발 행 처 ｜ 이화문화출판사

　주　소 ｜ 서울시 종로구 사직로10길 17
　　　　　　(내자동 인왕빌딩)
　전　화 ｜ 02-738-9880(대표전화)
　　　　　　02-732-7091~3(구입문의)
　F A X ｜ 02-738-9887
　홈페이지 ｜ www.makebook.net
　등록번호　제 300-2012-230호

값 25,000 원

※ 잘못 만들어진 책은 바꾸어 드립니다.
※ 본 책의 그림 및 내용을 무단으로 복사 또는
　복제할 경우에는 저작권법의 제재를 받습니다.